MÉMOIRES
D'UN CHEF DE CLAQUE

IMPRIMERIE CENTRALE DES CHEMINS DE FER. — IMPRIMERIE CHAIX. RUE BERGÈRE, 20, PARIS. — 23042-2.

MÉMOIRES
D'UN
CHEF DE CLAQUE

SOUVENIRS DES THÉATRES

RECUEILLIS PAR

JULES LAN

qui nous délivrera des Grecs et des Romains.

PARIS
LIBRAIRIE NOUVELLE
15, BOULEVARD DES ITALIENS; ET RUE DES SAINTS-PÈRES. 22

1883

Droits de reproduction et de traduction réservés

PRÉFACE

L'origine de la claque remonte presque à celle du théâtre.

L'empereur Néron, ce tyran maniaque, se fit histrion pour mieux parler à l'imagination d'un peuple asservi. Il descendit jusqu'à briguer les applaudissements des spectateurs. Racine, dans *Britannicus*, fait le portrait de ce monstre, qui était à la fois cruel et grotesque. *Il excelle* (dit-il),

> A venir prodiguer sa voix sur un théâtre ;
> A réciter des chants qu'il veut qu'on idolâtre ;
> Tandis que des soldats, de moments en moments,
> Vont arracher pour lui des applaudissements.

Burrhus et Sénèque, placés de chaque côté de la scène, donnaient le signal des applaudissements : c'étaient de vrais *chefs de claque !*

Les ministres de Néron dictaient au peuple son devoir en lui criant : Plaudite, cives !

Cette formule devint traditionnelle à Rome. Les Romains, assemblés au théâtre, écoutaient les poètes et les applaudissaient avec transport ; et les poètes ne rougissaient pas de leur demander, avec une noble audace, la digne récompense du fruit de leurs veilles, par cette formule adoptée et d'autres équivalentes : *Plaudite, cives !* (Applaudissez, citoyens !) De là l'étymologie du nom de *romains* qu'on a donné aux claqueurs. On les appelle aussi *les chevaliers du lustre*, parce qu'ils se placent, ordinairement, au parterre, sous le lustre [1].

Les claqueurs sont commandés par un chef et un sous-chef. Le chef est choisi par le directeur du théâtre. Dans les grandes occasions, il y a des chefs d'*escouades* répandus dans le parterre. C'est une vraie stratégie.

Les claqueurs ont souvent livré une bataille aux *cabaleurs* et siffleurs. Il manque un poète pour chanter ces combats du parterre, comme on a chanté « le combat des rats et des belettes ».

Rabelais parle plusieurs fois des claqueurs dans ses œuvres.

« Ne cherchons honneur ny *applaudissements*, mais la vérité seule. » — (*Pantagruel*.)

[1] *Les romains de nos jours valent mieux que les grecs tricheurs.*

» Par tout le discours du tournoy précédent feut le bruit et *applausion* des spectateurs grand en toute circonférence............. »

» Tous firent *applausement* de joye et d'allégresse. » — (*Schiomachie*.)

Voltaire, dans le poème de *Cabales*, a écrit ce distique :

L'un claque et l'autre siffle ; et l'antre du parterre
Et les cafés voisins sont les champs de la guerre.

M. de Voltaire était lui-même sensible à la claque. Les manifestations organisées par le chevalier de la Morlière, au profit de Voltaire, n'étaient que des cabales, écrivent les auteurs du temps.

Pour le flatter, d'Argental, dans une lettre à Voltaire, du 14 novembre 1762, lui marque :

« Je vous avertis que je joue le grand prêtre dans *Sémiramis*, et que je suis fort claqué. »

Au XVIIe siècle, on a vu les PASSE-VOLANT : on désignait ainsi des spectateurs, *admis gratuitement ou même payés*, qui entraient pour grossir une salle trop lente à se remplir. Ce n'était pas encore la claque, mais cela pouvait en donner déjà l'idée.

C'est au poète Dorat qu'on attribue d'avoir signalé l'introduction, en France, de la claque.

Dans son poème sur *la Déclamation* (chapitre 1er), Dorat parle des comédiennes minaudières, ne cher-

chant qu'un succès : celui de se faire *lorgner* sur la scène, et qui étalent des toilettes tapageuses en lançant des œillades, dans la salle, à leurs admirateurs, au lieu de s'occuper des rôles dans les pièces qu'elles jouent. Le poète ajoute :

> Le public dédaigneux hait ce vain artifice ;
> Il siffle la coquette, il applaudit l'actrice.

Enfin, Samson, l'auteur-acteur, dans son poème, imité de l'*Art poétique* de Boileau, et auquel, il a donné le titre de l'*Art théâtral*, adresse ce bon conseil aux comédiens :

> Dans des rôles brillants quelquefois on se traîne ;
> Des justes spectateurs on y brave la haine ;
> Et des rôles moins beaux, joués avec bonheur,
> En applaudissements changeraient la rigueur.

A Paris, les acteurs aimés sont applaudis dès *leur entrée en scène*. Ils y tiennent beaucoup.

Talma, relevant d'une maladie, fit sa rentrée dans *Manlius*. Les applaudissements, les acclamations l'empêchèrent, pendant un bon quart d'heure, de se faire écouter du public.

Cet enthousiasme se renouvelait quand Manlius, après avoir lu à Servilius la lettre qui prouvait sa trahison, se croisait les bras, et Talma, le plus simplement du monde, disait le fameux *Qu'en dis-tu ?* Il faisait frémir toute la salle, et on claquait à outrance.

Les applaudissements reprenaient, avec une triple salve, quand Talma s'écriait :

> Et je n'enfonce pas ce poignard dans ton sein !
> Pourquoi faut-il encor que mon bras trop timide
> Reconnaisse un ami dans un lâche, un perfide !

La claque, on a beau dire le contraire, a sa raison d'être : elle anime et stimule les acteurs, réchauffe le public engourdi, souligne les plus beaux passages d'un ouvrage dramatique.

D'ailleurs, on applaudit partout de nos jours :

Aux assemblées délibérantes, dans les Chambres législatives, l'orateur qui occupe la tribune, est interrompu par des *Bien ! très bien !* (à droite ou à gauche, selon son parti), et, quand il descend dans l'hémicycle, il est accueilli par des applaudissements auxquels se mêlent quelquefois les tribunes publiques, un autre genre de spectateurs à part dont je n'ai pas à traiter ici.

Dans les tribunaux, bien qu'il soit interdit à l'auditoire, dans l'intérêt de la justice, de donner aucune marque d'approbation ou de désapprobation, si un avocat termine une plaidoirie entraînante et pleine d'éloquence, on l'applaudit, sans que le président de l'audience réprime cette manifestation accordée au talent et à la conviction parlée.

En Italie, quand le roi paraît en public, en promenade, au spectacle, on ne l'acclame pas par des

Vivats ! Tout le monde bat des mains, du petit au grand, dans la rue, même aux croisées, et les dames agitent leur mouchoir.

Enfin, quand le cheval de course gagne le prix, dès qu'il revient du poteau d'arrivée, sur le turf, le sport tout entier l'applaudit par une triple salve : 1° une pour le propriétaire du vainqueur ; 2° une autre pour le cheval ; 3° une dernière pour le jockey habile qui souvent a remporté le prix par son talent à diriger sa monture. « Qui veut voyager loin ménage sa monture », et ensuite, au tournant, à faire s'élancer son coursier en lui lâchant la bride. Quand il ne s'agit pas du grand prix de Paris, le propriétaire du cheval partage le prix avec son jockey. Tous les jockeys sont ou finissent tous riches.

La claque est entrée dans les mœurs des pays civilisés. En effet, c'est la claque qui soutient un début que la peur paralyse et intimide ; c'est la claque qui fait passer la pièce nouvelle, en couvrant par son bruit quelques sifflets honteux, que ne suscite pas toujours la critique ; c'est la claque qui fait cesser une injustice brutale, intempestive, pour un mot, pour un rien. On l'a dit :

La critique est aisée et l'art est difficile.

A une première représentation, il y a des gens qui attendent une occasion favorable de troubler

la pièce, comme un chasseur à l'affût attend le gibier pour tirer dessus.

L'envie et la jalousie sont là, guettant l'auteur, comme au coin du bois. Malheur à lui s'il laisse lever *un lièvre !* Les braconniers sont là.

Dans l'ancien Vaudeville, les auteurs, par un couplet final adressé au public, réclamaient son indulgence et des claques.

Potier, le fameux comique des Variétés et de la Porte-Saint-Martin, dans un vaudeville qu'on appelait *le Code et l'Amour*, chantait au public le couplet final, et, quoique procureur, disait :

> Quant à l'usage des claques,
> On permet cet article-là.

Le bon public, *celui qui ne connaît pas les planches*, et ne fréquente pas les coulisses, comme certains aristarques de circonstance, ignore ce qu'un signe de mécontentement pour une vétille, un seul manque de mémoire peut avoir de suites funestes pour un acteur qui débute, ou pour un auteur, *un jour de première*.

Il m'en souvient encore; dans ma jeunesse, j'assistai, à la Porte-Saint-Martin, à la première d'un drame, *le Doge de Venise*, dont l'auteur était Gosse, un poète et un fabuliste, qui fut joué à l'Odéon et ailleurs.

A la fin du premier acte, Marino Faliero donnait

rendez-vous aux conjurés sur la place Saints-Jean-et-Paul, de Venise, en leur disant :

— Séparons-nous ; je vous attends deux heures avant minuit.

— Autant dire dix heures ! s'écria un plaisant du parterre.

Gosse, écrivain élégant, avait sacrifié évidemment au style ampoulé, aux phrases emphatiques qui, à cette époque, caractérisaient les mélodrames des Guilbert de Pixérécourt, des Caignez et autres Racines *du boulevard.* Victor Ducange vint, et, dans *Calas, Thérèse, Il y a seize ans, le Jésuite,* employa un style plus simple et plus littéraire. Ducange prépara la voie aux Alexandre Dumas, aux d'Ennery, aux Anicet Bourgeois, aux Victor Séjour, qui, à la place de ces mélodrames en trois actes, où le traître et le niais jouaient chacun un rôle alors indispensable, firent ce qu'on appelle, aux théâtres des boulevards, de *grandes machines*, c'est-à-dire des drames en cinq actes, divisés en tableaux, qui ne prêtent pas au ridicule comme ces gros mélodrames de l'ancien régime.

Pour en revenir à ce malheureux *Doye de Venise,* toujours destiné à périr au moment de son triomphe, le public prit fait et cause pour le spectateur préférant *dix heures* à *deux heures avant minuit.*

Une hilarité générale s'empara de la salle ; du parterre au paradis, tout le monde riait, acteurs, spectateurs, jusqu'au souffleur et aux pompiers !

L'auteur, seul, ne riait pas ! *sa pièce était toisée.*
Le premier acte finit au milieu des *lazzis*, des quolibets et du tapage ; quand la claque voulut applaudir, à la chûte du rideau, une tempête de sifflets s'éleva dans la salle comme un cyclone ! Le second acte fut à peine écouté. Les acteurs, troublés, *manquèrent de mémoire et ratèrent tous leurs effets.* La toile, à peine relevée sur le troisième acte, retomba aussitôt et la pièce *tomba avec elle ! Il n'était que dix heures avant minuit !*

Que si, au contraire, passant à l'auteur cette fantaisie de mélodramaturge, on eût écouté la pièce jusqu'au bout, on eût trouvé, sans nul doute, dans un ouvrage dû à la plume d'un écrivain qui avait déjà fait ses preuves sur une scène plus relevée, des situations intéressantes, *des scènes bien filées.* Le sujet y prêtait et, plus tard, il inspira lord Byron et Casimir Delavigne.

La pièce, comme un navire qui *a stoppé*, pouvait encore échapper au naufrage. Les acteurs, encouragés par la patience et l'indulgence du public, et parfois applaudis, auraient pu vaincre cette crainte timide, cette anxiété qui accompagnent toutes les premières représentations. Pleins de hardiesse et de courage à une répétition générale, les acteurs deviennent peureux et pusillanimes devant le feu de la rampe.

C'est que ce feu est comme celui qu'allumait Bernard de Palissy, pour ses porcelaines et ses

maïoliques : le peintre sur faïence ou sur porcelaine ne peut juger son œuvre qu'en la retirant du *mouffle*, c'est-à-dire du four. Tel est le feu de la rampe, dont on ne connaît jamais d'avance les effets capricieux qu'après la pièce jouée.

Comme un exemple frappant de cette vérité, je citerai ce qui est arrivé à la première représentation des *Faux Bonshommes*, au théâtre du Vaudeville. Les deux premiers actes de la nouvelle pièce parurent froids et un peu longs. On bâillait dans la salle. Mais, par égard pour le nom des auteurs (Théodore Barrière et Capendu), et par déférence aussi pour le talent des artistes qui interprétaient la pièce, le public resta silencieux et calme, attendant patiemment la fin de l'ouvrage pour manifester son sentiment. Tels des juges, à l'audience, supportent des plaidoieries prolixes et ennuyeuses, avant de juger la cause.

Mais, tout à coup, au troisième acte, une scène magistrale (celle du contrat de mariage, où Delannoy s'écriait avec tant de bonhomie : « Mais il n'est question que de ma mort là dedans ! ») Cette scène réveilla le public somnolent, *l'électrisa*, et la salle entière applaudit avec conviction.

Dès lors, le succès des auteurs était assuré jusqu'au dénouement.

A partir de cette ovation, *les Faux Bonshommes* eurent un grand succès. On assiégea les portes du Vaudeville, et deux cents représentations suffirent

à peine pour calmer cette fureur. On se rappelle le drame intitulé *la Tour Saint-Jacques*, d'Alexandre Dumas père et M. Xavier de Montépin. La pièce, *empoignée* au premier tableau, malgré de grandes beautés, fut jouée au milieu des huées et des quolibets. Je souffrais de voir M. Alexandre Dumas fils pleurer de rage. Hélas! c'était un tout jeune homme alors, et moi, j'étais moins vieux.

Cela s'est vu plus d'une fois; et c'est en pareil cas qu'un chef de claque doit se montrer *bon stratégiste*, en n'attaquant pas trop tôt, et en attendant l'occasion de ranimer un public engourdi et, surtout, quand il dort, de ne pas le réveiller en sursaut par le bruit des mains.

Lorsqu'on représenta, à l'Odéon, il y a cinquante-cinq ans, l'*Oreste*, de Mély-Janin, une rixe eut lieu, à la première, entre les amis politiques de l'auteur, qui se transformèrent en claqueurs et les jeunes étudiants du quartier Latin, leurs antagonistes. J'étais du nombre des étudiants en droit.

La police remplit, à la deuxième représentation, le parterre de ses agents, afin d'empoigner le premier qui sifflerait. Les étudiants ne voulurent pas soutenir une lutte inégale contre des hommes qui cachaient leurs armes sous leurs longues redingotes. Ils achetèrent, chez tous les bonnetiers du quartier de l'Odéon, tous les bonnets de coton qu'ils purent trouver, et, dès que la toile se fut levée sur *Oreste*, ils mirent cette coiffure nocturne sur leurs têtes

en faisant semblant de ronfler ! Cette spirituelle plaisanterie fit éclater de rire les spectateurs payants, et la pièce fut interrompue pour n'être plus jouée, l'auteur l'ayant retirée de bonne grâce, riant lui-même, d'un rire jaune !

On se rappelle également *la Guerre des calicots*, aux Variétés, *à propos d'un vaudeville* de Scribe et Henri Dupin, — ce doyen, presque centenaire, des auteurs dramatiques de toute l'Europe, qui *nous enterrera tous*, — pièce intitulée *le Combat des montagnes*. A ces époques de batailles rangées dans le parterre, le chef de claque était un héros militant. Il y en eut qui reçurent plus d'une gourmade. Les *romains* étaient choisis parmi des gaillards robustes, aux larges épaules, aux mains charnues. Il y avait, parmi les *romains* du boulevard du Temple, un ouvrier horloger, qui s'appelait Caïus Fromont, un colosse, un géant, qui aurait tenu tête à douze cabaleurs. On l'avait surnommé *Caïus Gracchus, ou le plus grand des* ROMAINS !

Parfois un bon mot, lancé à propos, par le chef de claque, peut changer la face des choses. C'est ainsi qu'après une pièce nouvelle on criait : « L'auteur ! l'auteur ! » Un acteur, après les trois saluts d'usage, annonça que les auteurs désiraient garder l'anonyme.

— *Ils ont tort !* cria le chef de claque.

Le mot, répété dans les journaux de théâtre, fit *florès*, et la pièce s'en ressentit longtemps.

Par contre, les censeurs sévères ont des mots cruels pour exercer leur critique.

J'ai vu jouer aux Variétés un vaudeville sous le titre de *Frétillon, ou la Bonne Fille* (ne pas confondre avec *Frétillon*, du Palais-Royal).

La pièce fut *travaillée* à la première. Aussi, quand l'acteur vint pour annoncer l'auteur de la pièce, il dit qu'elle était de *Mademoiselle Sophie!*

— Si c'est Sophie, poussa une voix, ce n'est pas Sophie Gay.

La pièce ne reparut plus sur l'affiche. Heureusement que les auteurs, MM. Michel Masson, de Leuven, de Livry, surent prendre leur revanche.

Le chef de claque, on l'a vu, est choisi par le directeur. Il est rare qu'on le change; cet emploi devient permanent et presque héréditaire. C'est comme le notaire de la famille : il connaît tous les secrets du théâtre dont *il a étudié le cadre et le personnel.*

Sous la direction de Nestor Roqueplan à l'Opéra, le ministre auquel ressortissaient les théâtres subventionnés décida qu'à l'avenir cet emploi serait octroyé par une décision ministérielle; Cerf David, le nonagénaire, fut le premier qui reçut l'ampliation le nommant *chef du service du parterre.*

Cet euphémisme était déjà employé dans les actes intervenus entre les directeurs et les chefs de claque. Mais ces actes synallagmatiques offensèrent la pudeur des magistrats, et on trouve dans les recueils de la jurisprudence des jugements et des

arrêts, même de la Cour de cassation, qui annulent ces conventions, *comme étant contraires à l'ordre public et aux bonnes mœurs !* (Voir plus loin le chapitre des *Procès de théâtre.*)

Aujourd'hui, la claque est moins utile que jadis. La controverse au théâtre est plus pacifique. Nous ne sommes plus au temps où Voltaire présentait le parterre et le café Procope comme le théâtre de la guerre. La querelle des *glückistes* et des *piccinistes* est presque inconnue de la nouvelle génération. Scribe, dans *Philibert marié*, faisant allusion aux rixes du Grand Opéra, terminait ainsi un des couplets de cette pièce :

> On s'y coupait les oreilles!
> On les écorche à présent !...

La claque, il faut le reconnaître, pour les théâtres très fréquentés, n'a qu'un inconvénient : elle nuit à la recette, en privant l'administration d'un certain nombre de places, dont elle dispose *gratis*.

Naguère, on a vu M. Halanzier, à l'Opéra, M. Carvalho, à l'Opéra-Comique, et quelques-uns de leurs confrères supprimer la claque. Mais ce n'était qu'une mesure économique et financière.

— La politique, aurait dit Bilboquet, était étrangère à l'événement.

Il ne faut pas se le dissimuler, ces directeurs ne furent pas longtemps à se repentir de cet ostracisme. Les *romains*, bannis comme Camille et

Marius, sont rentrés dans leur patrie, *aux applaudissements de leurs propres troupes !*

Les directeurs furent obligés de répéter avec ce bon Béranger :

> Rendons une patrie
> Aux pauvres exilés.

C'est à l'Opéra, surtout, que cette mesure a failli amener une révolution ! Les artistes du chant, de la danse, de l'orchestre, jusqu'aux comparses, jetèrent des cris de paon.

Une polémique s'établit entre les feuilletonistes des théâtres sur la question en litige; peu s'en fallut qu'un Congrès européen ne fût convoqué pour *traiter cette question brûlante.*

Rencontrant un chef de claque, sur les boulevards, je m'informais auprès de lui de l'état des choses ? Il me répondit comme Casimir Delavigne, au dénouement de la tragédie de *Marino Faliero* : « Justice est faite ! »

En Angleterre, on néglige la claque, par un bon motif : le public applaudit lui-même, *proprio motu* (de son propre mouvement), quand bon lui semble, si la majorité des spectateurs de *Her Majesty's Theater* ou *de Covent-Garden*, trouve les marques d'approbation intempestives, elle les réprime aussitôt par des *chut !* Le *chut*, à Londres, est aussi blessant pour un artiste que le coup de sifflet chez nous. Tout acteur *chuté* n'a qu'à reprendre le pa-

quebot pour revenir en France, en Italie, en Allemagne ou en Russie. Un directeur aime mieux perdre le prix d'un engagement que de déplaire à son public. On se rappelle le succès d'argent que procurèrent des danseurs espagnols au Gymnase, il y a trente ans. La même troupe débuta à Londres à *Queen's Theater* (Théâtre de la Reine) et fut accueillie par le cri unanime de *shoking !*

Proh pudor ! le directeur engagea cette troupe à se réembarquer dare dare et perdit une très grosse somme à titre de dédit. — Ce directeur s'appelait Benjamin Lumley.

Le public, en majeure partie, s'imagine que les gens qui claquent sont tous rétribués.

Erreur manifeste : le mobile qui attire les *romains* sous le lustre, à l'exception du chef de claque et de son lieutenant, consiste dans le désir d'assister au spectacle *gratis pro Deo* (pour rien et pour le bon Dieu). Les petits employés, les artistes en herbe, les clercs d'avoué ou d'huissier ; et les jeunes *dégommés* qui aiment le *far niente*, trouvent là un moyen facile de passer leur soirée à peu de frais, et de connaître tous les répertoires. Plus d'un auteur, plus d'un acteur est sorti de la phalange romaine ! Je citerai, entr'autres, Hippolyte, du Vaudeville.

Quant à la rémunération du chef de claque, voici comment les choses se passent :

Le directeur lui donne, journellement, un cer-

tain nombre de billets de faveur. C'est ordinairement au parterre et à l'orchestre que se placent les claqueurs. Mais, depuis que les dames occupent ces places dans plusieurs théâtres, on relègue la claque à la seconde galerie; les jours *non fériés*, c'est-à-dire quand il n'y a pas une première, ou un bénéfice.

Sur ce nombre de billets à lui octroyés, le chef en donne, *pour rien*, aux vétérans, aux *vieux romains*, qui n'ont jamais déserté sa légion. Le surplus, et c'est là son profit, il le fait vendre par des courtiers qui abordent le public se dirigeant vers les bureaux des théâtres, et offrent des places *moins cher qu'au bureau*, mots qui ont de l'attraction. Le marchand de billets est facile à reconnaître : Une mise soignée est de rigueur, un air d'habitué d'estaminet, des cheveux lissés sur les tempes, et un néologisme dont il ne s'est jamais défait : *Monsieur veut-il* UN *stalle?* Au fait, le fauteuil est du masculin et *la stalle* du féminin. Pourquoi?

Les troupiers agitent souvent la question académique de savoir comment *un* factionnaire et *une* sentinelle ne sont pas du même genre? Pour eux ils ne voient que la faction à faire, *ce qui est la même chose*.

J'ai dit dans un vaudeville :

> Le temps peut bien changer les noms
> Mais c'est toujours la même chose.

Dans l'argot du métier, vendre les billets donnés cela s'appelle *étourdir*.

C'est surtout pendant les trois premières représentations que le chef de claque a le plus *d'étourdissements !*

Une heure avant l'entrée dans la salle, les *romains* se réunissent dans un petit café, une brasserie près du théâtre. Pour les théâtres d'un ordre inférieur, c'est chez un marchand de vin. Le lieutenant de la claque verse à chaque *romain* un verre d'eau rougie pour deux sous. Mon vieil ami Bouffé s'est trompé quand, dans ses *Souvenirs* (1800-1880), il parle d'un demi-setier. Ces dix centimes sont au profit du sous-chef.

Le *mastroquet*, aux premières, *met un habit et va assurer le succès de la pièce*, succès qui peut avoir de l'influence sur sa recette pendant les entr'actes. Les plus favorisés, ceux qui jouissent de la gratuité complète, *sont les intimes*; ceux qui payent une petite somme, le quart du prix du bureau ou la moitié au plus, *sont les lavables* (on sait qu'en argot, le mot *laver* signifie vendre quelque chose).

Il y a une troisième catégorie de *romains* qui participent de la gratuité et de la rétribution, comme, dans les collèges, les élèves boursiers et les demi-boursiers. Ceux-là, on les nomme *les intimes et lavables*.

Enfin, on compte une classe à part de claqueurs,

particulièrement à l'Opéra, cette classe s'appelle *les solitaires*.

Le solitaire est un amateur des bons spectacles, surtout des premières représentations, où il est difficile de s'assurer une place. Il paye son entrée aussi chèrement qu'au bureau; mais il n'a pas besoin de faire queue comme le commun des martyrs. La seule condition, attachée à cette faveur, c'est que le solitaire, qui s'assied où il veut, applaudisse *seul*, dans son coin : ce qui fait plus d'effet sur ses voisins du parterre que la claque agglomérée sous le lustre. Pour garantie de cette obligation d'applaudir, le solitaire verse un petit cautionnement qu'on lui rend avant la fin du spectacle. Mais, s'il arrive que le solitaire *n'ait pas marché*, car on a l'œil sur lui, on lui retient son gage.

Tout cela a lieu de bonne foi. Je ne sache pas que jamais cette petite convention verbale ait engendré le moindre litige.

D'ailleurs, n'est pas admis qui veut en qualité de solitaire.

A l'Opéra, David, le *préposé officiel du ministre*, tandis que, dans les autres théâtres, le *chef de claque* n'est que le *préposé officieux du directeur*, n'accordait son agrément au solitaire que *sur des recommandations !* Il fallait, pour *jouir de cette faveur*, avoir l'air comme il faut, une mise irréprochable ; payer régulièrement ses impôts ; être électeur ; avoir été vacciné..., etc., etc.

— Mais, me disait un jour David, de qui je tiens ces détails techniques, je préfère *étourdir*, c'est moins rémunérateur, mais c'est sûr.

Parmi les *intimes*, il y a l'ivraie qui se glisse dans le bon grain. Il y en a qui poussent l'indélicatesse jusqu'à sortir, dans l'entr'acte, pour vendre leur contremarque ! c'est ce qu'on appelle *faire une queue*. Dans ce cas, rare d'ailleurs, le chef de claque lésé avertit ses confrères des autres théâtres, et donne le signalement du délinquant *qui est mis à l'index*. Tout bon chef de claque doit avoir son « casier judiciaire » dans sa poche, avant de se livrer.

Il ne faut pas croire que le profit du chef de claque consiste uniquement dans la vente d'une portion des billets gratuits à lui *octroyés*. Ce serait insuffisant : il rend à son directeur, qui joue souvent le rôle de *l'impresario in angustia. (le Directeur dans l'embarras)*, des services d'argent qui le préservent de la faillite ou de la destitution. Ces services consistent à acheter, à l'avance, une grande quantité de loges ou de fauteuils loués ; c'est spécialement aux approches de la première d'une pièce qui doit attirer la foule, d'après les espérances données par les répétitions, que le chef de claque, avec son *œil américain*, juge de l'importance du succès futur. Il est bien rare qu'il se trompe. Cela tient à une grande habitude. Ainsi demandez à un chef de claque quel est le nombre des spectateurs qui garnissent une salle et le chiffre probable de la recette de la

soirée : il vous répondra avec une exactitude que vous pouvez aller contrôler sur la feuille de location et les bordereaux des buralistes. Le maréchal Berthier, le major général des armées de Napoléon Ier, allant reconnaître l'effectif de l'ennemi, n'avait pas le coup d'œil plus juste qu'un chef de claque. Rien qu'en lorgnant le public, aux *premières représentations*, celui-ci vous dira si la salle sera hostile ou favorable à la nouveauté. C'est ce qu'on appelle *faire une salle*. Et, pour remplir ces fonctions spéciales, il faut avoir bien étudié *les planches* et connaître son public.

Il y a des hommes qui s'y sont distingués. Les frères Sautton, Auguste à l'Opéra, qui se retira avec une belle fortune, et maria sa fille à un directeur. On cite encore Vachet et le *père* Mouchette, au Théâtre-Français ; Porcher, dans divers théâtres, notamment à l'Ambigu, aux Variétés, etc., David, *déjà nommé* ; — il y avait même, vers 1820, une femme déjà vieille, déguisée en homme, qui, connue sous le nom d'Alexandre, était *chef de claque au boulevard*. — Blondy, Carétie et d'autres brillèrent au second rang.

On se demande quelquefois d'où proviennent les coupons qu'on offre aux abords des théâtres, *quand tout est loué?* Le prix peut en sembler exagéré. Mais il faut comprendre que l'acquéreur, en bloc, de ces coupons *boit souvent* un *bouillon* quand le mauvais temps arrive ou que la soirée est avancée. Alors

on *lâche* ces billets à tout prix. Autrefois, du temps des émeutes, la baisse était sensible, et, David me le disait, on faisait souvent *chou blanc*, et le directeur disait : *Bredouille, bredouille !*

Depuis quelques années, la création des offices de théâtres, pour la location des loges, a fait une rude concurrence aux marchands de billets. On a plus de confiance en des établissements patentés, bien installés, ayant des commis fort polis, que dans des individus inconnus qui pourraient vous livrer de faux coupons. Aussi ces marchands, qui apportent un certain mystère à vous céder leurs coupons numérotés, sont de bonne composition : ils offrent à l'acheteur de déposer son argent chez un boutiquier, dans un café, chez un marchand de vins, près du théâtre, où on puisse aller le reprendre si le coupon était refusé au contrôle. C'est, il faut le dire, que ce commerce, ou plutôt ce trafic est une contravention à une ordonnance du préfet de police. De temps à autre, on affiche, à nouveau, ce règlement administratif, mais il finit toujours par tomber en désuétude. Il en est de même des *grogueuses*, ces hétaïres, ainsi nommées, parce qu'elles vont s'attabler devant les cafés des grands boulevards, sous prétexte de consommer des *grogs*. On en fait souvent une *razzia*, le soir. Mais, semblables aux membres d'une célèbre compagnie, quand on les fait sortir par la porte, elles rentrent le lendemain par les fenêtres.

Tout Paris a connu le « vieux Persan », qui passait toutes ses soirées au spectacle, à l'Opéra, à l'Opéra-Comique, aux Italiens, au balcon, où il ne disait mot à personne : c'était le client attitré d'un marchand de billets, nommé Marix, lequel avait une succursale rue Favart. La pratique était bonne. L'ordonnance du préfet de police a été provoquée par les directeurs de théâtre, cette concurrence aux bureaux leur étant nuisible car, indépendamment des coupons qu'ils ont cédés, des billets d'auteurs qu'on peut vendre ostensiblement, puisque c'est un droit stipulé, il y a les *billets de faveur* donnés *gratuitement*. Or des artistes gênés, des employés malheureux, de petits journalistes faméliques font vendre ces faveurs. Il y a jusqu'à des concierges de théâtre qui se livrent à ce commerce interlope. Étant jeune homme, je pouvais, moyennant *un franc* jeté dans la gueule d'un cerbère, fréquenter tous les théâtres. Je connais un théâtre de genre où, passé huit heures du soir, les billets non réclamés sont vendus par un affidé de la concierge, au lieu de les rendre au secrétariat. Avis à MM. les directeurs, trop confiants.

A la vente des billets se joignent aussi quelques *gratifications*. Scribe et Auber, à chaque pièce nouvelle, et ils en firent beaucoup, donnaient une gratification au chef de claque, en sus d'un nombre de places suffisant pour *soigner* la première. C'était ordinairement cent francs.

Les acteurs, les actrices, en quête d'applaudisse-

ments, font des cadeaux au chef de *la claque;* on prétend même que plus d'une *chanteuse* ou *danseuse* de l'Opéra fait donner, *par son protecteur*, une subvention à ce fonctionnaire. « Il en est plus de trois que je pourrais nommer. Mais chut! ces dames vivent encore. »

On a mauvaise opinion de ces entrepreneurs de succès. Mais il y a partout des exceptions : des auteurs, fort honorables, n'ont pas craint de les choisir pour amis. Mélesville fut de ce nombre. Il était intimement lié avec Porcher, qui, de simple garçon coiffeur, arriva, par le crédit de Mélesville, à avoir la claque de plusieurs théâtres. C'est Porcher qui, le premier, établit, sur une grande échelle, ces traités si utiles aux auteurs, en escomptant à l'avance leurs billets de droit. Porcher est mort riche et fort aimé. Sa veuve a poursuivi son commerce, toujours florissant.

Guilbert de Pixéricourt, le fameux mélodramaturge, prit en amitié le chef de claque de la Gaîté, un nommé Xavier Cunot, pour un trait de tact et d'esprit : c'était à la première de *la Fille de l'Exilé*, mélodrame tiré d'*Élisabeth*, roman de madame Cottin. L'héroïne de la pièce entreprenait, à pied, le voyage de la Sibérie à Saint-Pétersbourg, pour aller demander au czar la grâce de son père exilé. Surprise en route par des Cosaques et des Baskirs, qu'attiraient sa jeunesse et sa beauté, Élisabeth allait succomber aux attaques de ces barbares,

lorsqu'elle apercevait une croix qui surmontait un tombeau dans les steppes. Une tempête survient en ce moment terrible; la jeune fille atteint le tombeau et se cramponne à la croix en invoquant le ciel. Une avalanche détache la roche qui sert de piédestal à cette tombe, et la pierre, s'en allant à la dérive, la pauvre voyageuse est sauvée !

— Merci, mon Dieu ! s'écrie l'héroïne, qui croit au miracle divin.

Mais un spectateur, un libre penseur, lâche un coup de sifflet.

— *A bas les païens!* cria Xavier Cunot. Et le public d'applaudir à outrance cette scène émouvante et dramatique, une idée chrétienne de l'auteur de tant de mélodrames.

A partir de ce soir-là, Guilbert de Pixéricourt prit le chef de claque de la Gaîté sous sa protection. A la mort de ce brave, il demanda et obtint pour sa veuve et son beau-fils la survivance de l'emploi. C'était Baticle, dont Bouffé dans ses Mémoires, fait *sa bête noire*. C'est qu'à cette époque les auteurs ne songeaient pas à *vendre leurs billets*. Ils les donnaient à leurs amis et à la claque pour soutenir le succès de leurs pièces.

Aujourd'hui, dans ce siècle d'argent, le droit des auteurs de signer des billets est devenu trop considérable pour être abandonné. Il y a même des directeurs qui les rachètent, et l'assistance publi-

que perçoit le droit des pauvres sur les billets d'auteur, dans les mêmes proportions que sur les cartons délivrés par les buralistes.

C'est aux répétitions que le chef de claque « prend des notes sur un calepin » et marque au crayon les passages où il devra applaudir. Plus d'un metteur en scène (Hostein et Marc Fournier, qui excellaient dans cet art) lui demandait des conseils.

Le chef de claque peut revendiquer une gloire : celle d'avoir inventé *le rappel;* grâce à cette innovation, l'acteur qui a obtenu un grand succès dans un rôle est *redemandé* par le public, et vient recevoir sa digne récompense par les suffrages exprimés dans la salle. L'usage, quand la pièce a bien pris sur le public, c'est de s'écrier : « Tous ! tous ! » Cette ovation flatte infiniment les artistes et c'est de toute justice. Quand une pièce est bien jouée, le public ignore à quelles études se livrent les acteurs avant d'affronter la lumière de la rampe. *Quarante répétitions* ont souvent été nécessaires, et, le soir de la première représentation, les acteurs ont en expectative de jouer la même pièce *six ou sept cents fois de suite,* comme cela s'est vu ! N'est-ce pas là *une circonstance exténuante ?* L'acteur Félix du Vaudeville, me dit un jour :

— Sans les applaudissements qui nous rappellent à notre devoir, il y aurait de quoi devenir fou, de répéter la même chose pendant deux ans !

A propos du rappel, Scribe, faisant répéter une pièce, à l'Opéra, afin d'encourager le ténor, dit, en manière de prophète :

— Demain, il y aura quelqu'un *de rappelé*.

On sait que Scribe, membre de l'Académie française, aimait à jouer avec les difficultés enseignées par Lhomond.

M. Émile Perrin, le directeur, répondit à Scribe.

— C'est Monsieur David que cela regarde.

David s'inclina, en disant :

— Je rappellerai tout le monde, même M. Kœnig, si cela peut faire plaisir à l'illustre auteur de la pièce.

David, tout au contraire de ses confrères, ne désertait pas le parterre, à partir d'une quatrième représentation, en abandonnant le commandement à un second. Il ne manqua jamais une seule représentation de l'Opéra. Il donnait pour motif qu'il *aimait beaucoup la musique !* Il faisait de sa mission une question d'art et d'argent.

Si le public qui paye se montre relativement tolérant envers la claque, en revanche on ne peut affirmer que cette institution soit populaire. Dans les théâtres des boulevards, on entend les *titis*, ces maîtres du *paradis*, crier : *A bas la claque !* Ils considèrent l'initiative prise par les claqueurs comme une usurpation sur leurs impressions, et veulent donner les premiers le signal des applaudissements. Le *titi* renonce difficilement à ses prérogatives :

on a pu l'empêcher de lancer des projectiles dans le parterre en créant l'*inspecteur aux trognons*. Mais, qu'un enfant nouveau-né vienne à faire entendre des vagissements, au *paradis* on crie :

— *Donnez-lui à téter.*

Et, si les pleurs continuent, la nourrice reçoit un autre genre de conseil :

— Asseyez-vous dessus!

C'est notamment lorsqu'il y a une représentation par *ordre*, *un spectacle gala*, que le chef de claque, choisissant la fine fleur de ses *romains*, organise à l'entrée du chef de l'État une manifestation éclatante.

Sous la monarchie de 1830, Louis-Philippe, un *dilettante* de la vieille école, avait demandé à Harel, directeur de l'Odéon, de jouer *Robin des bois*.

Harel eut l'idée de faire ajouter un couplet de circonstance au *Freischutz* de Weber.

Un acteur chantait :

> L'amour, le jeu, le bon vin,
> Voilà mon joyeux refrain,
> Et ma philosophie!

On chercha vainement Castil-Blaze, le parolier.

En son absence, le chef de claque, qui était *lettré*, improvisa le couplet suivant :

> Un roi ferme en ses projets,
> Fait le bonheur des sujets
> Que le Ciel lui confie :
> Voir toujours son peuple heureux,
> C'est le comble de ses vœux
> Et sa philosophie.

Louis-Philippe, satisfait de la représentation, fit appeler Harel dans la loge royale pour le complimenter. Harel profita de cette occasion heureuse pour obtenir une audience aux Tuileries.

Toujours besoigneux, Harel exposa au roi sa position commerciale, fort embarrassée, et finit par demander à Sa Majesté un prêt de soixante mille francs pour l'aider à se relever !

— Soixante mille francs ! se récrie le roi d'un air effrayé. Ah ! monsieur Harel, si vous les aviez, je vous les emprunterais : je suis aussi gueux qu'un rat d'église *(sic)*.

Cette anecdote (rigoureusement historique) prouve assez clairement que Louis-Philippe, ce roi constitutionnel et très fin, eût pu en remontrer, même à Harel, en *fait de mise en scène*.

C'est Harel qui, après une audition d'un ténor, admis par les examinateurs, demanda au chef de claque de donner son avis.

— Il n'a qu'une *voix de corridor*, répondit ce dernier.

— Il a raison contre vous tous, reprit Harel.

Et il refusa net l'engagement.

Dans le parterre, les claqueurs sont parfois *embêtés* par les spectateurs payants. Aux quolibets de ceux-ci, la claque riposte en les traitant d'épiciers. Pourquoi ? *Nescio*. J'ai vainement interrogé à cet effet le dictionnaire des étymologies ; je crois qu'on devrait appeler ces critiques des *Carthaginois*,

puisqu'ils font la guerre aux *romains!* Un soir de première, les claqueurs en grand nombre au parterre, battaient si fort des mains, qu'ils étourdissaient le public. Un spectateur alla jusqu'à dire à l'un d'eux :

— Combien pouvez-vous gagner à ce métier d'homme-battoir ?

— Sans se déconcérter, le *romain* lui répondit :

— Quarante sous par soirée et des égards !

Au surplus, nos mœurs publiques se sont améliorées. La génération actuelle ne connaît plus les batailles livrées sous le lustre. La première représentation de *Germanicus*, au Théâtre Français donna lieu à un combat réglé, *le sang coula!* C'est de cet événement que date l'ordonnance de police toujours en vigueur : « Les armes, cannes et parapluies seront déposés au vestiaire. » Cette prohibition ne concerne que le parterre. Avis au public qui cède trop facilement à l'entrepreneur du vestiaire : « Monsieur veut-il déposer son parapluie, sa canne ?

— Madame veut-elle déposer son ombrelle ? »

Cette obsession d'un préposé qui paye une redevance à la Direction n'atteint pas seulement que les provinciaux, les *jobards* qui croient naïvement qu'on ne peut pas même occuper une loge sans dépenser la rétribution indépendante *du petit banc de l'ouvreuse*, autre genre de vexation pour le bon public. Un inconvénient plus grave a lieu à la sortie du théâtre, où des erreurs sont souvent com-

mises par ces percepteurs d'un impôt vexatoire et illégal.

Scribe, toujours à l'affût des abus dont les théâtres souffrent, raconta une de ces erreurs, dans un couplet :

Air : *On dit que je suis sans malice.*

Une jeune femme charmante
S'écriait, d'une voix touchante :
« Monsieur le maître du bureau,
C'est une erreur de numéro! »
Car, hélas! au lieu d'une ombrelle,
Que lui réclamait cette belle,
Il voulait la gratifier
D'un grand sabre de cuirassier!

De nos jours, les sifflets et les claques, voilà les armes, *non prohibées*, qu'on emploie.

En *argot* de théâtre, la chute d'une pièce, c'est *un four*. Le directeur qui voit ses espérances déçues par un insuccès, *remporte une veste*. Quand on siffle dans la salle, *on appelle Azor*. Quand la fin d'une pièce amène le tumulte, c'est *un grand chabannais*. L'acteur qui débute en province et n'est pas admis, *pique une tête*. L'artiste qui excite le murmure du public, *est empoigné*. Il se console en disant que *son rôle est une panne*. Le chef de claque dit : *C'est un Waterloo!*

Il est, enfin, un genre de claqueurs qu'on ne peut passer sous silence. C'est l'auteur anonyme

qui vient, *en solitaire*, à l'orchestre, pour juger par lui-même de l'effet produit par son œuvre.

En 1849, un de mes confrères, comme agréé, Amédée Lefebvre, fit jouer au Théâtre-Français une comédie en trois actes, en vers : *la Corruption*. La pièce obtint un succès d'estime.

Amédée Lefebvre, mon émule en chansons et chansonnettes (chantées chez Véfour, dans nos dîners de compagnie des agréés), me demanda de lui faire une parodie de sa pièce.

Je choisis le genre *pot-pourri*, créé par Désaugiers; et, à un dîner que donna l'auteur à ses excellents interprètes, MM. Samson, Provost, Régnier, Maillard, et mademoiselle Denain, je chantai : *La Première Représentation de* LA CORRUPTION, *ou Talochard le claqueur à la Comédie-Française*. (Imprimée chez Brière en 1849). Ce *pot-pourri* était précédé d'un prologue dont voici un passage :

C'est en vain qu'au Parnasse, agréé *rimailleur*,
Je pense d'Amédée atteindre la *hauteur*.
De sa plume il me porte une botte *secrète*.
J'étais né chansonnier, mais lui naquit *poète*;
Dans mes étroits couplets mon esprit est *captif*,
Pour moi Phœbus s'enrhume et Pégase est *poussif*.

Si, brûlant comme lui d'une ardeur *périlleuse*,
Du théâtre je cours sur la route *épineuse*,
Pour prix de mes loisirs en efforts *consumés*,
Où donc ont abouti mes quelques *bouts rimés?*

Me cachant sous les plis d'un voile pseudonyme,
J'ai goûté le bonheur d'un auteur anonyme,
Lequel va voir sa pièce, entendre ses couplets,
Et *s'applaudir lui-même!* à moins que les sifflets,
Éteignant du succès les trompeuses amorces,
Ne viennent de sa main paralyser les forces.
Heureux quand de l'auteur un collaborateur
Veut bien, en se nommant, toucher sa part d'auteur
Car, pour mieux réussir dans notre siècle étrange,
On se fait tiers d'auteur ou quart d'agent de change;
Et l'on met, dans ce goût des associations,
L'esprit en commandite et l'art en actions!

Mais, toi qui sus briller sur la scène où Thalie
Rendit Molière illustre, avec ta comédie,
Tu peux aller trouver messieurs de l'Institut.
Et dire à ces savants : Qui donc à son début
Peut d'un succès complet revendiquer le titre?
Pour vous, un agréé n'est qu'un sot, un bélître;
Nul n'aura de l'esprit que nous et nos amis!
Cette maxime est vieille, et, ce qui semble pis,
Elle est peu consolante... Un agréé poète!
Voyez quel contre-sens! Cicéron fut trop bête,
Pour qu'à Plaute, à Térence, on pût le comparer,
Et Démosthène, hélas! ne sut jamais rimer.

» Quoi! le parterre est juge, et, quand dame Justice,
Nous donne aux malheureux pour avocats d'office,
Nous ne saurions du vice attaquer les abus,
Ni de la probité défendre les vertus?...
Mais, à part les bienfaits d'une action morale,
L'agréé ne peut-il, sans craindre *la cabale,*
Se distraire un moment de pénibles travaux,
Et descendre en la lice où de nobles rivaux
Ne cultivent souvent les faveurs d'une muse,
Que pour dire au public : « Tu ris, moi je m'amuse! »
Pour la scène française est-il des *parias?*
République lettrée! à tous tu tends les bras.

Méprise donc, ami, tous les esprits jaloux,
Et ne te laisse pas abattre par leurs coups.
Va! tu peux, en dépit de la sotte critique,
Exercer ton esprit et ta verve comique,
Et, de la même plume écrivant des exploits,
Enfanter de beaux vers qu'on relira cent fois. »

Amédée Lefebvre devint l'un des sociétaires de la Commission de la Société des auteurs et compositeurs dramatiques : nous fîmes notre entrée presque ensemble dans cette honorable Société.

Il mourut regretté : c'était un esprit modeste et bienveillant. Il n'a jamais fait qu'un ouvrage. C'est le cas de dire avec le fabuliste : *N'en ayons plutôt qu'un, mais au moins qu'il soit bon.*

J. L.

N.-B. — Pour l'intelligence des chapitres suivants, je dois prévenir mes lecteurs que, pour tout ce qui est détails techniques, je ne suis que l'écho, ou le TEINTURIER *de feu Porcher, mon client ou de David, de l'Opéra, vieillard octogénaire. Quand j'entrerai personnellement en scène, j'avertirai par une annotation comme ci-après.*

MÉMOIRES
D'UN CHEF DE CLAQUE

I

LES THÉATRES BOURGEOIS

Dans ma première jeunesse, *jouer la comédie* était mon idéal. Cette petite passion, au fond fort innocente, s'empare de presque tous les jeunes gens. Au collège, on ne rêve que d'écrire des pièces de théâtre et même d'en jouer.

Dans les pensionnats de jeunes demoiselles, les élèves, sous les yeux de leurs mères et de leurs institutrices, se livrent à ce genre de récréation. On prétend que cela aide à acquérir de la mémoire et à bien parler.

Beaucoup de ces jeunes personnes, en entrant

dans le monde, conservent ce goût de la théâtromanie. Une fois mariées, elles élèvent dans leur hôtel un théâtre de salon.

Pour ces théâtres, le croira-t-on, on recrute des *applaudisseurs!* La comtesse Pilté, auteur élégant et femme d'esprit, quand elle faisait jouer ses comédies et ses opérettes dans son hôtel, rue de Babylone, ne manquait pas de m'y inviter ! Et j'y amenais *des romains, la fine fleur de mes subordonnés.*

Ces soirées dramatiques étaient suivies d'un souper pour les acteurs et *pour moi (historique).*

Les auteurs, les hommes de lettres qui fréquentaient les salons de cette femme auteur et compositeur, venaient à moi et me donnaient des poignées de main. Cette familiarité, jointe à ce que ma mise ne laissait rien à désirer (habillement noir et cravate blanche), donna lieu à plusieurs quiproquos.

— Quel est ce monsieur ? demandait plus d'un invité ; ce doit être une célébrité littéraire, car il connaît tout le monde ?

Comme je porte la barbe à la Victor Hugo, des plaisants me firent passer pour le grand poète du siècle.

C'est dans un petit théâtre, chez le père Doyen, dans une salle noire et enfumée, au fond d'une cour, où il y avait un menuisier en bâtiment, que j'ai commencé à jouer la comédie.

Combien de fois ai-je mis ma montre au mont-de-piété pour satisfaire mes goûts du théâtre !

Doyen était un maître de déclamation, metteur en scène, et jouait la comédie avec les amateurs. L'emploi des pères nobles, des raisonneurs, était celui de son choix, quand toutefois il jugeait les acteurs dignes de figurer avec lui.

Autrement, il remplissait les fonctions de souffleur, répétant ce mot du jeu de dames :

— Souffler n'est pas jouer !

Ce vieillard, qui avait blanchi sous le harnais, était fort original. Au milieu d'une tirade, il s'interrompait pour parler à la cantonade, ou aux spectateurs, dans la salle.

Ainsi, jouant le rôle d'Agamemnon, dans *Iphigénie en Aulide*, il disait en entrant en scène :

Oui, c'est Agamemnon, c'est ton roi qui t'éveille !

Puis, regardant dans la coulisse :
— Ma femme, il y a un quinquet qui fume !
Et il se reprenait :

Viens reconnais la voix...

(*S'interrompant.*)
— Otez donc votre chapeau, là-bas, au parterre...
(*Reprenant.*)
la voix qui frappe ton oreille.

(*Après une pause.*)
— Malhonnête !... vous vous croyez peut-être dans un théâtre payant ?...

Théâtre bourgeois, Monsieur !...

Le prix qu'exigeait Doyen, pour admettre à jouer dans une pièce, variait selon l'importance du rôle et la richesse du costume. Il allait au *Temple* acheter des morceaux d'étoffes et les faisait coudre par madame Doyen, qui servait aussi d'habilleuse.

Cette dernière ne se gênait pas, non plus, quand son mari déclamait, pour lui crier :

— Hé ! dépêche-toi donc ; la soupe est faite !...

Un vieil acteur nommé Aude, le père des *Cadet Roussel*, de *Madame Angot*, fit jouer aux Variétés une petite farce, sous ce titre : *Cadet Roussel maître de déclamation*. C'était Brunet qui remplissait ce rôle, dont le type avait été pris sur le père Doyen.

Bosquier-Gavaudan, cet acteur si rond, chantant si bien le couplet, jouait le rôle d'un fermier qui courait après son fils atteint de la monomanie du théâtre. Arrivant chez Cadet Roussel, au milieu d'une répétition, le paysan entendait son fils dire :

— Je suis un scélérat, j'ai volé, assassiné, etc...

A cette révélation, le père, furieux, donnait à son fils une volée de coups de bâton, en criant :

— Misérable ! tu veux donc faire rougir les cheveux blancs de ton père ?...

On voyait, dans cette pièce, une mère d'actrice, accompagnant sa fille chez le professeur, et veillant sur elle comme une vestale veille sur sa chauf-

ferette allumée, pour l'empêcher de s'éteindre. La fille disait :

— Maman, j'ai faim.

Et cette tendre mère lui donnait un morceau de pain d'épices, prétendant que cela éclaircissait la voix et faisait *aller les acteurs !*

J'ai connu Aude, qui était chevalier de Malte, et toujours dans la misère !

A cette époque, les auteurs ne touchaient pas encore les douze pour cent de la recette brute. On leur donnait douze francs par acte ! Désaugiers et Gentil, qui venaient de faire jouer *la Chatte merveilleuse*, représentée deux cents fois de suite, dans une salle comble, réclamèrent auprès des quatre directeurs, Mira-Brunet, Bosquier, Crétu et un quatrième dont le nom m'échappe, et, par faveur insigne *on leur allouait vingt francs, au lieu de douze francs !*

Comme il n'y avait pas de traité avec les directeurs, ceux-ci ne recevaient souvent les pièces qu'au rabais. Il y avait même des auteurs, et ceux-là étaient les préférés, *qui ne recevaient rien du tout !*...

Aude était du nombre de ceux à qui on *achetait* une pièce moyennant une légère somme, une fois payée. Mais il avait une grande fécondité, et possédait un talent d'improvisation fort remarquable. Aude écrivait *une pièce* tout d'un trait. Quand il lisait un ouvrage au comité de lecture, Brunet

lui donnait vingt francs en échange du manuscrit.

Un jour qu'il n'avait pas d'argent pour déjeuner, Aude rencontra un confrère. Ils s'invitèrent mutuellement, et montèrent chez un marchand de vins traiteur, où ils déjeunèrent copieusement. Mais, quand arriva « le quart d'heure de Rabelais », chacun eut l'air de fouiller à sa poche, et d'avoir oublié sa bourse !

Aude, pour sortir d'embarras, appela le garçon et l'envoya acheter une main de papier blanc. Puis il écrivit sur le premier feuillet un titre de pièce, roula son cahier, et dit à son convive : « Attends-moi une petite heure, et je reviens avec de l'argent pour payer la carte. »

Aude courut sur-le-champ aux Variétés. Le comité étant assemblé, Aude demanda à faire une lecture, et, déployant son manuscrit, en blanc, il leur improvisa une petite farce qui les fit pouffer de rire.

Brunet dit alors à Aude :

— Donne-moi ton manuscrit.

Et lui remit 20 francs.

Aude prétexta qu'en lisant sa pièce, il s'était aperçu qu'elle avait besoin de *corrections*, il demanda jusqu'au lendemain, après avoir toutefois mis son napoléon dans sa poche !

Brunet répliqua que la pièce les avait tellement amusés, que, si Aude la rapportait encore

améliorée, il recevrait de nouveau vingt francs !
Quelle aubaine pour un auteur affamé !

Aude courut au cabaret délivrer son ami. La carte payée, comme il restait un petit solde, on le mangea et on le but avec joie.

Le lendemain matin, Aude se mit à la besogne pour écrire la pièce improvisée la veille. Mais, par une de ces bizarreries de la mémoire humaine, il ne put retrouver le fil de ses idées. Il fut dans la nécessité d'écrire une tout autre pièce qu'il porta aux Variétés. C'était *Cadet-Roussel beau-père* (la parodie des *Deux gendres*, d'Étienne.)

Doyen ne tarda pas à avoir un concurrent. Il se nommait Thiéry. Son fils se fit acteur.

Cette mode de jouer la comédie bourgeoise s'est un peu perdue, et il n'y a pas à le regretter. Elle offrait d'assez graves inconvénients, en engendrant la paresse et l'oisiveté, souvent elle empêchait l'ouvrier de se rendre à l'atelier, l'humble employé d'aller à son bureau, l'étudiant de fréquenter les cours de l'école ; et plus d'un mari, tandis que sa femme jouait les premières amoureuses, était tenu de garder la maison, de veiller sur les enfants et de leur donner la bouillie !... *O tempora ! o mores !* Plus tard, il est vrai, des professeurs rouvrirent ce genre de petits théâtres, où s'essayent les élèves. De ce nombre, il faut citer la salle Chantereine, rue de la Victoire, qui eut un certain succès. C'est sur ce théâtre de société que *la femme entretenue,*

se destinant au théâtre, donnait parfois une représentation à ses nombreux amis. Il y en avait qui comptaient tant d'amis, que, ces soirs-là, la salle *était pleine!*

Les billets distribués par la bénéficiaire se cotaient comme à la Bourse; on faisait *la hausse* pour mieux lui plaire; j'ai reçu souvent des gratifications pour *chauffer la salle,* ce qui faisait enrager les petites dames ses rivales.

Dans ces essais dramatiques, quelques directeurs discernaient parfois un sujet donnant des espérances et l'engageaient chez eux. De nos jours, M. Talbot a ouvert, rue de la Tour-d'Auvergne, une école de déclamation qui a fait de très bons acteurs et d'excellentes actrices.

C'est chez Doyen que j'eus la première idée de quitter les *planches*, pour me faire *entrepreneur de succès*. Napoléon Ier, dans ses Mémoires, avoue que ce n'est que dans ses premières campagnes, en Italie, qu'il commença à comprendre le rôle immense qu'il était appelé à remplir, et entrevit sa brillante destinée. C'est dans le *bouis-bouis* de Doyen que tout mon avenir se déroula devant moi!

Un jour, un grand seigneur, qui protégeait une élève du Conservatoire (classe de déclamation), lui donna l'argent nécessaire pour monter une représentation chez Doyen. Ce Mécène avait fait largement les choses, et, après la représentation, il offrit,

au café voisin, *un punch monstre!* J'avais invité des journalistes pour faire des *réclames* dans des feuilles mort-nées, cherchant à faire concurrence au *Courrier des théâtres* (de Charles Maurice). Ce journaliste aussi était auteur et avait fait une pièce en vers ayant pour titre : *les Comédiens de Brives-la-Gaillarde.*

Il se passait souvent, chez le père Doyen, des scènes vraiment comiques. Des colloques s'établissaient dans la salle entre acteurs et spectateurs. C'était une vraie *cacophonie.*

On a vu que Doyen louait des costumes à ses acteurs de circonstance. Les actrices préféraient se les fournir elles-mêmes, c'était, disaient-elles, plus *chic*, et cela leur restait comme garde-robe.

Un jour qu'on devait jouer *Zaïre*, de Voltaire, l'actrice qui avait à remplir ce rôle apporta un costume de sultane élégant et de bon goût, tandis que celle qui jouait *Fatmé*, sa confidente, avait revêtu des oripeaux, de fausses perles, des plumes d'autruche, qui écrasaient la toilette de la sultane Zaïre.

Zaïre réclama, mais vainement : Fatmé ne se laissa pas fléchir, prétendant qu'elle avait payé pour jouer son rôle, et qu'*elle était chez elle aussi bien que madame Zaïre.*

De là grande rumeur et scandale. Les deux maris des antagonistes s'en mêlèrent, on se lança

des injures au visage, et on en vint aux mains. Le commissaire de police fut appelé, Doyen fut contraint d'annoncer au public que la représentation n'aurait pas lieu, et, « comme, ajouta le directeur, personne n'a payé sa place, *on ne rendra pas l'argent!* » Il allait faire éteindre les quinquets fumeux qui tenaient lieu de lustre, lorsque Zaïre se ravisa, et *consentit à jouer en costume de ville!*

L'apparition de l'actrice, en robe de soie noire, chapeau de paille de riz, et châle de cachemire français, produisit un effet indescriptible; l'hilarité fut au comble.

Aussi quand Orosmane dit à la sultane :

Zaïre, vous pleurez !...

un spectateur fit cette variante à un vers connu :

Quand on perd un costume, et qu'on n'a plus d'espoir,
Du bas de sa chemise on se fait un mouchoir.

Si Lusignan disait :

O Dieu qui me la rends, me la rends-tu chrétienne !

Un spectateur en verve s'écria :
— Il a l'air d'une poire de *bon chrétien !*

C'est dans un théâtre bourgeois que j'eus l'occasion de gagner les faveurs d'une première clientèle, et je pourrais ajouter, comme on le dit dans notre langue du parterre *mon premier bénef.*

Aurélie, seconde danseuse à l'Opéra, avait obtenu gracieusement de son directeur la permission de danser *un pas de caractère* créé par son chef d'emploi, la première danseuse, mademoiselle Bigottini.

Un nabab, cousu d'or, qui s'intéressait à tous les rats de l'Opéra en général, et à mademoiselle Aurélie en particulier, me remit un billet de cinq cents francs pour prendre des billets de parterre, au bureau, qui, à cette époque, étaient tarifés à trois francs soixante centimes [1].

Avec le concours de vingt-cinq camarades qui m'apportèrent le renfort de cinquante battoirs, je parvins à faire à Aurélie une ovation très brillante. Les amis de la première danseuse firent dire par le critique Charles Maurice, comme Shakspeare : « Beaucoup de bruit pour rien ! » Toujours est-il que, dès le lendemain de ce début, mademoiselle Bigottini revendiqua *son pas*, comme l'ayant créé. Elle était dans son droit, et, comme Italienne, invoquait son engagement de *prima ballerina assoluta*.

Pour ce qui regardait la question pécuniaire, le nabab paya fort cher cette tentative de mademoiselle Aurélie, une bien jolie danseuse, comme ne l'ont pas oublié les vieux habitués de l'orchestre.

1. C'est trois liv' douz' sous qu'ça m'coût'ra
 Une vestale ça vaut ben ça.
(*La Vestale*, pot-pourri de Désaugiers sur l'opéra de ce nom.

Je ne fus pas le plus mal loti; car j'avais réalisé un bénéfice de 418 francs 40 centimes !

Cela me mit en goût. A ce moment-là, le lieutenant d'Auguste, de l'Opéra, nommé Paradis, passa chef de claque à la Porte-Saint-Martin.

Pour *me faire la main* au métier, je remplaçais provisoirement Paradis au parterre de l'Académie Royale de musique, bientôt un directeur d'une scène des boulevards me confia la destinée de ses succès. C'est moi, je puis m'en vanter, qui contribuai à faire, au boulevard du Crime, la fortune de l'infortuné *Calas*, des *Deux Forçats*, du *Vampire*, du *Passage de la mer Rouge*, etc., etc.

Il y avait à l'Ambigu un acteur qu'on nommait le « Talma du boulevard »; c'était Frénoy. Il était grand amateur de tableaux et me montrait fièrement sa galerie, rue de Crussol; Frénoy fut détrôné par Frédérick Lemaître, qui débuta dans *l'Homme aux trois-visages*, de Pixérécourt, et dans *les Francs-Juges*. Frénoy, comme le fit Nourrit après les débuts de Duprez, se retira et ouvrit, sous son vrai nom, Audeville, un minuscule théâtre : *le Petit Lazary*, qui disparut sous la pioche des démolisseurs pour l'alignement du boulevard. Cet infime théâtre donnait de la tablature au commissaire de police du quartier; car c'était le lieu de début de tous les petits voleurs et des petites *Laïs* du boulevard du Temple.

A cette époque où florissait le mélodrame des

Guilbert de Pixérécourt, des Caignez, des Victor Ducange, la vogue était surtout aux pièces larmoyantes.

J'eus l'idée première de distribuer à mes hommes des mouchoirs de poche, en leur recommandant de se moucher aux endroits les plus pathétiques de la pièce. Celà ne manquait jamais son effet; toute la salle (les femmes surtout) pleurait et se mouchait! Cela devint à la mode. Un jour, un farceur ouvrit son parapluie dans le parterre. A cette occasion, les auteurs d'un vaudeville joué aux Variétés, sous le titre de *la Famille du porteur d'eau*, firent chanter par Arnal ce couplet de circonstance dans le finale :

AIR : *Et voilà comme ça s'arrange.*

Aux mélodrames d'l'Ambigu
On pleure tant qu'on a des larmes ;
On pleur' les malheurs d' la vertu,
D'l'innocence on pleur' les alarmes;
On pleure en secret un amant,
Que l'on persécute à la ronde;
On pleure sur le sentiment;
Souvent on pleure... *son argent!*
Enfin, l'eau coul' pour tout l'monde.

Pour en revenir au vieux Doyen, c'est chez lui que je vis jouer, pour la première fois, Rosambeau, ce comédien si excentrique, qui fit tant parler de lui dans les coulisses, et dans les journaux de théâtre.

Il fut le héros de facéties qui méritaient qu'on fît un livre intitulé *Rosambeau!* Je m'étonne que ce titre n'ait pas encore tenté ni un écrivain, ni un libraire moderne.

Déjà Théaulon, dans *le Père de la débutante*, reproduisit cet épisode de l'acteur bohémien, qui, ayant emprunté à un pompier son pantalon pour entrer en scène, n'en ayant qu'un fort déchiré, oubliait de le rendre, de sorte que le malheureux pompier passait la nuit en caleçon auprès d'un poêle!

Rosambeau n'était pas, cependant, très scrupuleux au point de vue du costume.

Engagé en province, il devait débuter dans Agamemnon d'*Iphigénie en Aulide*.

Au moment où le régisseur allait frapper les trois coups, on chercha dans le magasin un costume de général grec, sans en trouver un.

Pendant ce temps, le public s'impatientait, et demandait à grands cris le lever du rideau. On sait qu'en province, le spectateur n'est pas plus patient que le *titi* des Funambules criant à pleins poumons :

— La toile ou mes six sous!

Rosambeau aperçoit au vestiaire un costume de *général de la République*. Vite, il s'en revêt, et entre en scène.

Grand tumulte dans la salle. « Le costume! le costume! » criait-on de toutes parts. Rosambeau feignait de ne pas entendre, et continuait à décla-

mer. Mais les sifflets, les trépignements, l'imitation des cris du chien, du chat, même de l'âne couvrirent sa voix.

Rosambeau s'avance alors près de la rampe, et demande la cause de ce bruit.

— Le costume! lui répond le public, vous n'êtes pas en costume...

Rosambeau demande à s'expliquer; il sort une minute, puis rentre en scène, un papier à la main, qu'il lit tout haut :

— *Engagement* : Article premier : M. Rosambeau jouera tous les rôles *en général*.

— Vous le voyez bien, Messieurs, je suis dans le programme.

A ces paroles, improvisées spirituellement, le tapage se change en un tonnerre d'applaudissements, et, quand Achille dit à Agamemnon :

> Rendez grâces au ciel qui retient ma colère,
> D'Iphigénie encore je respecte le père.

Agamemnon tira son sabre de général de la république, en se mettant en garde contre le bouillant Achille. Celà devint alors une *furia!*... Rosambeau finit par être engagé à l'Odéon, pour remplir l'emploi des *confidents*.

Mademoiselle Georges, quand elle se trouvait en scène avec lui, ne trouvait pas qu'il dût prendre des bains de pieds avec des eaux aromatisées!

Aussi, par compassion, elle offrit un cachet de bain à ce pauvre diable.

Rosambeau, entrant dans l'établissement des bains, vit une pancarte indiquant le prix des consommations.

— Garçon, fit Rosambeau, est-ce qu'on peut consommer son cachet?

— Parfaitement, Monsieur.

— Alors, donnez-moi un carafon de bordeaux.

Le lendemain soir, mademoiselle Georges s'informa auprès de son camarade si le bain lui avait produit un effet salutaire.

— Il m'a beaucoup rafraîchi, répondit Rosambeau; seulement je l'ai pris en dedans!

Scribe, toujours à l'affût d'un bon mot, recueillit la réponse du confident à la tragédienne.

Dans *le Mariage de raison*, Bertrand (rôle joué par Gontier) chantait ce couplet :

AIR : *Au temps heureux de la chevalerie.*

Des médecins et de la pharmacie,
Un bon soldat connaît peu les secrets :
Est-il blessé, le schnick ou l'eau-de-vie
D'une compresse ont bientôt fait les frais,
Il m'en souvient, jadis à l'ambulance,
Pour nous panser quand arrivait l'flacon,
En d'dans, morbleu! j'avalais l'ordonnance,
Et la victoire ach'vait la guérison.

Doyen mourut pauvre, ignoré, dans l'oubli! O

ingratitude des hommes ! Et dire qu'on n'a pas élevé une statue au père de la comédie bourgeoise !

Doyen, dans sa petite sphère, fut une des rares physionomies du premier quart de ce siècle.

II

LES AMIS DES ARTISTES [1]

Les sujets les plus illustres du théâtre ne dédaignent pas plus les applaudissements que les acteurs d'un ordre inférieur.

Mais leur amour-propre souffrirait qu'on pût dire qu'ils ne s'adressent qu'à la claque. La plupart des célébrités dramatiques ont des amis qui se chargent de *les soigner* : expression dont on se sert pour prier un chef de claque de vous *assurer un succès* auprès du public.

Ces amis sont des *solitaires*, ou bien se forment *en groupe*, en parodiant ce que font les cla-

1. Tout ce chapitre m'est personnel et en dehors des conversations que j'eus, soit avec Porcher soit avec David.

queurs de profession, afin d'applaudir l'artiste qui les honore de leur amitié.

Rachel, lors de ses débuts à la Comédie-Française, avait pour ami intime, pour conseiller dévoué, Adolphe Crémieux, le célèbre avocat, qui devint ministre de la justice, membre de deux gouvernements provisoires et mourut sénateur, en mai 1880.

Chaque fois que Rachel devait aborder un rôle, pour la première fois, elle procurait à Crémieux une certaine quantité de billets de parterre *au prix du bureau*. Crémieux cédait ces billets à des amis et connaissances, enchantés d'assister à une représentation de Rachel, sans être obligés de *faire queue à la porte*, l'une des petites misères de la vie humaine.

Par une faveur toute spéciale, accordée à la fameuse tragédienne, sa famille et ses amis, conduits par Crémieux, entraient, par une porte particulière, avant l'ouverture des bureaux. Crémieux choisissait deux ou trois banquettes où il faisait asseoir ce groupe de favorisés, en s'asseyant au milieu d'eux. Lorsque Crémieux fut, après sa mort, l'objet de tant d'éloges, d'articles nécrologiques dans les journaux, de discours prononcés sur sa tombe, personne ne se doutait *qu'il avait été chef de claque !*

Aussi, l'œil de Vacher, qui exerçait, en titre, au Théâtre-Français, ne perdait pas un seul mouvement de son concurrent.

La réputation de cet *usurpateur*; *l'air comme il faut* de son entourage contrastaient quelque peu, je le confesse, avec la désinvolture des *désœuvrés* que les chefs de claque sont obligés d'amener au spectacle, tous les soirs, pour les aider, dans leur grave mission. — On connaissait — outre sa célébrité comme avocat — le mérite littéraire de Crémieux, qui aurait pu, comme plusieurs de ses confrères, siéger à l'Académie française, en qualité d'écrivain, de logicien serré et élégant. Il avait une plume aussi brillante que son langage était riche et coloré.

Vacher attendait que Crémieux, plus capable que lui de saisir *les effets* d'une tragédie de Corneille ou de Racine, donnât le signal des applaudissements, que méritait le jeu admirable de sa jeune coreligionnaire, dont il guida les premiers pas dans cette glorieuse carrière.

Rachel dut la hauteur de son immense talent à une détermination qu'elle prit, dès ses premiers débuts, de chercher, par tous les moyens possibles, *la perfection*, cet idéal de l'artiste.

Elle avait appris que Lekain et Talma, ses illustres devanciers dans l'art de Melpomène, à l'instar de Roscius, usèrent de ce moyen pour arriver à l'apogée de l'art si difficile et si noble de jouer la tragédie.

Talma, en effet, après avoir paru dans une tragédie, en rentrant dans sa loge, couvert d'applaudissements et de couronnes, s'enfermait pour

relire la pièce qu'on venait de représenter. Avec un crayon, il soulignait les passages de son rôle où il croyait avoir manqué à la perfection du débit et du geste. Rachel, sur les conseils de Crémieux et de quelques amis, en fit autant, et réussit au delà de toute espérance.

Crémieux était mon ami ; je l'avais, étant avoué à la Cour, chargé de plaider pour un de mes clients, Dumont, éditeur-libraire au Palais-Royal, *à la Tente*, contre un auteur de mauvaise foi : ce dernier lui avait vendu ses droits d'auteur, pour un roman nouveau, après avoir déjà fait cette cession à deux autres libraires éditeurs ! Ainsi, il avait touché *trois fois le prix par anticipation*. Nous gagnâmes le procès; mais Dumont perdit son argent.

Je ne nommerai pas cet écrivain, d'un très grand mérite, et si peu scrupuleux pour se procurer l'argent qu'il prodiguait à pleines mains. Il a laissé *un fils très honorable*, qui n'a pu accepter sa succession que *sous bénéfice d'inventaire*. Il ne lui laissa que des dettes, dans le genre de celle qu'il avait contractée envers mon client.

Crémieux m'offrit un jour une place pour voir débuter Rachel dans *Bajazet*. J'acceptai cette politesse avec reconnaissance.

La tragédie achevée, après que Rachel eut été rappelée cinq fois pour venir recevoir une avalanche de couronnes et de bouquets, le père Félix vint

remercier Crémieux et son entourage de l'ovation faite à sa fille. Puis il dit à Crémieux, avec une certaine modestie paternelle :

— N'avez-vous pas remarqué, quand Roxane dit à Bajazet : *Sortez !* que Rachel a manqué son effet ?

Alors, il pria Crémieux de monter, avec lui, dans la loge de Rachel, pour lui faire *une remontrance (sic)*.

Tout ceci avait été dit avec cet accent *judaïcoludesque*, qui caractérisait le père de la tragédienne. Mais, il ne cachait pas ses émotions :

— Jaque vois qué ché fois chouer ma ville, tans ein noufeau rôle, chai *un grand bâtiment de guerre !* » (Un battement de cœur.)

Une autre fois, Rachel ayant projeté un long voyage, et ce projet venant à avorter, le père Félix dit en entrant chez Crémieux : *Tous nos brochets sont des truites !* Cuvier n'avait pas parlé des *brochets truites*, mais bien des *truites saumonées*. C'est le père Félix qui fit cette découverte dans l'histoire naturelle des poissons.

Crémieux, sans se faire prier, alla complimenter la grande actrice. Mais il engagea M. Félix père à me laisser monter, avec eux, dans la loge d'Hermione, en lui déclinant ma qualité.

Rachel, encore vêtue en sultane, entourée de tous ses petits frères et sœurs, de quelques amis, y compris M. Louis Véron, nous reçut, avec ces heureux élus, dans le *sanctum sanctorum*, interdit aux pro-

fanes ! Elle écouta attentivement les reproches que lui fit son père, comme les observations pleines d'une courtoise bienveillance que lui fit Crémieux.

— Et vous, Monsieur, me demanda-t-elle avec curiosité, que pensez-vous du *Sortez* que j'ai fait ?

Je lui répondis, de mon mieux :

— Mademoiselle, les *étoiles* brillantes comme vous n'ont pas besoin d'être éclairées : elles éclipsent les astres. Toutefois, permettez-moi de vous citer un exemple : Talma, dans *Manlius*, quand il est convaincu de la trahison de son ami Servilius, lui dit : « Qu'en dis-tu ? » Servilius répond : *Il est vrai ! j'ai conçu ce funeste dessein !*

Talma, la figure peignant le paroxysme de l'indignation, saisissait le manche de son poignard, qu'il tirait à demi de sa gaîne, et l'effet était produit. Si vous faisiez le même geste, avec le poignard attaché à votre ceinture, en disant à Bajazet : « Sortez ! » vous indiqueriez mieux le sort qui attend le jeune prince à la porte du palais. »

— Merci ! mille fois merci, Monsieur ! me dit Rachel ; vous venez de trouver ce que je cherchais depuis longtemps, en étudiant mon rôle.

Rachel suivit mon conseil, et elle produisait en disant : *Sortez !* un effet plus saisissant et plus terrible qu'auparavant.

Cette anecdote prouve, derechef, au public, à quelles études longues, profondes, consciencieuses,

se livrent les grands artistes pour faire ce qu'on appelle « composer un rôle ».

Chez Rachel, tout était calculé, pondéré. La pauvre femme y usa sa vie. Aussi quelqu'un déplorant, devant une artiste aimée du public, la mort prématurée de cette illustration de notre scène, l'actrice répondit : « — J'aurais voulu mourir plus jeune encore, et avoir été Rachel ! » — C'était Eugénie Garcia, belle-sœur de Malibran, *la diva* qui précéda Rachel dans la tombe. Elle aussi était dans tout l'éclat de son talent. Comme elle assistait, au Théâtre-Français, à une représentation de *Marie Stuart*, elle s'écria :

— *Cette Rachel, elle jette son âme au public!*

Rachel, dès qu'on l'invitait, au comité, d'apprendre un rôle de l'ancien répertoire, allait trouver son vieil ami Crémieux, lequel avait le don de lire d'une manière admirable; elle se faisait réciter la pièce d'un bout à l'autre, afin d'en saisir les nuances et l'ensemble. C'est ainsi que le font les bons acteurs, qui ne se bornent pas à ne considérer que le rôle qu'ils ont à remplir, ou bien se contentent d'entendre l'auteur donner lecture du manuscrit, au moment de la distribution des rôles. Lorsque M. Sardou lut aux acteurs du Vaudeville sa pièce de *la Famille Benoiton*, il s'adressa à Félix et lui dit :

— Êtes-vous content de votre rôle ?

Félix répliqua :

— Je n'ai écouté que la pièce.

Le mot n'était peut-être pas de lui, mais il était bien placé dans l'occasion.

Rachel aimait tant à entendre lire Crémieux, qu'un jour, comme j'étais dans le cabinet de l'avocat, elle entra résolument pour lui dire :

— On m'a parlé des oraisons funèbres de Bossuet. Lisez-moi cela : je l'ignore, puisque je suis une juive.

Crémieux prit dans sa bibliothèque les œuvres de Bossuet, et, au bout de quelques minutes, la jeune tragédienne se mit à pleurer. Je m'en souviens comme d'hier.

Quand mademoiselle Nathalie, de la Comédie-Française, joua, pour la première fois, dans *les Femmes Savantes*, elle fit appel à quelques amis. A cette occasion, elle me fit hommage d'un fauteuil d'orchestre, et j'allai, *en solitaire, applaudir Philaminte*.

Par reconnaissance, quand cette aimable sociétaire prit sa retraite, et donna sa représentation d'adieux, je me fis un devoir d'aller me joindre au public, et j'applaudis de bon cœur l'excellente comédienne.

Les représentations à bénéfice au Théâtre-Français ont cela de particulier, qu'elles constituent *réellement et sérieusement une soirée que donne l'artiste* pour faire ses adieux au public.

Beaucoup d'acteurs en vogue, après de longs succès, ont annoncé qu'ils jouaient pour *la dernière fois*.

C'était aussi véridique que, *la première fois chez mainte Lucrèce!* Destouches avait raison :

Chassez le naturel il revient au galop!

Il est doux, paraît-il, de recueillir des applaudissements de bon aloi, en touchant une belle recette !

Potier fit souvent ses adieux aux Variétés, ou à la Porte-Saint-Martin, et je lui entendis chanter ce couplet :

Air *de Colalto :*

De vous plaire j'eus le bonheur,
Dans ma carrière dramatique;
Mais l'âge, enfin, ralentit mon ardeur :
Recevez les adieux de votre vieux comique !
De vos bontés il va se séparer,
Et, quand il faut qu'il se retire,
Pendant vingt ans celui qui vous fit rire,
En ce moment se sent prêt à pleurer !

On applaudit le vétéran de la farce, qui versa de chaudes larmes. *Il recommença l'année suivante, par chanter et pleurer tout à la fois.* C'était son talent. Dans le *Conscrit,* Potier faisait rire et pleurer en même temps.

Arnal, de son côté, fit souvent *ses adieux à son bon public :* c'étaient Duvert et Lauzanne, ses auteurs de prédilection, qui lui écrivaient son couplet d'adieux.

Arnal, vaincu par le poids des années, quitta le Gymnase, son dernier champ de bataille ; il alla habiter à Lausanne un châlet suisse. C'est de ce *Buen Retiro* qu'Arnal écrivait, peu de temps avant d'y mourir :

— Je suis fort heureux et tranquille ici : *je prends du vert à Lausanne.*

Grassot, devenu poitrinaire, se réfugia à Nice, où il inscrivit cette devise sur son habitation :

— *Je suis à Nice et bourgeois !*

Anicet-Bourgeois ne le poursuivit pas en usurpation de nom !

Alphonse Karr, à Nice, fit peindre sur la porte de son jardin : *Alphonse Karr, auteur*; un ingénu lui demanda une botte de carrottes !

Cette habitude du calembour ne quitte pas même les moribonds :

Le chansonnier Désaugiers, atteint d'une gravelle aiguë, disait à ses amis, sur son lit de mort :

— *Je succombe par suite d'une erreur de calcul !*

Désaugiers fit son épitaphe en ces termes :

Ci-gît, hélas ! sous cette pierre,
Un bon vivant, mort de la pierre ;
Passant ! que tu sois Paul ou Pierre,
Ne va pas lui jeter la pierre.

Désaugiers n'épargnait pas ses vieux confrères :

Dans un dîner du Caveau, il fit une chanson, sur *le vieux Nanteuil*, qui était borgne :

Nanteuil,
Plein d'orgueil,
N'a qu'un œil,
Et cet œil,
Est en deuil,
De l'autre œil,
Jusqu'au seuil
Du cercueil !

Comment se fâcher d'une épigramme spirituelle?

Il ne faut pas que les artistes dramatiques se fient, outre mesure, aux suffrages des amis.

Tel vous semble applaudir qui vous raille et vous joue:
Aimez qu'on vous conseille et non pas qu'on vous loue.

Souvent ces applaudissements, qui semblent partir du cœur, sont une amère raillerie!

Lorsque mademoiselle Cruche, dite *Cora* Pearl, une hétaïre déjà sur le retour, voulut débuter aux Bouffes-Parisiens, elle choisit le rôle de l'amour dans *Orphée aux Enfers*. A son apparition sur la scène, dans son costume de Cupidon, avec son carquois et ses flèches, des ailes en plumes d'autruche et des brodequins de satin blanc, garnis de *boutons en diamants*, la salle tout entière (qu'elle avait louée pour trois représentations) éclata en cris de *Brava Cora!* en applaudissements frénétiques; un vrai tonnerre. On demanda: *bis! ter!* Le pauvre *Eros* fut obligé de répéter trois fois son premier air. Mais, après ces trois débuts brillants, M. Troncin-Dumersan, alors directeur des Bouffes-Parisiens (qui avait encaissé *douze mille francs*), conseilla charitablement à la débutante de retourner sur *le théâtre du demi-monde!* Mademoiselle Cora Pearl renonça à la scène lyrique.

Une autre dame, appartenant *au vrai monde*, jeune, jolie, distinguée, possédant une jolie voix, voulut, sous un pseudonyme, chanter *la Norma*,

au Théâtre-Italien. Son mari retint, aussi, toute la salle *pour leurs amis et pour la presse.* Cela n'empêcha pas *la diva* d'essuyer *un fiasco* complet !

Le feuilleton musical fut impitoyable : « On n'est jamais trahi que par les siens. »

C'était une leçon ; cette dame en profita. Elle eut du succès dans les salons du faubourg Saint-Germain, notamment chez madame la comtesse Pilté, dont elle chanta le *Memphis,* en costume égyptien. Thémines de Lauzière, le fameux improvisateur, lui fit *un compliment de cent vers,* en moins de *dix minutes, montre à la main !* C'était le lundi que madame Pilté réunissait ses amis, tous littérateurs : Hippolyte Lucas, Émilien Pacini, Louis Leroy, Gianetti le fabuliste, Léouzon-Leduc, le marquis de Thémines-Lauzière, Saint-Georges, et *quelques poëtes d'occasion,* dont j'étais le membre le plus infime.

Après le dîner, on faisait de la musique ; le salon était le rendez-vous des meilleurs artistes lyriques.

Les artistes consciencieux, qui aiment vraiment leur art, ne manquent jamais, quand ils ont une soirée de loisir, d'aller, dans les autres théâtres, voir jouer leurs camarades. C'est ainsi qu'ils jugent l'impression des spectateurs et qu'ils étudient les qualités et les défauts du comédien sur la scène.

J'ai parlé tout à l'heure de Potier. Il aimait sur-

tout aller dans les théâtres de la banlieue voir jouer *ses sosies*. A l'époque où Potier créa *l'Homme de soixante ans*, de Dartois et Ferdinand Laloue, on jouait cette pièce chez les frères Séveste, qui dirigeaient les théâtres de la banlieue ; Potier, assistant un soir à la représentation de *l'Homme de soixante ans*, fut satisfait du *Potier* de Montmartre et de Belleville.

— Mais, dit-il à cet imitateur, qui vint dans sa loge le saluer et lui demander s'il était digne de s'essayer dans une création de l'éminent comique, le créateur du fameux *Ci-devant jeune homme*, du Père sournois des *Danaïdes*, de Bonardin, des *Frères féroces* et de tant d'autres rôles de comédies-vaudevilles ?

Potier lui fit des compliments. — Mais, lui demanda-t-il, pourquoi donc, tant que vous êtes en scène, faites-vous le geste d'un homme qui prend son coude dans sa main ? Je ne me rappelle pas que ce soit une tradition du rôle.

— Pardon, monsieur Potier, reprit le *Montmartrois* ou le *Bellevillois*, je ne vous ai vu jouer ce rôle qu'une fois, et je vous ai assez étudié pour voir que vous tâtiez souvent votre coude.

— Pardieu ! dit Potier, vous avez raison ; quand j'ai joué *l'Homme de soixante ans*, je souffrais d'un rhumatisme au bras gauche, et c'est involontairement que je fis ce geste d'un vieux podagre, qui, en effet, appartenait au rôle. C'est moi qui *vous imiterai* quand on reprendra la pièce aux Variétés.

Les acteurs des Variétés : Odry, Potier, Vernet, Legrand, Lepeintre aîné, Tiercelin, etc., aimaient surtout les premières dans les théâtres du boulevard. Ils encourageaient les jeunes par leurs applaudissements désintéressés.

Les auteurs sont aussi assidus à toutes les *premières*; mais ils ne sont pas tous mûs par le même sentiment d'indulgence : témoin ce couplet d'un auteur, que ses confrères n'avaient pas épargné :

> Si nous consultons un flatteur,
> Tout va lui paraître admirable ;
> Pour notre confrère, l'auteur,
> Tout dans l'ouvrage est misérable ;
> Comment donc chercher, maintenant,
> La vérité franche et sincère ?
> Ah ! que n'ai-je le jugement
> De la servante de Molière ?

Il existe une classe d'artistes qui mérite plus que le titre d'*Étoiles*, ce sont les *météores*. Ceux-là n'ont pas besoin de chercher les applaudissements, qui s'imposent d'eux-mêmes. Malibran, Sontag, Jenny Lind, Alboni, Pauline Viardot, Nourrit, Duprez, *e tutti quanti*, n'avaient qu'à chanter. Le talent donné par la nature excite l'enthousiasme.

De nos jours, c'est Adelina Patti qui jouit de ce privilège.

Au Théâtre-Italien, à Paris, il n'y eut jamais de claque. Il suffisait d'entendre le fameux *quintetto*

de Rubini, Tamburini, Lablache, Giulia Grisi et madame Persiani, pour que toute la salle partît battant des mains en criant *bis* à ces virtuoses si distingués.

La plus grande gloire de la Comédie-Française, gloire partagée avec Rachel, fut mademoiselle Mars. Thalie n'eut rien à envier à Melpomène. Jamais mademoiselle Mars ne brigua les applaudissements. Elle avait tous les dons de la nature : une rare beauté, la grâce la plus exquise, un organe enchanteur qui allait jusqu'à l'âme quand elle parlait, et, par-dessus tout cela, une intelligence hors ligne. Toujours en scène, jamais mademoiselle Mars ne laissa errer ses regards dans la salle; elle n'avait d'yeux que pour les personnages de la comédie où elle tenait un rôle.

Telles étaient les qualités de cette inimitable comédienne; mesdemoiselles Raucourt, Duchesnois, Georges furent oubliées quand apparut Rachel dans la tragédie. *Mademoiselle Mars n'a jamais été remplacée; elle ne le sera peut-être jamais!* Thalie semble avoir épuisé ses trésors pour elle.

Une circonstance, heureuse pour moi, me fit approcher de cette éminente comédienne. Je fis la connaissance de son fils, M. Bronner, employé dans une maison de banque, à Paris. Mademoiselle Mars avait beaucoup de tendresse pour ce fils, qui ressemblait beaucoup de figure à son illustre mère. Elle lui laissa toute sa fortune. Il y a peu d'an-

nées que M. Bronner mourut. On vendit le mobilier, les tableaux, statues, objets d'art que lui avait légués sa mère. La Comédie-Française acheta un portrait de Célimène.

M. Bronner me présenta à mademoiselle Mars et je devins un *familier* de la maison.

A cette époque, mademoiselle Mars fut victime d'un vol audacieux. Tandis qu'elle était en scène, ses domestiques (Mulot et sa femme) lui dérobèrent tous ses diamants dans sa loge.

Mademoiselle Mars porta plainte, fut appelée au parquet ou chez le juge d'instruction, etc. Pendant l'information criminelle, elle me pria, un jour, de l'accompagner au palais de Justice, je lui offris mon bras, et pendant que nous traversions la salle des *Pas perdus*, où elle s'arrêta devant la statue de Malesherbes, les avocats, les avoués la reconnurent. La foule nous suivit. Berryer se trouvait là, et l'illustre avocat lui dit : « *Thalie* vient faire une visite à *Thémis*, qu'elle soit la bienvenue. » Puis Berryer s'offrit pour lui faire voir les curiosités du Palais : les archives (cette rare et riche collection détruite par l'incendie en mai 1871), la Sainte-Chapelle, la Conciergerie, la Cour de cassation ; les salles d'audience qui méritaient d'être vues.

Mademoiselle Mars nous dit:

— A quelque chose malheur est bon ; si je n'avais pas été volée, je n'aurai pas vu toutes ces belles

choses, dont j'ignorais même l'existence, n'ayant jamais connu que *les Plaideurs*, de Racine.

Heureuse innocence !... Plus tard, mademoiselle Mars eut un procès avec ses co-sociétaires de la Comédie-Française, comme on le verra au chapitre : *les Procès des théâtres*.

J'assistai aux débats de son procès criminel devant la Cour d'assises, où Mulot fut condamné à dix ans de travaux forcés, et sa femme à la réclusion.

Quand le président demanda à mademoiselle Mars de décliner ses noms, profession, domicile et son âge, elle répondit clairement, avec cet accent pur et harmonieux qu'elle possédait :

« Hippolyte Mars, sociétaire de la Comédie-Française, demeurant à Paris, rue de la Tour-des-Dames. »

Quant à son âge, elle parla *si bas*, que le greffier lui-même n'entendit rien. Le président eut le bon goût de ne pas répéter la question, plus délicate que légale : ce n'était pas un cas de cassation.

Je me rappelle, aussi, que mademoiselle X..., qui jouait encore les ingénues, au théâtre de ***... maria un jour sa fille. J'étais l'un des témoins à l'acte d'état civil, dressé à la mairie du IXe arrondissement. On demanda à la mère de la mariée de dire son âge. Mademoiselle X.... rougit, balbutia et finit par dire :

— Je ne m'en souviens pas.

— C'est bien, dit M. le maire au secrétaire, mettez trente-six ans !

Mademoiselle X... s'inclina devant cette galanterie municipale !

Mademoiselle Mars, bien qu'elle eût atteint *la cinquantaine*, faisait encore illusion sur la scène. Dans *Valérie*, on lui eût donné vingt ans ! Elle partageait cette faveur, d'une jeunesse éternelle, avec son camarade Armand, un amoureux septuagénaire, qui paraissait au plus trente ans à la lorgnette ! Mademoiselle Mars voulut cependant « réparer des ans l'irréparable outrage », et, pour corriger la nature, elle se teignait les cheveux avec une mixture noire, où entrait le nitrate d'argent, une substance fort délétère. Cette grande interprète de Thalie succomba à une congestion cérébrale !

Dans le temps que je fréquentais la maison de la divine actrice, elle avait pris chez elle une délicieuse jeune fille pour lui enseigner son art : c'était mademoiselle Doze, qui épousa plus tard Roger de Beauvoir. Madame Roger de Beauvoir écrivit un volume sous le titre : *Confidences de mademoiselle Mars*, un livre qu'on relit encore avec plaisir. C'est la nature prise sur le fait.

Quand mademoiselle Doze débuta à la Comédie française, dans Charlotte des *Deux Frères*, j'étais dans la loge de mademoiselle Mars, avec M. Bronner, son fils. On avait joué d'abord *les Dehors trompeurs*, ancienne comédie, où mademoiselle Mars remplissait un rôle de grande coquette. Pendant l'entr'acte, elle vint nous rejoindre dans la

loge, pour voir débuter son élève, et, je dois le dire, l'émotion du professeur fut plus vive encore que celle de la débutante, encore une enfant. Il y eut des moments où le public applaudit mademoiselle Doze, et j'en fis autant !

— *Y pensez vous ?* me dit mademoiselle Mars; on va croire *que c'est moi qui claque mon élève !*

Mademoiselle Mars ne me refusait jamais les deux fauteuils de balcon qu'en qualité de sociétaire elle avait le droit de signer, à part la loge qu'elle avait au premier rang, à droite. J'en usais, car c'était pour moi une bonne fortune de voir jouer Mars ou Talma.

Un jour, pourtant, mademoiselle Mars, ayant disposé des deux fauteuils, m'engagea à aller, de sa part, dans l'hôtel qu'habitait, en face du sien, mademoiselle Duchesnois, lui demander de lui prêter deux places.

Mademoiselle Duchesnois les avait données de son côté; mais elle me fit dire que Talma, son voisin, lui en devant deux, je pouvais aller les lui réclamer de sa part. Mademoiselle Duchesnois était une femme aimable et gaie; elle me fit remettre un petit billet de sa main ainsi conçu : « A vue, il vous plaira me payer, à mon ordre; deux fauteuils de balcon que vous me devez; *signé : Agrippine !* »

Je me rendis chez Talma et lui fis passer ce petit billet d'introduction, avec ma carte sur porcelaine.

Talma était souffrant, dans son lit; néanmoins, me fit introduire.

Le moderne Roscius était déjà atteint de cette maladie cruelle, une hypertrophie du cœur, qui le conduisit bientôt au tombeau. Il me dit :

— M'avez-vous vu jouer mon dernier rôle dans *la Démence de Charles VI?*

— Oui, lui répondis-je, j'en ai encore des ampoules aux mains! vous étiez bien beau.

— Quel malheur, reprit Talma, que la maladie m'ait atteint au moment où j'allais jouer dans *la Mort du Tasse!* quel beau rôle j'avais là!

A ces mots, l'illustre tragédien se mit sur son séant, découvrant sa belle poitrine, digne d'une statue antique, et il se mit à me déclamer le rôle du *Tasse* comme s'il était sur la scène! c'était le chant du cygne!

Cette maladie de Talma occupait tous les esprits. Les amateurs du beau et de l'antique suivaient les péripéties du mal, et, chaque jour, un bulletin de sa santé paraissait dans les journaux. Il y eut un moment de fausse joie, on le crut sauvé!

Maurice Alhoy et C^{ie}, auteurs d'une Revue (*la Vogue*), qui se jouait à la Porte-Saint-Martin, ajoutèrent à la pièce ce couplet de circonstance :

Air de *Renaud de Montauban.*

Des mains de Melpomène, en pleurs,
Je vois le poignard qui s'échappe :

> Ah ! sur le plus grand des acteurs,
> Veillez, savants fils d'Esculape !
> Mais, déjà s'adoucit le sort,
> Dans ses regards je vois un doux sourire,
> Rassurons-nous, puisque Talma respire,
> La tragédie existe encor !

Hélas ! cette joie fut de courte durée : la revue poursuivait encore le cours de ses représentations quand arriva la fatale catastrophe ! Les auteurs furent obligés de changer le second quatrain de leur couplet; l'acteur disait :

> Hélas ! malgré ce qu'affirma
> La science au lit du génie,
> Dans le tombeau la tragédie
> S'est enfermée avec Talma !

Plus tard, on crut la tragédie ressuscitée en la personne de Rachel. Elle est morte *une seconde fois !* Quand reviendra-t-elle ? Je pose cette question aux générations futures : je ne verrai jamais ce miracle, à mon âge.

Je comptais encore quelques amies dans les dames du théâtre ; mais, comme elles sont encore de ce monde, et qu'elles vivront assez longtemps (je le leur souhaite), je ne les nomme pas, par une discrétion facile à comprendre. Si je parlais de leur passé glorieux, cela ne pourrait qu'augmenter leurs regrets d'avoir vu grisonner et blanchir leur luxuriante chevelure. La plupart ont de la fortune, ou tout au moins de l'aisance.

J'ai vu pourtant déchoir plus d'une reine de théâtre. De ce nombre était feu mademoiselle Guérin, qui avait joué la tragédie à l'Odéon, notamment *les Vêpres Siciliennes.*

Retirée du second Théâtre-Français, dans une certaine médiocrité, elle prit, rue du Mail, un hôtel meublé avec une table d'hôte! Ce n'était pas sans un sentiment pénible que je la voyais *découper* à la table : Melpomène avait échangé son poignard contre un grand couteau de cuisine!... Quelques actrices des petits théâtres en sont souvent réduites à se faire ouvreuses de loges, comme les hommes servent de souffleurs.

J'en connus un qui avait brillé comme chef d'emploi sur une scène du boulevard, et qui donnait des leçons aux nouveaux acteurs.

Par un sentiment d'amour-propre facile à comprendre, il alla cacher ce qu'il appelait *sa dèche*, dans un théâtre de province. Son directeur, par humanité, avait gardé dans sa troupe ce vieil acteur, devenu incapable de jouer la comédie, avec d'autant plus de raison que ce malheureux *n'avait pas appris à lire!* C'était le souffleur qui l'aidait à apprendre ses rôles de mémoire[1]. Mais l'âge affaiblissant cette faculté, si précieuse pour les acteurs, il ne pouvait plus rien apprendre. Chaque année,

1. Il y eut, au Palais-Royal, un troisième comique qui ne savait pas lire! On lui soufflait son rôle. Il l'apprenait par cœur.

on donnait une représentation à son bénéfice, dans laquelle il jouait le rôle de *Robinson Crusoë*, l'un de ses anciens triomphes.

Quand il entrait, seul, avec le costume traditionnel, accablé par une marche pénible dans son ile, Robinson disait :

« La chaleur m'accable, reposons-nous sous ce *gro-t-arbre !* »

A ce pataquès, le public applaudissait à outrance, et le bénéficiaire se rengorgeait en saluant les spectateurs.

Pourtant, une fois, le souffleur se hasarda à lui dire :

— Tu ne vois donc pas qu'on te *blague ?* On ne dit pas un gro-t-arbre, mais un gros arbre, puisque ce mot s'écrit par un *s* et non par un *t*.

— En es-tu bien sûr ? lui dit cet illettré.

Sur la réponse affirmative du souffleur, Robinson arriva un soir sur le théâtre ; le public attendait l'occasion d'applaudir son *cuir*. L'acteur, au contraire, dit : « La chaleur m'accable, reposons-nous sous ce gros arbre. » Le public, tout déconcerté, se mit à siffler Robinson.

L'acteur, furieux, s'avança vers le trou du souffleur et lâcha ces paroles qui n'étaient certes pas dans le rôle :

— Fichue bête ! c'est toi qui m'as valu cela. Je savais bien qu'on disait un *gro-t-arbre*. (*Parlant au public.*) Messieurs, c'est la faute du souffleur.

Des rires et des applaudissements furent la récompense de cet aveu naïf.

L'année suivante, on enterrait Robinson. Il mourut d'une *émotion rentrée* pour avoir été *travaillé par son bon public!* Pauvre homme!

Je viens de parler de la mémoire. Sous ce rapport, j'ai été bien doué. Malgré mon âge, j'ai conservé une mémoire terrible, pour les dames surtout. On aurait pu me confier le soin d'une réédition de *l'Art de vérifier les dates.* Je ne m'y trompe jamais.

Dans un dîner chez la comtesse Pilté, une sociétaire de la Comédie française, prête à prendre sa retraite, me dit, en me complimentant sur ma mémoire locale :

— Je suis sûre que vous vous rappelez mes débuts au Gymnase, dans telle pièce.

— Bien plus fort, répondis-je : je vous ai vue, débuter, *dix ans auparavant, aux Folies-Dramatiques, dans une féerie* LA FILLE DE L'AIR!

— Voulez-vous bien vous taire, avec vos souvenirs accablants! reprit-elle en me faisant la moue!

Dernièrement encore, j'étais dans un restaurant. A une table, voisine de la mienne, dînaient deux dames seules. L'une d'elles, mademoiselle S... K..., une aimable mais ancienne, très ancienne cliente (je puis le dire sans vergogne, *des dames j'étais l'agréé...* près le Tribunal de commerce), me salua et me présenta son amie comme ayant, ainsi qu'elle, appartenu au théâtre; autrefois, hélas!

— J'ai l'honneur de connaître, madame, répondis-je, j'ai assisté à son premier début *en 1839*, à tel théâtre, dans telle pièce.

La dame fit la grimace et me punit de mon indiscrétion par cette rectification :

— Monsieur, vous vous trompez, c'est une erreur, je n'ai commencé ma carrière dramatique qu'*en 1840 !*

Où l'amour-propre et la coquetterie vont-ils se nicher ! Cette artiste émérite a des cheveux gris. Les miens sont blancs, voilà sa revanche.

Cette faculté mnémonique fait que plusieurs de mes *contemporains* me considèrent comme un dictionnaire vivant du vieux répertoire.

Si je rencontre un vieux confrère, un auteur dramatique, allant à la bibliothèque de la Société des auteurs pour demander à relire une vieille pièce, et qu'il me consulte, je lui donne immédiatement la date et le nom de l'auteur ; ce qui aide beaucoup M. Belle, le bibliothécaire.

On demandait un jour devant moi à feu Armand Dartois, à quelle époque il avait fait, pour les Variétés, *la Halle au blé.*

Dartois, qui fut un grand producteur, ne se le rappelait pas. Mais j'étais là, et j'intervins en lui avouant, sans coquetterie, que j'avais assisté à la première, donnée le 21 octobre 1827, le jour même où on apprit la bataille navale de Navarin !

— A preuve, ajoutai-je, qu'Odry improvisa, dans

le vaudeville final, chanté par des *forts de la halle,* le couplet suivant :

Chœur :

Vivent les forts, voilà le r'frain,
Qu'à la ronde,
Chante le monde,
Vivent les forts, voilà le r'frain
Qui met tout le monde en train.

Odry, à part :

On dit qu'à Navarin,
Les Turcs ont pris un bain :
On les a tapés fort,
Bien fort,
Très fort.
Le savon était fort !

En chœur :

Vivent les forts, etc.

Toutefois je fus témoin, il y a six ans, d'un tour de force de mémoire, exécuté par une toute jeune fille, mademoiselle Samary, qui n'avait pas encore débuté au Théâtre-Français.

On était dans le salon de la comtesse Pilté, rue de Babylone, où l'on devait faire représenter une comédie inédite, par des acteurs de la Comédie-Française. Or, comme on avait changé le spectacle dans la maison de Molière, les acteurs ne pouvaient venir qu'après minuit.

Pour faire prendre patience aux invités, le marquis de Lauzières de Thémine, *improvisa une*

pièce de vers, d'environ cent lignes, qu'il pria mademoiselle Samary de vouloir bien lire à l'assemblée.

La future soubrette du Théâtre-Français lut et relut deux ou trois fois, au plus, ces vers charmants de l'improvisateur, les rendit à son auteur et *les récita par cœur* sans omettre un mot, pas même une virgule ! Ce prodige de mémoire m'a vivement frappé avec toute l'assistance. Il y a eu souvent des acteurs qui n'étaient pas aussi bien doués, et qui cependant obtinrent la faveur du public. Brunet, Arnal, Henri Monnier, Lassagne, manquaient toujours de mémoire ; ils avaient grand besoin de l'aide du souffleur.

Le souffleur est aussi *un ami des artistes*. Il leur rend des services signalés ; pourtant, sauf le petit supplément qu'il retire en copiant les rôles, ses appointements ne dépassent guère douze cents francs par an ! Encore une injustice à signaler. Le trou du souffleur est envié par plus d'un amateur.

Quand l'acteur Arnal admirait fort une de ses jolies camarades, il se plaçait à côté du souffleur pour la mieux voir de près, et l'encourageait par des *Bien ! très bien !*

III

LES CABALES

Depuis la fondation du théâtre en France, les cabales ont existé.

Molière a écrit :

> Tout est prévention,
> *Cabale*, entêtement, point ou peu de justice.

Boileau, qui n'avait pas les mêmes motifs de se plaindre que notre Molière, auteur dramatique, décrit ainsi cette guerre injuste :

> Sitôt que d'Apollon un génie inspiré,
> Trouve, loin du vulgaire, un chemin ignoré,
> En cent lieux contre lui les *cabales* s'amassent.

Piron, l'auteur de *la Métromanie*, se venge ainsi de la critique militante :

> Va subir du public les jugements fantasques,
> D'une *cabale* aveugle essuyer les bourrasques.

Labruyère, le grand penseur, s'explique à son tour en ces termes :

« Quelle horrible peine à un homme qui est sans prôneurs et *sans cabale*, de se faire jouer à travers l'obscurité où il se trouve ! »

Il ne faut donc pas s'étonner si les auteurs cherchèrent à combattre ces aristarques hostiles, s'attaquant de préférence à ceux qui débutaient sur la scène française. Il fut un temps où il fallait *élever autel contre autel*, pour se défendre contre la cabale.

L'Encyclopédie en fait mention : « Un auteur dramatique, ami du sergent de garde, lui avait recommandé de placer des sentinelles de manière à pouvoir maintenir *la cabale*. La pièce sifflée ne put aller jusqu'à la fin. L'auteur en fit des reproches au sergent. « Que voulez-vous ? » dit naïvement celui-ci, « quand il n'y a que huit ou » dix cabaleurs on les tient en crainte ; mais *une* » *cabale* de sept à huit cents personnes, c'est bien » une autre affaire ! »

Voltaire, dont l'œuvre dramatique est considérable, ne pouvait que flétrir les cabaleurs, et il écrivit, avec sa verve endiablée :

> Allons nous réjouir aux jeux de Melpomène.
> Bon ! j'y vois deux partis l'un à l'autre opposés
> Léon dix et Luther étaient moins divisés

Les antagonistes s'enrégimentaient, à cette époque néfaste, pour l'art et le vrai mérite.

Voltaire ajoutait en annotation à sa satire des *cabales* :

« C'est principalement au parterre de la Comédie-Française, à la représentation des pièces nouvelles, que les cabales éclataient avec le plus d'emportement. Le parti qui fronde l'ouvrage et le parti qui le soutient se rangent chacun d'un côté. Les émissaires reçoivent à la porte ceux qui entrent et leur disent : « Venez-vous pour sif-
» fler? mettez-vous là; venez-vous pour applaudir? mettez-vous ici. » On a joué quelquefois aux dés la chute ou le succès d'une tragédie au café de Procope. Ces *cabales* ont dégoûté les hommes de génie, et n'ont pas peu servi à discréditer un spectacle qui avait fait si longtemps la gloire de la nation. »

« Cette même manie, ajoute Voltaire, a passé à l'Opéra et a été encore plus tumultueuse. Mais les cabales du Théâtre-Français ont un avantage que les cabales de l'Opéra n'ont pas, c'est celui de la satire raisonnée. On ne peut à l'Opéra critiquer que des sons. Quand on dit : « Cette cha-
» conne, cette loure me déplaît, on a tout dit. » Mais à la Comédie on examine des idées, des raisonnements, des passions, la conduite, l'exposition, le nœud, le dénouement, le langage. On peut vous prouver méthodiquement, et de conséquence

en conséquence, que vous êtes un sot qui avez voulu avoir de l'esprit, et qui avez assemblé quinze cents personnes pour leur prouver que vous en savez plus qu'elles. Chacun de ceux qui vous écoutent est, sans le savoir, un peu jaloux de vous ; il est en droit de vous critiquer, et vous êtes en droit de lui répondre. Le seul malheur est que vous êtes souvent un contre mille. »

Ne dirait-on pas de *l'actualité?* Et comme la prose de Voltaire a peu vieilli !

Pour ce qui est de la critique, qu'on ne ménage pas aux compositeurs de musique, Voltaire disait encore dans son poème :

Je vais chercher la paix au temple des chansons.
J'entends crier : « Lulli, Campra, Rameau, Bouffons !
Êtes-vous pour la France ou bien pour l'Italie?
— Je suis pour mon plaisir, messieurs, quelle folie !
Tout tient ici debout sans vouloir écouter?
Ne suis-je à l'Opéra que pour y discuter. »
Je sors, je me dérobe aux flots de la cohue,
Les laquais assemblés cabalaient dans la rue !
Je me sauve avec peine aux jardins si vantés
Que la main de Le Nostre avec art a plantés...

Cette querelle entre les partisans de la musique italienne ou française prit surtout un caractère très belliqueux quand Glück, ce compositeur allemand, inspiré par le génie du goût et de la simplicité, fit une révolution, en combattant, avec des armes courtoises, le tapageur Piccini, qui voulait impatroniser, à l'Opéra, la musique italienne.

La reine Marie-Antoinette, ancienne élève de Glück, prit parti pour son professeur contre *la cabale* organisée par les piccinistes. Sans elle, *Iphigénie en Tauride* n'eût pas été représentée à l'Opéra.

En revanche, madame Dubarry, cette favorite du précédent règne, embrassa la cause de Piccini. Ce dernier fut tant prôné par ses protecteurs qu'il composa une autre *Iphigénie en Tauride*, pour qu'on pût comparer, entre elles, ces deux tragédies lyriques.

De ce moment, tout Paris fut ou glückiste ou picciniste.

La haine des *Capulet* et des *Montaigu*, des *Guelfes* et des *Gibelins* ne dépassa pas celle des deux camps de l'Opéra.

La passion fut poussée au point, nous dit Frédéric Soulié, que Bérat, grand glückiste, traitait Piccini de drôle, de polisson, de gredin, de voleur!

Environ un siècle après, une autre guerre, moins âpre toutefois, se renouvela entre les *rossinistes* et les *boïeldéistes*. A l'apparition de *la Dame blanche*, on entendait répéter à l'Opéra-Comique : « Enfoncés les rossinistes ! »

Ne voyons-nous pas encore, aujourd'hui, des écrivains de talent, contester à Jacques Offenbach, l'inventeur de l'opérette, le mérite réel d'avoir pris un milieu entre l'opéra et l'opéra comique, genre national, malheureusement dégénéré. C'est fâcheux,

sans doute; mais, si l'opéra comique est un genre vraiment national, qu'on doive encourager par des subventions, n'en rendons pas moins justice à l'auteur de *la Belle Hélène*, de *la Grande-Duchesse*, d'*Orphée aux Enfers*, etc., etc. Applaudissons Charles Lecocq dans *la Fille de madame Angot*, *Giroflée Girofla*, *la Petite Mariée*, etc., etc., et beaucoup de jeunes compositeurs qui, sans l'invention de l'opérette, seraient peut-être encore ignorés; cela nous aurait privés de *la Timbale d'argent*, des *Cloches de Corneville*, des *Mousquetaires au couvent*, etc. Il ne faut pas être exclusif pour l'art. Mais, puisque nous parlons des compositeurs, nous devons à nos lecteurs une vérité : ils sont fort jaloux l'un de l'autre et n'ont pas cette camaraderie des *paroliers*, qui savent rendre quelquefois justice à leurs confrères.

Rossini détestait Meyerbeer, qui le lui rendait bien. Après la première représentation des *Huguenots*, quelqu'un, à la sortie de l'Opéra, disait au Cygne de Pesaro :

— Eh bien, *maestro*, que dites-vous de cette œuvre?

— Je ne puis pas la juger, répondit Rossini, *je ne l'ai pas entendue!*

Rossini était cruel envers tout le monde, excepté Auber, auquel il rendait justice.

En sortant de l'Opéra, le soir de la première de *la Muette de Portici*, Rossini dit :

— Je voudrais bien avoir fait cela! »

Rossini ne retenait pas sur ses lèvres un mot méchant prêt à sortir de sa bouche sarcastique.

Je me trouvais dans une soirée où Rossini avait été invité. On faisait de la musique. La maîtresse de la maison crut faire plaisir à son illustre invité en priant une demoiselle, pianiste distinguée, de jouer un concerto sur l'air des motifs du maître.

Après l'exécution, Rossini alla complimenter la jeune virtuose.

— C'est très bien joué, lui dit-il. Mais, pardon, mademoiselle, qu'est-ce donc que cette musique-là ?

— Elle est de vous, *maestro*, je l'ai choisie, pensant vous être agréable, répondit la jeune personne toute déconcertée.

Rossini eut la malice d'ajouter :

— C'est drôle, je ne me suis pas reconnu !

Boïeldieu, Berton, Méhul ne pouvaient pas se souffrir.

Il m'en souvient, le fils de Berton fit représenter à l'Opéra-Comique un petit acte : *Une heure d'absence*, dont le succès fut négatif.

J'étais dans une loge, dans une baignoire, en compagnie d'une dame artiste : c'était madame Martainville, la femme du rédacteur en chef du *Drapeau blanc*, attachée comme cantatrice à la chapelle du roi.

Madame Martainville attendait son mari, qui assistait à une première dans un autre théâtre. Elle

me pria de lui donner le bras pour aller au foyer. La première personne que nous rencontrâmes, c'était Boïeldieu.

— Que dis-tu de la nouvelle pièce ? fit madame Martainville au compositeur.

Boïeldieu répondit :

— Je ne suis pas envieux de mes jeunes confrères, mais j'aurais bien voulu faire une *heure d'absence !*

Puisque le nom de Martainville vient sous ma plume, je ne puis passer sous silence ce fougueux journaliste de la Restauration, qui était une physionomie de l'époque.

On se plaît à rapporter un bon mot de lui qui lui sauva la vie ; traduit devant le tribunal révolutionnaire, comme appartenant à la noblesse, le président de ce tribunal sanguinaire lui dit :

— Lève-toi, *de Martainville.*

— Pourquoi, dit l'accusé, ajoutes-tu un *de* à mon nom : je m'appelle *Martainville* tout court. D'ailleurs, je suis ici pour être *raccourci et non pour être allongé.*

Cette repartie fit rire jusqu'à Fouquier-Tinville ! Martainville fut acquitté.

Martainville commença par faire des pièces-féeries, des vaudevilles. Je citerai notamment : le *Pied de mouton, la Banqueroute du savetier, Taconnet, Pommadin;* etc.

C'était un charmant causeur, d'une humeur joviale, et d'un embonpoint qui justifiait sa réputation

de gastronome. C'était, disaient ses confrères, une belle fourchette.

Il aurait rendu des points à M. Charles Monselet.

A l'époque où Martainville était le directeur du théâtre de la Gaieté, un individu qui le connaissait peu, l'accostait chaque jour sur le boulevard, en l'engageant à venir dîner chez lui. Martainville se défiait des *dîners à la fortune du pot;* et préférait manger chez lui ou au restaurant.

Un jour, pourtant, l'amphitryon s'empara du bras de Martainville, et, de gré ou de force, il l'emmena dîner chez lui. Martainville fit un maigre repas. Au dessert, on ne servit que des noix sèches !

— Vous le voyez, dit l'amphytrion, je vous ai traité sans cérémonie. Quand vous voudrez nous recommencerons.

— Ma foi ! *tout de suite si vous voulez*, s'écria Martainville, qui était affamé.

Après la révolution de 1830, Martainville perdit son journal, son privilège de directeur de la Gaieté, et beaucoup d'autres faveurs qu'il tenait de Charles X. Il mourut d'un accès de goutte au cœur.

Martainville était gourmand et gros mangeur. Il aimait les bons morceaux. Il y avait un autre vaudevilliste nommé Simonnin, un grand maigre, sec comme le *Ci-devant jeune homme*, qui mangeait comme *Gargantua*. Cet homme était insatiable.

Méry, le poète, était un bon convive à table, on s'en souvient.

Mais rien n'égalait l'appétit de Nestor Roqueplan, qui fut directeur des Variétés, de l'Opéra-Comique, du grand Opéra et en dernier lieu du Châtelet. Il aimait à recevoir ses amis à sa table et on y faisait bonne chère.

Roqueplan, ayant pris à son service un nouveau maître d'hôtel, voulut savoir s'il savait bien découper? J'étais, ce jour-là, au nombre des convives.

— Baptiste, dit Roqueplan, découpez ce poulet!

Baptiste hachait cette volaille!

— Ce n'est pas ainsi qu'on découpe une cuisse, dit Roqueplan à son domestique; et celui-ci de répondre:

— Monsieur peut envoyer chercher Nélaton.

Lorsque Quinet ouvrit le café restaurant de l'Ambigu, il dit aux artistes de ce théâtre :

— Quand vous viendrez déjeuner ou dîner ici, déclinez votre qualité, et vous serez mieux servi.

Le jour de l'inauguration, Roqueplan fut invité comme journaliste; il était rédacteur en chef du premier *Figaro*. Roqueplan m'emmena dîner avec lui.

A peine attablés, un acteur de l'Ambigu vint s'asseoir à côté de nous et demanda un bifteck aux pommes, ajoutant :

— Je suis du théâtre.

Le garçon, se dirigeant du côté de la cuisine, cria à pleins poumons :

— *Un bifteck artiste!*

Les cabales, sans être aussi fréquentes qu'au dernier siècle, ne sont pas mortes.

Avant 1830, naquit le genre *romantique*. Les *classiques* poussèrent des cris de paon.

Les journaux, les théâtres, la caricature engagèrent une lutte acharnée entre les deux genres.

Dans une revue, à la Porte Saint-Martin, sous le titre de *la Vogue*, déjà citée, des soldats grecs et romains, figurant l'armée des classiques, s'adressant à leurs auteurs aimés, s'écriaient :

> Vous ne charmerez plus un public idolâtre !
> Gœthe, Shakspeare, Schiller usurpent le théâtre,
> (Ce théâtre envahi par de nouveaux Pradons)!
> Et Voltaire lui-même est attaqué ! Marchons !

Tous mes contemporains se rappellent *les grands jours d'Hernani* et des *Burgraves*, au Théâtre-Français. De véritables triomphes au milieu des ennemis. Les jeunes ont vu la cabale renverser, en 1862, la *Gaëtana* de M. Edmond About. Trois ans plus tard, *Henriette Maréchal*, drame de MM. Edmond et Jules de Goncourt, tombait au Théâtre-Français, où venait de se révéler un chef de cabale inattendu, connu bientôt sous le sobriquet de *Pipe-en-bois*.

Jusqu'ici, je raconte les mésaventures des auteurs contre les cabaleurs plus forts qu'eux et leurs timides défenseurs. *Væ Victis !*

Mais les cabales formées par les acteurs et les actrices pour *tomber leurs camarades*, c'était bien autre chose.

L'étendue de ce livre ne me suffirait pas pour

entrer dans les détails innombrables de ces luttes acharnées, ou raconter les anecdotes auxquelles elles ont donné lieu : il faudrait bien des volumes pour écrire cette histoire.

On peut déjà lire dans le *Neveu de Rameau*, de Diderot, comment s'y prenait le drôle qui, avec l'argent du trésorier des parties casuelles, faisait triompher mademoiselle Hus, la sultane favorite de son maître, sur les autres comédiennes.

Les écrivains anglais nous donnent la note des cabales que firent naître les querelles et les rivalités entre Macklin et Garrick, à Londres.

A Paris, cette guerre éclata, surtout, entre mademoiselle Sainval et mademoiselle Raucourt; entre mademoiselle Georges et mademoiselle Duchesnois; *entre mademoiselle Rachel et mademoiselle Maxime!* c'est le côté des dames.

Du côté du sexe fort, c'était le même antagonisme entre Monvel et Molé, Dugazon et Dazaincourt, *Lafon et Talma!*

Rachel et Maxime! Lafon et Talma!... *Risum teneatis* (retenez votre hilarité). Je ne traduis que pour mes belles lectrices qui ne sont pas latinistes.

J'ai vu, même, aux débuts de la jolie mademoiselle Mante, au Théâtre-Français, des gens qui, par pure galanterie, voulurent la comparer à l'incomparable mademoiselle Mars!

Telle est, chez les Français, et surtout chez les

Parisiens, le goût de la controverse; on peut relire *les Disputes* de Rhulière; c'est toujours de l'actualité.

En province, où il faut se contenter souvent d'un théâtre unique et d'une *troupe de carton*, les officiers de la garnison, qui défrayent la direction (car, sans l'abonnement militaire, le théâtre ne pourrait se soutenir, en dépit de la subvention de la mairie, fort insuffisante), on voit souvent le militaire opposé au *pékin* : l'un se fait le champion d'une cantatrice, tandis que l'autre chanteuse est applaudie *au nom de la municipalité!* Morale et conclusion : le directeur, qui ne paye pas sa troupe (neuf fois sur dix), est déclaré en état de faillite !

Sommes-nous plus raisonnables en 1882 ? Souhaitons-le, sans trop jeter nos regards un peu en arrière ; il y a six ans à peine qu'une cabale voulut faire tomber, au Théâtre-Français, *l'Ami Fritz*, cette charmante comédie de MM. Erckmann-Chatrian, qui donna lieu à l'éminent acteur M. Got de faire sa plus belle création, le rabbin *David Sichel*.

Il faut rendre hommage au courage énergique, au goût littéraire de M. Émile Perrin, l'administrateur du Théâtre-Français, qui lutta contre une opposition formidable.

Il n'est pas inutile d'ajouter que, pour cette fois, *la politique n'était pas étrangère à l'événement*. M. Hennequin eut aussi maille à partir quand il fit sa première pièce.

Je ne parle pas d'un dernier ouvrage de M. Victorien Sardou, *Daniel Rochat*, aux Français.

La critique est du domaine de l'histoire, et, dans un temps donné (qui est encore bien loin de nous, il faut l'espérer), l'académicien élu pour remplacer M. Sardou, en prononçant son discours de réception, fera la critique ou l'éloge de l'œuvre de son honorable prédécesseur. N'anticipons pas sur l'avenir.

Un des progrès de notre civilisation moderne, c'est celui d'admettre les artistes étrangers sur la scène parisienne.

Pendant longtemps, il n'y eut que le Théâtre-Italien qui jouît de ce privilège.

Vers 1820, des acteurs anglais, parmi lesquels se trouvaient les sommités artistiques : Kean, Kemble, Macready, etc., vinrent à Paris pour essayer de donner des représentations.

L'entreprise était hardie : cinq ans nous séparaient à peine de la paix signée entre deux nations qui se firent vingt-cinq ans la guerre! Une antipathie réelle subsistait entre les deux peuples les plus civilisés du monde.

Quand, à Paris, on mettait des Anglais sur la scène, c'était pour les rendre ridicules et grotesques. La pièce des *Anglaises pour rire* était la plus anodine du genre.

Il est vrai de dire que nos voisins d'outre-mer ne nous épargnaient pas. Si on affublait leurs ac-

teurs du costume français, c'était pour les appeler « mangeurs de grenouilles, voleurs, fripons » et autres gentillesses de ce genre.

Aujourd'hui, le Français, mangeur de grenouilles, est remplacé, dans les farces des Anglais, par un policeman.

Le policeman, sur la scène inférieure des Anglais, c'est le *Pulcinella* napolitain, le *Gianduia* piémontais le *Stenterello* toscan.

Donc, la troupe dont il vient d'être fait mention, loua le théâtre de la Porte-Saint-Martin, pour y donner des représentations. La pièce d'ouverture, annoncée sur l'affiche, était une comédie de Sheridan : *the School for scandale*.

Les amateurs de bons mots disaient à l'avance, qu'il y aurait *un fort scandale*.

Cette prophétie s'accomplit : les acteurs furent accueillis par des cris furieux, des objurgations, des pommes cuites et autres projectiles. Il fallut baisser le rideau.

La presse fut impartiale et blâma cette sévérité injuste envers le talent, qui est de tous les pays. Rachel ne fut-elle pas applaudie à Londres, autant que madame Ristori à Paris ; *c'est le lien des nations que le théâtre*.

Le directeur de la troupe anglaise *malmenée à la Porte-Saint-Martin* loua la salle Chantereine, où l'on n'était admis qu'avec une carte d'abonnement. Les artistes anglais eurent un succès com-

plet devant ce public choisi et tolérant ; on ne leur marchanda pas les applaudissements, et, à la dernière représentation, l'illustre comédien Kean, adressa, en anglais, un *speech* au public pour le remercier de ses bonnes grâces.

La glace était rompue, et bientôt des artistes anglais se firent entendre sur notre scène.

Un acteur nommé Cooke, un mime, jouant la comédie, fort bon danseur, fut engagé à ce même théâtre de la Porte-Saint-Martin pour créer le principal rôle dans *le Monstre et le Magicien*, drame fantastique d'Antony Béraud. La pièce et l'acteur réussirent, grâce au jeu de l'artiste et à une splendide mise en scène. C'est pour cette pièce qu'un machiniste anglais importa à Paris ce *truc* qui consiste à imiter le flux et le reflux de la mer, au moyen d'une immense toile, peinte en vert, sous laquelle des enfants s'agitent, ce qui produit le mouvement des flots.

Comme tout succès au théâtre est du domaine de la parodie, c'est Odry, aux Variétés, qui imitait le mime Cooke. On le voyait d'abord arriver en costume bourgeois, portant une toile enroulée sous son bras, et disant au directeur : « Mettez ma mer dans un endroit bien sec. »

Le succès de Cooke n'était pas encore épuisé qu'il fut obligé de repartir pour remplir un autre engagement à Londres pendant la saison d'été. (On sait qu'à Londres la saison des théâtres commence en avril pour finir en octobre.)

Des auteurs eurent l'heureuse idée de faire jouer après le drame, une petite pièce où Cooke parlait, chantait en anglais et dansait *la gigue,* avec talent et entrain.

Le jour de la représentation d'adieu, Cooke chanta un couplet au public, en français, avec un accent tant soit peu britannique, mais qui prouvait qu'il avait appris notre langue. J'ai retenu ce couplet, que voici :

Air de *la Sentinelle.*

Ah ! croyez-en la franchise et l'honneur,
Je garderai longtemps la souvenance
De cet accueil, aimable et si flatteur,
Que j'ai reçu dans votre belle France.
 Ne croyez pas, ô mes amis !
 Que jamais mon cœur vous oublie :
 Ces suffrages ont trop de prix,
 Je les obtiens dans le pays
 Et des beaux-arts et du génie.

Après l'acteur Cooke, miss Smithson, une célèbre actrice de Londres, parut au Gymnase ; miss Foots et d'autres artistes anglais vinrent se faire applaudir des Parisiens.

Au lieu de représailles, on connaît l'accueil que reçoivent les artistes français à Londres, quand ils vont interpréter nos chefs-d'œuvre devant les habitants, qui ne font plus de leur immense capitale *la perfide Albion.*

Une troupe d'acteurs anglais conduits par Macready, joua, il y a une vingtaine d'années, à Paris,

tout le répertoire de Shakspeare. Elle reçut autant d'applaudissements que nos artistes quand ils jouèrent Molière à Londres. Fechter, acteur français, joua longtemps, à Londres au *Lyceum*, la tragédie en anglais.

Nous avons vu naguère des Russes donner des représentations à la salle Ventadour, où madame Ristori et Rossi obtinrent également de beaux succès en jouant la tragédie en italien.

Lors de l'Exposition universelle de 1878, il fut question de bâtir, au Trocadéro, un *théâtre international*. Il faut espérer que cette idée se réalisera dans l'avenir, et qu'un jour Paris verra s'élever un théâtre portant, comme celui de Shakspeare, le nom de *Théâtre du Globe*.

IV

CHORISTES, CORPS DE BALLET, COMPARSES

Les chœurs firent partie du théâtre primitif. C'était un usage emprunté aux Hébreux, qui, dans leurs cérémonies religieuses, faisaient chanter des enfants et des jeunes filles. L'Église chrétienne prit des Juifs, entre autres coutumes rituelles, celle des enfants de chœur.

Les tragédies de Sophocle et d'Eschyle, d'Euripide et des auteurs romains étaient toujours accompagnées par les chœurs.

Racine imita cet exemple des anciens, et, dans *Athalie* et dans *Esther* il introduisit des chœurs de jeunes filles israélites.

L'Opéra français adopta cette méthode des anciens théâtres, et de nombreux choristes furent mêlés aux chanteurs des tragédies lyriques sur

la scène de notre première Académie royale de musique, fondée par l'abbé Perrin.

Le Théâtre-Italien suivit cette tradition ; mais il y ajouta une variante : dans les opéras italiens, les chœurs chantent avec les personnages en scène, ce qui produit souvent un heureux effet.

Il est assez difficile, à l'Opéra, à l'Opéra-Comique, comme aux autres théâtres lyriques, de recruter des sujets choristes.

La modicité des appointements éloigne ces auxiliaires. On conçoit que, le budget d'un théâtre étant fort lourd, on cherche des économies quand il faut payer les masses ; les musiciens, les choristes, les danseurs, les figurants, cela rend la tâche très ardue ; car, pour chanter dans les chœurs, il faut savoir déchiffrer la musique, avoir de la voix et apprendre à chanter l'*ensemble*, ce qui demande de certaines études. Mais cela rapporte si peu ! A l'Opéra ou à l'Opéra-Comique, une dame des chœurs touche « soixante francs par mois » ! et le maquillage est à sa charge. Deux francs par jour pour répéter une partie de la journée, et rester au théâtre de six heures du soir à une heure du matin ; changer plusieurs fois de costumes, et subir des amendes !

Aussi le public se plaint souvent de l'*insuffisance* des chœurs. A qui la faute ?

Les musiciens de l'orchestre sont, aussi, mal rétribués. Mais, au moins, ils peuvent donner des

leçons dans la journée. Tel premier violon d'un théâtre, lauréat du Conservatoire, et qui n'a que douze cents francs par an, certes, ne pourrait pas vivre s'il n'avait les cachets de ses élèves pour l'y aider.

Les femmes choristes font ce qu'elles peuvent pour pouvoir manger : il y en a qui, le matin, font des ménages, ou qui vont poser dans les ateliers de peinture ou de sculpture.

Les hommes sont attachés à la chapelle d'une église ou vendent des chansons dans les rues. On s'étonne parfois d'entendre ces chansons dites d'une voix qui flatte l'oreille du peuple mélomane : c'est un choriste de théâtre.

Depuis quelques années, M. Pasdeloup a ouvert un cours où il enseigne l'art de chanter *dans les ensembles*. Les orphéons avaient commencé ce genre d'études en faisant chanter les élèves orphéonistes *sans musique d'accompagnement*.

Aussi les jeunes gens qui se livrent à l'art du chant cherchent-ils une profession plus lucrative. Les élèves du Conservatoire chantent en chœur dans les matinées du dimanche de cet utile établissement, et on peut juger de leur supériorité sur les choristes des théâtres.

Les cafés-concerts, à Paris ou en province, défrayent un grand nombre de ces chanteurs, à leurs débuts, et, quand ils deviennent les *étoiles* de ces établissements, ils reçoivent des appointements qui

dépassent ceux de beaucoup d'artistes dans les théâtres lyriques.

Madame Ugalde, madame Cabel ont commencé au Château-des-Fleurs, dans les Champs-Élysées ; Thérésa, Judic, Théo, dans des cafés-chantants.

Cette pénurie sensible dans les candidats ou candidates, pour entrer dans les chœurs, explique certaines anomalies.

Généralement, la choriste est une vieille femme, ayant consacré toute sa vie à un métier ingrat et si mal rétribué.

On voyait à l'Opéra-Comique, il y a peu de temps, *la doyenne* des choristes de la France, et peut-être de l'Europe entière. Cette pauvre vieille, toute rabougrie par l'âge, était toujours la première à son poste. Quand, sous la direction de M. Émile Perrin, on donna la *millième* représentation de *la Dame Blanche*, la doyenne avoua qu'elle avait chanté *mille fois* dans ce chef-d'œuvre, sans avoir manqué une seule fois à son devoir ! Est-elle morte ? lui a-t-on fait une pension ? *That is the question.*

On pourrait dire que ce zèle méritait le prix de vertu fondé par Montyon. Mais, au moins, cette pauvre femme avait droit au legs de feu Delestre-Poirson, l'ancien directeur du Gymnase, qui laissa, par son testament, un prix annuel à l'artiste, qui, *dans son emploi simple et modeste*, aurait rendu le plus de services à son théâtre. Ce legs fut d'abord attribué au vieux Bordier, la plus ancienne *utilité*

du Gymnase ; ensuite à Vissot, de la Porte-Saint-Martin, l'excellent homme qui criait d'une manière si magistrale : « A la tour de Nesle ! »

Je ne sais si la vieille choriste de l'Opéra-Comique a participé à ce legs philanthropique ; mais je me permets d'appeler l'attention de l'excellent M. Carvalho sur ces *invalides du théâtre*. On élève tant de maisons de retraite, de refuge. Quel est le philanthrope qui prendra l'initiative de créer un établissement pour les choristes ?

Il y eut longtemps aussi, au même théâtre, un choriste, surnommé le *nabot*, un vieillard, un nain difforme, qui figurait, dans les chœurs, un petit garçon ! Dans *le Chalet*, il faisait le rôle du fifre ou du tambour, et madame Pradher, qui créa le rôle de Betly, se plaisait à jeter par terre son grand bonnet à poil de *kaiserlick*, plus haut que lui.

Au grand Opéra, on remarqua, longtemps aussi, un choriste *hors d'âge*, qu'on gardait par humanité ; seulement, pour cacher *sa vétusté*, on le reléguait derrière les autres.

Il fallait l'entendre dans la marche des Tartares de *Lodoïska*, chanter de sa voix sénile : *Venez, mes belles, suivez-nous !* Il répétait *Suivez-nous !* bien qu'il fût le dernier, en regardant dans les coulisses ou en parlant *à la cantonade*, pour ne pas violer les règles grammaticales de la langue théâtrale.

Le public remarque que les choristes hommes n'ont qu'un seul geste, qui consiste à lever les

avant-bras d'un côté, en s'adressant à un camarade, à droite, et à se retourner en faisant à gauche le même geste vis-à-vis d'un autre camarade. Dans la *Muette de Portici*, au commencement du second acte, ils chantent en chœur : *Amis ! le soleil va paraître*. Ils regardent tous en l'air : c'est la rampe des frises, autrement dit la herse, qui remplace le soleil levant.

Dans ce même opéra (scène du marché de Naples), les femmes choristes se promènent en chantant :

> Au marché qui vient de s'ouvrir,
> Hâtons-nous vite d'accourir...

Ce qui paraît surprenant, c'est que ces marchandes *accortes* cherchent les chalands des yeux, parmi les spectateurs de l'orchestre : qu'est-ce qu'elles peuvent bien leur vendre ?..

Le chef des chœurs a le soin de faire placer sur le devant de la scène les choristes les moins *marquées* (terme de coulisses facile à comprendre) : ce sont celles qui n'ont pas encore subi « du temps l'irréparable outrage », et on choisit les plus jeunes et les plus gentilles pour masquer celles qui sont vieilles ou trop laides. Cette préférence donne lieu à des querelles, à de petites émeutes féminines, à des scènes de jalousie que le chef des chœurs a le droit de réprimer par des amendes qu'on retient sur les chétifs gages de la choriste.

La tâche de conduire les chœurs est délicate et

laborieuse ; mais ce n'est rien en comparaison du personnel de la danse, bien plus frivole, et visant à l'indépendance.

Berthier, danseur à l'Opéra et régisseur, disait qu'il préférerait avoir sous ses ordres un régiment tout entier et bien discipliné, que cet escadron volant de danseuses.

Le maréchal de Turenne prétendait aussi qu'il aimait mieux commander une armée qu'une troupe de comédiens.

Au-dessus du corps de ballet, composé de danseurs et de danseuses qui subissent un examen *préalable* et doivent sortir d'une classe du Conservatoire ou de l'Opéra, il y a les *coryphées* : ces jeunes filles tiennent le milieu entre le corps de ballet et les premières danseuses. Elles ont un costume plus élégant, et dansent des pas de quatre ou de six. La première danseuse, l'*étoile*, danse seule. Les secondes danseuses font des pas de deux ou de trois.

Dans les théâtres des boulevards, le public a surnommé le corps de ballet *la grosse cavalerie*, parce que en effet, sur un champ de bataille, c'est la cavalerie qui termine l'action. Elle est tenue en réserve jusqu'à la fin. Parfois une danseuse sort de la grosse cavalerie de l'Opéra pour entrer, ailleurs, dans la cavalerie légère. Il en est même qui sont parvenues à devenir des *solistes chorégraphiques*,

J'ai cherché longtemps l'étymologie de *rats*, so-

briquet que l'on donne aux petites danseuses de l'Opéra. Je n'ai trouvé que celle-ci : *elles rongent leurs protecteurs, lesquels craignent leurs petites* QUEUES.

Il y eut, pendant longtemps, un vieil habitué des coulisses de l'Opéra (M. Guillaume) qui protégeait toute la bande des rongeuses ; on l'avait surnommé : *Guillaume les Rats !* Il eut préféré qu'on l'appelât *Guillaume le Conquérant* ; car, disait-il, ces jeunes sylphides sont ingrates.

Le docteur Louis Véron, l'ancien directeur de l'Opéra, dans les *Mémoires d'un Bourgeois de Paris*, a peint, d'une main de maître, cette classe de rongeurs, échappée à l'érudition des naturalistes.

Le lecteur s'amusa beaucoup de cette anecdote : Voyant qu'une petite *willi*, une *elfe*, était dans une *position intéressante*, M. Louis Véron demanda à la mère « qui pouvait bien être le père de cet enfant anonyme » ?

Celle-ci répondit :

— C'est des messieurs que vous ne connaissez pas !

Les premières et les secondes danseuses tiennent un rang plus élevé dans le corps de ballet. Ce sont de vraies artistes ; elles adorent les applaudissements, et font une cour assidue au chef de claque. Dès qu'elles paraissent sur la scène, leur premier coup d'œil se dirige vers la *loge infernale,* qu'on appelait aussi, autrefois, la *fosse aux lions*. Elles sont

anxieuses de voir si tous leurs amis à gants jaunes, l'élite du *sport* français, sont là pour les applaudir? Il faut dire que les locataires de cette loge (avant-scène du rez-de-chaussée à droite) ne viennent guère que pendant le ballet, ou le divertissement de l'Opéra, et s'en vont, aussitôt après, à leur cercle jouer au baccarat. Ces messieurs, assurément, aiment moins la musique que la danse, et font mentir le poète qui peint ce temple élevé aux arts :

> Où les décors, la danse et la musique
> De cent plaisirs font un plaisir unique.

Dans cette pléiade d'artistes ou gagistes des théâtres, à Paris, il ne faut pas oublier les *comparses*.

Les comparses existaient déjà du temps des Romains. Leur nom vient de *comparire* (paraître avec).

Les comparses sont embrigadés et commandés par des chefs qui touchent *cinquante centimes* de plus que leurs subordonnés. Outre cette haute paye ils ont le privilège d'infliger des amendes. *Ils répondent de leurs prisonniers* (dit M. Larousse). On comprend que de pauvres hères, qui touchent de soixante-quinze centimes à un franc par soirée, n'aient pas les moyens de se fournir des costumes de ville, ce qu'ils appellent « figurer en habit bourgeois ».

Quand on les voit figurer dans un bal, dans une soirée, les hommes ont l'air de perruquiers endimanchés, et les femmes de filles de concierges ou de femmes de chambre en toilette, sous les costumes dont les administrations parcimonieuses les habillent, en s'arrangeant avec un fripier.

Balzac, dans un de ses romans, parlant de gens en liesse, disait : « Leurs habits frippés leur donnent l'air des *comparses* qui, dans les petits théâtres, figurent la haute société invitée aux noces. »

Quand sur la scène vous voyez, dans un *raout,* un monsieur décoré d'une plaque, il rappelle absolument l'éternel *major* des tables d'hôte, et la grande dame, la *veuve du colonel,* quand ce n'est pas l'épouse *du général!*

Planter un comparse, dans l'argot des coulisses, c'est le mettre en scène, lui tracer ses marches et contre-marches, en un mot, arrêter définitivement ses positions et ses pauses; c'est l'affaire du régisseur, du metteur en scène.

C'est le chef des comparses, sur la scène, qui commande les évolutions. Au Théâtre-Français, quand on représente une tragédie, et que les soldats romains, la lance en main, le casque en tête, se rangent sur une file, dans le fond du théâtre, on entend le chef d'escouade dire : *Reposez vos armes!* et le bois de la lance retentit sur les planches comme le fusil d'un fantassin, quand il s'abaisse à terre. Après tout, on ne peut exiger d'un caporal

romain, à vingt sous par soirée, de parler *en latin* à ses hommes. Il faudrait, comme disait Christian, *être chapelier ès lettres.*

Il y a encore les *marcheuses* :

« A l'Opéra, dit le savant M. Larousse (dans son dictionnaire universel), on appelle *marcheuses* de grandes belles filles dont l'unique mission est de revêtir une superbe robe de velours, de satin, de moire ou de damas pour la promener noblement sur la scène, ou bien encore d'exhiber une paire de jambes séduisantes dans les rôles muets de pages. On les transforme au besoin en nymphes et en déesses. »

Les marcheuses sont des comparses. Au grand Opéra, on recherche la beauté de la figure et la noblesse du port. Le fabricant de maillots, la fabricante de corsets suppléant à ce qui leur manque.

Dans les théâtres de genre, quand on monte une féerie, une revue à grand spectacle, on engage spécialement de jeunes et jolies filles, à trois francs par soirée. Elles changent cinq ou six fois de costume, et se plaisent surtout à revêtir ceux de papillons avec leurs ailes; d'abeilles, de mouches, de *demoiselles*, de cigales, et ces costumes allégoriques qui font tant valoir leur *plastique.*

Le comble de l'ambition de ces jeunes produits d'une *great exhibition* (lisez : grète esibichonne); c'est, au lieu d'un rôle muet, ne parlant qu'aux

yeux, derrière une lorgnette jumelle, de chanter un ou deux couplets dans chaque ronde, parce qu'alors on peut lire leurs noms sur l'affiche, ce qui est une *great attraction!* c'est là le bâton de maréchal où aspire cette milice, d'ailleurs fort désintéressée. En voici un exemple : Hippolyte Cogniard montait une grande revue aux Variétés; on demandait des sujets. Rousseau, le régisseur, était chargé de leur faire subir *un premier examen,* pour voir si elles étaient *admissibles* tout comme on fait à l'École Polytechnique, et, en cas d'affirmative, Rousseau les introduisait dans le cabinet du directeur.

Une marcheuse de la Porte-Saint-Martin, charmante blonde de quinze à seize ans, mademoiselle Clara Blum, lasse, à ce qu'il paraît, d'avoir figuré trois cents fois de suite dans *le Pied de Mouton,* demandait à entrer aux Variétés. Elle prétendait que cette féerie était *un assommoir!* Elle tombait mal, car Cogniard et son frère Théodore avaient refait cette pièce (écrite dans l'origine par Martainville et Ribier) avec la collaboration de Crémieux, Michel Delaporte, Marc Fournier, etc., etc.

Cependant elle était jolie, et Cogniard lui demanda le motif qui lui faisait déserter la Porte-Saint-Martin.

Elle répondit naïvement :

— On veut m'augmenter!...

— De beaucoup? reprit Cogniard.

— J'étais à six cents francs, dit-elle, on veut me mettre à douze cents.

Je vois d'ici plus d'un de mes lecteurs, et surtout mes lectrices, écarquiller les yeux.

Comment s'expliquer, en effet, que cette jeune actrice voulût quitter son théâtre pour cette seule cause qu'on doublait ses appointements?

Ceci, en effet, mérite une explication. Ces demoiselles qui font admirer leurs jambes faites au tour, leur taille de guêpe, leurs bras dignes du ciseau de Praxitèle, payent *une redevance* au directeur qui veut bien les engager et leur fournir ainsi l'occasion de montrer leurs grâces, et de recevoir, chaque soir, dans un magnifique bouquet, une lettre où on les invite à souper.

Lorsque, pendant un entr'acte, je montais dans les coulisses, un essaim d'abeilles, de hannetons, de génies ou de diablesses, m'entourait pour avoir des renseignements sur ces inviteurs à souper, en tant que gens du monde. Il y avait de ces petites dames qui recevaient jusqu'à six bouquets et six billets doux, dans la soirée; elles n'avaient que l'embarras du choix. Ce qui les flattait surtout, c'était la carte armoriée; il y en a qui étudient le blason. Parmi ces galants amphitryons, bien connus chez Brébant et au café Anglais, les Russes, les Américains sont les mieux accueillis. Leurs *poulets* sont les mieux cotés à la Bourse des coulisses, qui subit la hausse et la baisse selon les circonstances. Seulement, ces dames ne traitent qu'au comptant, *jamais à découvert, ni à prime*

fin courant. On sait qu'un riche Anglais se plaisait à envoyer des bouquets, des déclarations brûlantes à mademoiselle H.....r. Celle-ci ne voyant pas arriver le billet de banque, qu'elle attendait en vain, écrivit à *ce taupier* (en argot de coulisses, *un taupier*, c'est un avare; *un panné* est un galant ruiné) de faire cesser cette *balançoire*. Elle terminait son épître par le proverbe : « Pas d'argent, pas de Suisse. » Seulement, n'étant pas fort lettrée, mademoiselle H.....r écrivait *Suisse* par un *c* au lieu d'une *s*.

Le boyard russe est le plus en crédit ; aussi un auteur disait à une de ces déesses au *petit pied*, qu'elle devrait faire graver sur son cachet : *O Rus! quando te aspiciam!*

C'est la marchande de bouquets ou l'ouvreuse de loges, qui se charge de transmettre cette correspondance amoureuse dans les coulisses ; on l'appelle *la petite poste*. Le groom vient chercher la réponse chez le concierge, lequel reçoit la pièce pour sa complaisance ; car la consigne est sévère pour ne pas laisser monter d'étrangers au théâtre, c'est un ordre de police. Le croirait-on ? un riche nabab, qui ambitionnait ses entrées dans les coulisses d'un théâtre, m'offrit un jour *mille francs* pour les lui procurer. Il y avait déjà un ancien tailleur enrichi qui, pour voir les actrices de plus près, avait acheté d'un auteur pauvre, *son tiers* dans une pièce pour pouvoir entrer dans les coulisse et au foyer des artistes. Quand une actrice

lui demandait de lui faire un rôle *à sa taille*, il lui répondait : « J'irai chez vous prendre la mesure. » Ce tailleur craignait pourtant *une paire de ciseaux!* les ciseaux de la Censure !

Mademoiselle Blum ne fut pas engagée aux Variétés; nous allons la revoir chapitre VII.

« J'avais, souvent, me disait Porcher, quand j'exerçais mes fonctions, des rapports avec la bouquetière. Elle me priait de lui indiquer à quel moment de la pièce ses clients devaient lancer leurs bouquets aux pieds de l'actrice applaudie.

» M. John B..., un très riche Anglais, qui protégeait les débuts de mademoiselle D..., aux Variétés, avait chargé le chef de claque du théâtre d'envoyer douze énormes bouquets à la débutante.

» Il aposta quatre hommes pour cela dans les quatre coins de l'orchestre. Chaque bouquet avait été payé vingt francs. Cela dura pendant tous les débuts de mademoiselle D... et se continua chaque fois qu'elle créa un nouveau rôle. »

Le chef des chevaliers du lustre avait à sa disposition des petites dames, dans les baignoires et les avant-scènes, qui jetaient des couronnes à l'actrice avec émotion.

Mademoiselle D..., devenue l'épouse légitime de M. B..., quitta le théâtre de ses triomphes, payés par d'autres sacrifices d'argent, tels que l'acquisition du théâtre, etc. La pauvre femme mourut, il

y a peu d'années, et son mari l'aimait tant, *qu'il la fit enterrer avec tous ses diamants !*

On s'est demandé souvent la cause d'un engagement brillant d'une actrice médiocre, à un prix fabuleux. C'est qu'on ignore que derrière cette actrice qui s'empare du sceptre directorial, se cache *le bailleur de fonds*, dont le directeur a si souvent besoin.

Nous avons vu, plus haut, mademoiselle D... sans talent, sans jeunesse, sans beauté, engagée comme premier rôle aux Variétés. C'est qu'à cette époque le directeur était menacé d'un naufrage : *il était à la côte !*

Mademoiselle D..., bonne fille envers ses camarades, n'avait qu'une antipathie : c'était pour Virginie Déjazet, qui l'écrasait par son jeu et son éternelle jeunesse, Mademoiselle D... fit tant des pieds et des mains, que Déjazet fut obligée de quitter les Variétés, qui tombèrent dans le marasme. M. John B... y perdit *cinq cent mille francs* et le directeur fut déclaré en faillite !

J'ai connu un autre théâtre où la maîtresse du directeur régnait en despote. Le directeur n'en pouvait mais... Il avait peur d'être expulsé par *M. Vautour*, pour ses loyers échus. Les acteurs n'étaient pas payés, et, dans leur détresse, ils avaient ressuscité cette épigramme de Voltaire sur Madame de Maintenon :

A voir cette prude catin
Gouverner si mal notre empire,
On en mourrait vraiment de rire,
Si l'on n'en mourait pas de faim.

On verra à la fin de ces mémoires, chapitre des procès de théâtre, ce qu'une *favorite* peut faire pour inspirer du dégoût à la grande cantatrice, la gloire d'un théâtre subventionné.

Les difficultés pécuniaires des directeurs, les obligent à tirer parti de tout ; car les charges qui grèvent le budget d'un théâtre sont tellement lourdes, qu'il leur faut chercher quelques compensations.

Indépendamment des ouvreuses de loges, des préposés à l'orchestre, il existe beaucoup d'autres redevanciers : ainsi le limonadier qui tient le buffet au foyer ; la gardienne du vestiaire ; le marchand de lorgnettes ; le vendeur du journal du soir ; de *l'Entr'acte*, journal-programme ; la bouquetière, et jusqu'à la femme qui ouvre un *petit cabinet d'histoire naturelle*, tout ce monde paye une redevance ; ce qui couvre *les frais de la soirée*, tels que la garde, les pompiers, les accessoires de la table, etc.

Les ouvreuses de loges sont généralement imposées à cent vingt francs par an, pour l'hiver et l'été.

Cela explique l'insistance de ces percepteurs des contributions indirectes à faire accepter le petit banc, ce meuble fort inutile, dont tout l'avantage

est de causer du bruit et d'empêtrer les pieds des spectateurs qui entrent ou qui sortent.

Mais, si on le refuse, elles vous disent : « Vous ne le pouvez pas, ce sont les seuls petits profits de l'ouvreuse. » Quand ce n'est pas une dame, l'ouvreuse s'empare, malgré vous, de votre paletot, de votre canne, avec autant d'autorité qu'un propriétaire réclame son loyer à ses locataires. L'ouvreuse est la plupart du temps la mère ou la tante d'une actrice, quand elle n'est pas elle-même une artiste dévoyée, *ayant évu des malheurs!*...

Depuis que je me suis éloigné des théâtres, j'ai entrepris des voyages, et j'ai observé qu'il n'y a qu'à Paris que le spectateur soit soumis à ce genre de contributions, qui, avec le droit des pauvres, augmente sensiblement le prix des places.

En Italie, quand on loue une loge, on vous remet une clef numérotée, avec laquelle vous ouvrez vous-même la porte de cette loge, qui est à vous pour toute la soirée. Vers la fin du spectacle, un employé du contrôle vient reprendre la clef dans la serrure.

En Angleterre, le *box-kipper* (l'ouvreur de loges), habillé de noir et en cravate blanche, ne demande jamais rien, mais il vous fait cadeau, quand vous entrez dans la loge, d'un programme de la soirée, imprimé sur papier glacé, enjolivé de dessins illustrés. L'usage est de répondre à cette gracieuseté en lui donnant un shelling.

En Allemagne, on donne si on veut. En Espagne et en Portugal, on ne donne jamais rien.

J'ai remarqué, dans tous ces théâtres, sous le vestibule, un beau suisse richement harnaché, portant sa hallebarde. Il est entouré d'huissiers à chaîne d'acier qui vous conduisent très poliment à la place que vous devez occuper.

Dans tous ces pays, il y a des entrées à bas prix qui donnent le droit de se tenir debout au parterre. Ceux qui veulent avoir une place réservée la choisissent dans la salle et vont payer un supplément au contrôle.

Les loges étant généralement la propriété d'une famille, le directeur n'a que la recette des autres places. Si on vous invite dans une loge, il faut payer le droit d'entrer dans la salle. Ces loges ont chacune un salon où l'on prend des glaces et où l'on soupe après la représentation.

Ainsi, en dépensant une somme minime pour entrer, un jeune homme, pour peu qu'il connaisse du monde, va saluer telle ou telle dame dans sa loge : on l'engage à s'asseoir, à rester pour voir le spectacle, et il soupe avec la société : plaisir économique et agréable.

Dans les théâtres, à l'étranger, le spectacle est fort long : on joue habituellement un opéra et un grand ballet. On donne, en commençant, la première moitié de la pièce lyrique ; le ballet vient au milieu, et la seconde moitié de l'opéra termine le

spectacle. Aussi on passe une grande partie de la soirée dans le salon, à causer et prendre des rafraîchissements ; on ne rentre dans la loge que pour écouter un *duo*, un *trio*, un *quatuor* ou le grand *aria* chantés par les artistes *del primo cartello*.

Certes, j'ai toujours admiré la splendeur de notre Opéra, à Paris ; mais, quand on a vu le théâtre impérial de Moscou, celui de Vienne, le *Reggio* de Turin ; la *Scala* de Milan ; la *Pergola* de Florence ; la *Fenice* de Venise ; le *San-Carlo* de Naples ; l'*Apollo* de Rome ; en Espagne, l'*Oriente* de Madrid, le *San-Carlos*, de Lisbonne, on est beaucoup moins étonné. En Italie, berceau des arts, de la poésie, de la musique, si l'opéra a un peu dégénéré, en revanche la danse n'a fait que des progrès ; le talent des ballerines, la mise en scène des ballets éclipse les nôtres. Il est vrai de reconnaître que la Russie, l'Angleterre, l'Allemagne accaparent nos grands chanteurs, et qu'aujourd'hui l'opéra règne en maître à Saint-Pétersbourg, à Moscou, à Londres, à Vienne ; c'est une question d'argent.

Les théâtres étrangers se servent aussi de *comparses*, de *figurants, figurantes et choristes*.

Mais leur attitude est modeste comme leur emploi. A Paris, le croirait-on ? l'ai-je dit déjà ? rien n'égale la prétention de messieurs les figurants ? Les *marcheuses*, les figurantes ou choristes, tout ce qui appartient au sexe faible, n'a d'autre

objectif que d'attirer les lorgnettes sur leurs costumes et leurs atours. On a tant écourté les tuniques, tant échancré les corsages, que bientôt la scène ressemblera à un établissement balnéaire.

Il est loin le temps où, sous la Restauration, un gentilhomme de la chambre, surintendant des théâtres royaux, ordonnait d'allonger les jupes des danseuses !

Duponchel faisant répéter un opéra où les pages montraient leurs jambes et une autre partie du corps que l'on cache ordinairement par le bas de la tunique, j'entendis M. Planté, l'inspecteur de service, lui dire en riant : *Je vous conseille de ne pas retourner les pages.*

Pour le sexe fort, les *comparses* (hommes), c'est une autre affaire : ils se croient les égaux des acteurs, au point qu'un jour Lekain, le fameux tragédien du Théâtre-Français, ayant eu besoin de faire nettoyer sa chaussure dans la rue, le décrotteur lui refusa toute rétribution : « Entre confrères, dit l'artisan, cela ne se fait pas. Nous sommes camarades : vous faites les rois ; moi, un soldat grec ou romain. »

Parfois, c'est une monomanie que de figurer ; aux Variétés, il y avait un choriste, ayant vingt-cinq mille francs de rente ! atteint de la théâtromanie, il se figurait jouer la comédie. Le soir d'une première, il offrait un punch aux autres choristes, au café du théâtre, en leur disant :

— Nous avons travaillé pour le succès. Ce serait au directeur et aux auteurs à nous régaler ; mais ce sont des pingres.

— C'est vrai, répondait le vieux Georges ; comme disait Brunet : « L'ingratitude, c'est le défaut des gens qui n'ont pas de reconnaissance. »

Je préfère l'aphorisme de mon ancien ami Nestor Roqueplan : « L'ingratitude, est l'indépendance du cœur. »

Il n'est pas bon de déplaire aux *comparses*, ils peuvent se venger.

Lorsque l'Odéon était encore le second Théâtre-Français, on représentait des tragédies nouvelles. Éric-Bernard, qui jouait *Artaxerce*, se tuait au dénouement. Le régisseur, en *plantant* les comparses, leur avait enseigné de recevoir dans leurs bras Artaxerce blessé à mort et de le transporter hors de la scène.

Le premier jour, par maladresse ou par malice, ils laissèrent tomber Éric-Bernard. Celui-ci, furieux de cette chute, où il se fit du mal, les apostropha par « des Tas de canailles ! Auvergnats ! propres à rien ! » Puis il se plaignit au chef des comparses, qui les mit *tous* à l'amende.

Le lendemain soir, à peine Artaxerce s'était-il poignardé, qu'ils se ruèrent sur lui et l'empoignèrent par un endroit sensible.

— Ah ! les gredins ! s'écria Éric-Bernard ; hier, ils m'ont laissé tomber de ma hauteur, et, ce soir, ils me prennent par... *Proh pudor!*

Lecteur, que cette anecdote peut scandaliser :

Devine si tu peux, et choisis si tu l'oses!

C'est surtout à la distribution des rôles que se réveille toute la jalousie de métier de *messieurs les comparses.*

J'ai vu et entendu, de mes yeux et de mes oreilles, une scène burlesque, à l'ancien Cirque du boulevard du Temple.

On y donnait la première de *Za ze zi zo, zu,* féerie de Ferdinand Laloue et Fabrice Labrousse. Dans cette pièce, on jouait une partie de dominos; les dés étaient figurés par une grande pancarte attachée au dos d'un *comparse.* Le dé venait se poser de lui-même au milieu de la scène, et le dé correspondant venait se placer à côté de lui, jusqu'au dernier qui faisait *domino.*

Or, au moment où, pour frapper les trois coups, on cria : « Place au théâtre ! », un *comparse* vint à Ferdinand Laloue, qui dirigeait le théâtre avec M. Victor Franconi, et lui dit :

— Monsieur le directeur, on ne peut pas commencer : il y a quelqu'un à remplacer, je quitte le théâtre.

— Pourquoi? fit le directeur étonné; est-ce qu'on ne vous paye pas vos quinze sous comme *aux autres?*

— Ce n'est pas ça, reprit le réclamant. Je suis

un des plus anciens *artistes d'ici*. Eh bien ! que votre régisseur ne m'ait pas distribué le *double six*, je ne dis pas. Mais quelle balançoire ! Il me donne le *double blanc*, le plus bas des dés ! Je préfère m'en aller que de souffrir cette injustice.

Il fallut l'intervention de Ferdinand Laloue pour faire opérer un échange de dés entre *deux comparses*.

Un autre vint se plaindre qu'on lui faisait faire les jambes du derrière d'un éléphant, tandis que son camarade, moins ancien que lui, faisait les jambes de devant ! Ce dernier se vengea en envoyant un coup de pied qui n'était pas par-devant notaire, à son devancier, chaque fois qu'il se mettait en marche.

Tout ceci est purement historique. Personne ne me contredira quand je dirai qu'à l'époque où le Cirque jouait des pièces militaires, il fallait *doubler la solde du comparse* qui consentait à s'habiller en Autrichien, en Russe, en Prussien ! Le rôle de Français ne rapportait que soixante-quinze centimes *et la gloire !* Ce qui humiliait le plus un comparse, ce n'était pas d'être tué en combattant, c'était *d'être fait prisonnier !*

Dans une répétition générale, on enseignait à un Prussien comment il devait rendre son sabre à un Français.

— Jamais ! s'écria-t-il ; tuez-moi si vous voulez ; *mais me faire rendre mon sabre ? Pas de ça, Lisette ! Je résilie mon engagement.*

On transigea avec ce brave. Il changea de costume et prit un uniforme de Français avec joie et reçut quinze sous de moins, mais *l'honneur était sauf!*

Les *comparses* jugent les pièces, et, aux répétitions ils disent : « Ça ira » ou « Ça n'ira pas. » Un jour, pour m'amuser, je consultai un de ces critiques, après la répétition générale :

— Qu'en penses-tu, Michel ?

— Hum! me dit Michel, la pièce ne manque pas de *péries-facéties*, mais je *n'en approuve pas l'écriture*.

— Pends-toi! dis-je au critique Charles Maurice, qui en rit longtemps.

Au Théâtre-Français, un comparse, discutant le style de Racine, prétendait qu'il écrivait comme *un cocher de fiacre*, quand il faisait dire à un de ses personnages :

— *Sous ton sacré soleil !...* Si je disais : « Je vais ce soir *à mon sacré théâtre,* » on me f... ficherait à la porte !

L'auteur de prédilection des comparses, c'était Joseph Bouchardy, qui fit *le Sonneur de Saint-Paul, Gaspardo le Pêcheur, Jean le Cocher,* etc.

On a retenu dans les autres théâtres cette maxime : « Dieu est grand et Bouchardy est son prophète. »

J'ai vu, un soir, un vétéran de cette vieille garde sur le point d'être écharpé, pour avoir

avancé ce paradoxe : Votre monsieur Bouchardy, moi, je n'aime pas cet auteur-là : *Il veut faire le petit Pixérécourt !*

Ils trouvaient aussi que les ouvrages de D'Ennery *n'avaient pas assez d'action, et manquaient d'évolutions.*

V

LES AUTEURS DRAMATIQUES

J'ai vu d'assez près, comme leur confrère et souvent comme leur avocat, MM. les auteurs dramatiques, et je puis constater que leur vie privée a bien changé depuis le premier quart du siècle.

A part quelques nommes sérieux tels qu'Étienne, Picard, Alexandre Duval, Andrieux, Népomucène Lemercier, Arnault père, Delrieu, Casimir Delavigne et quelques autres d'un mérite littéraire moins fécond, les auteurs, en général, et notamment les vaudevillistes, qui pratiquaient *le flon flon*, appartenaient à cette classe qu'on a, depuis, surnommée *la bohème*.

C'est qu'alors on vivait peu de sa plume. En 1821, Eugène Scribe fut l'initiateur d'un système créé par Caron de Beaumarchais, qui trouva dans

Eugénie, le Barbier de Séville, le Mariage de Figaro, la Mère coupable, la source d'une fortune. Ce système, en vigueur aujourd'hui, était basé sur la *proportionnalité* des droits d'auteur avec les recettes, plus logique et plus juste que le droit fixe. La Société des auteurs et compositeurs dramatiques fut, sous l'inspiration de Scribe, fondée en mars 1829, réorganisée et reconstituée en 1837 *en Société civile,* jusqu'au mois d'avril 1879, date de son expiration.

Elle a été reformée le 21 février 1879 par acte passé devant maître Thomas, notaire, avec de nouveaux statuts discutés en assemblée générale.

Cette association a relevé *moralement* et *pécuniairement* la profession d'auteur, qui était jadis peu considérée. Scribe, son protagoniste, eut à lutter contre sa famille, qui s'opposait à ce qu'il adoptât le métier de vaudevilliste.

Aussi Scribe ne signa d'abord ses pièces que de son prénom d'Eugène. J'ignore si son père, marchand de draps, rue Saint-Denis, finit par lui pardonner ses succès, en raison des droits d'auteur qu'il touchait à la caisse des agents dramatiques. Le père de Henri Heine, riche banquier, disait : *Mon fils, n'étant bon à rien, a fini par écrire des livres. Quelle honte pour ma famille !*

J'ai déjà, dans un précédent chapitre, esquissé le portrait du chevalier Aude, l'auteur des *Cadet-Roussel* et de *Madame Angot.* Il y en avait bien

d'autres qui ressemblaient à ce vieux bohème, décoré de l'ordre de Malte, et toujours famélique bien qu'il eût fait jouer cent cinquante pièces ! Il mourut à quatre-vingt-cinq ans dans un affreux dénûment.

Le peintre Lantara, qui était toujours brouillé avec le dieu *Plutus*, dépensait au cabaret le peu d'argent qu'il retirait de ses tableaux, vendus souvent à vil prix. C'était le même genre de vie que menaient la plupart des auteurs dramatiques.

Depuis le triumvirat de Barré, Radet et Desfontaines, qui firent, en collaboration, de jolies pièces au Vaudeville de la rue de Chartres, on travaillait *à trois* pour ce théâtre et celui des Variétés, les deux seuls où l'on chantât alors le vaudeville.

Mais les joyeux membres du Caveau moderne, présidé par Désaugiers, et qui reçurent Béranger dans leur sein, ne voyaient dans leurs œuvres légères qu'un prétexte à *pique-nique*.

En effet, les droits d'auteur, fixés à douze francs par acte, quand ils se partageaient entre trois associés, rapportaient, tout au plus, une centaine de francs par mois, qu'on mangeait chez *Bancelin, Au Cadran bleu*, chez *Février, Au Veau qui tette*, et le plus souvent, hors barrières, chez les *Ramponneau* de la banlieue.

On suivit l'exemple de Bruëys et Palaprat, qui inventèrent *la Société en nom collectif*, telle que la définit le Code de commerce. On vit alors figurer sur l'affiche les noms accolés de Désaugiers et Gentil;

Théaulon et Dartois; Brazier et Dumersan; Brazier et Merle; Carmouche et de Courcy; Scribe et Dupin; Scribe et Mélesville; Scribe et Poirson (Delestre); Scribe et Mazères; Scribe et Varner; Scribe et Bayard : Scribe et Germain Delavigne; Bayard et Dumanoir; Dumanoir et Maillan; Barrière et Decourcelles.

Ces sociétés à deux enfantèrent de petits chefs-d'œuvre pour les quatre théâtres de vaudeville, car on venait d'ouvrir les salles du Gymnase et du Palais-Royal. Bientôt Duvert et Lausanne, qui ne se séparèrent jamais, firent jouer des *Arnalades*.

A l'Odéon, Wafflard et Fulgence firent représenter de charmantes comédies. Ces *raisons sociales*, que publiaient les affiches des théâtres, comme les journaux d'annonces légales publient les sociétés commerciales, virent augmenter leur nombre, et on allait applaudir les pièces de Clairville et Cordier; Grangé et Lambert-Thiboust, Dennery et Anicet-Bourgeois; Maurice Alhoy et Leuven; D'Ennery et Ferdinand Dugué;... *e tutti quanti*...

Au Théâtre-Français et à l'Opéra-Comique, l'auteur, ordinairement, à l'instar du photographe, *opère lui-même*. Pourtant, MM. Scribe et Legouvé; Émile Augier et Sandeau; Émile Augier et Édouard Foussier collaborèrent avec succès. Depuis, la dualité Erckmann-Chatrian a augmenté les pièces *faites en société*, mot inventé par Scribe.

Alexandre Dumas père, qui disait que le meilleur collaborateur, *c'était soi-même,* a, cependant, écrit avec M. Auguste Maquet, M. Eugène Nus, M. Xavier de Montépin, etc.

Aujourd'hui les sociétés à deux, unies comme par un mariage indissoluble, s'appellent: Meilhac et Ludovic Halévy; Letellier et Vanloo, Chivot et Duru, etc.

M. Eugène Labiche, le nouvel académicien a pris beaucoup de *copains*: Marc-Michel, Auguste Lefranc, Delacour, Legouvé, etc.

Donc, autrefois, écrire des pièces de théâtre c'était plutôt un *passe-temps* qu'une profession. Les auteurs en vogue avaient plusieurs cordes à leur arc: Fulgence de Bury était chef de bureau aux contributions indirectes; Imbert et Varner étaient des bureaucrates; le mélodramaturge Guilbert de Pixérécourt avait pour fonctions une inspection de l'enregistrement et des domaines; Dumersan était conservateur des médailles à la Bibliothèque; Martainville, journaliste; Vial, employé aux contributions; Planard, secrétaire d'une section au Conseil d'État; Léon Halévy, chef de bureau à l'intérieur, etc.

Il n'est pas jusqu'à Ferdinand Langlé et Ferdinand de Villeneuve qui ne se fussent faits *entrepreneurs des pompes funèbres!* ces deux hommes si gais! Un jour que j'avais affaire à eux, — dans leurs bureaux, — Villeneuve, me voyant entrer, s'écria:

— Est-ce que, par hasard, vous viendriez commander votre futur enterrement? Soyez tranquille, on vous fera ça *dans les prix doux!*

Bien que je ne redoutasse pas la mort, je ne pus m'empêcher d'éprouver un petit tressaillement. Cela me rappelle un mauvais farceur du bal masqué de l'Opéra. Déguisé sous le costume d'un cocher de corbillard, il vous frappait sur l'épaule, et vous disait dans l'oreille : « Voulez-vous une place dans ma voiture? » Malgré soi, on sentait un froid dans le dos. Cette lugubre plaisanterie paraissait à tout le monde *manquer de bon goût.*

Maréchalle, un vaudevilliste des petits théâtres, s'était fait restaurateur. Il répondait à ceux qui s'informaient de la prospérité de son établissement culinaire :

— Je suis en train de *manger mon fonds.*

Le pauvre Brisebarre avait eu l'idée de se faire commis voyageur. La mort l'empêcha de réaliser son projet.

De tous ces gens de la bohème, le plus bohémien, c'était Maurice Alhoy, homme d'esprit, excellent critique; il fit avec MM. de Leuven et Brunswick les numéros de *la Foire aux idées,* satire *politique* de la révolution de 1848.

Lireux, farouche républicain, était comme un forcené, quand il assistait à cette trilogie aristophanesque, jouée au Vaudeville avec *la Propriété, c'est le vol.* Il disait tout haut que la République devrait

faire *pendre ces réactionnaires sous le lustre, pour faire de leur corps un fanal!*

Notez que Lireux, sous le règne de Louis-Philippe, *attaquait la censure dramatique!*

Baudouin, qui fit sous le nom de Daubigny, *l'Homme gris, la Pie voleuse, les Petits Protecteurs,* tomba dans une telle misère, que son frère, greffier des faillites au tribunal de commerce, le prit comme expéditionnaire, pour l'empêcher de mourir de faim!

Ceux qui n'avaient que leurs droits d'auteur pour vivre, étaient dans *la dèche.*

Théaulon, l'auteur aimé qui fit tant de jolies pièces, avait terminé, avec Armand Dartois, un fort joli vaudeville : *Angeline, ou la Champenoise,* et, ne pouvant attendre la première, il vendit sa part d'auteur à Armand Dartois pour un billet de mille francs! La pièce eut un grand succès, et Dartois toucha *seul* une somme énorme. Théaulon, l'auteur du *Petit Chaperon-Rouge* à l'Opéra-Comique, du *Père de la Débutante,* est mort dans l'indigence. Merle fut secouru dans sa vieillesse par sa femme, madame Dorval. Carmouche vivait aussi d'une pension de Jenny-Vertpré, qu'il avait épousée.

C'est à partir de 1830 qu'une ère nouvelle commença pour les auteurs.

La révolution littéraire provoquée par Victor Hugo, et qui eut pour apôtres Alexandre Dumas, Alfred de Vigny et consorts, fut suivie d'une *réac-*

tion contre les directeurs de théâtre. La Commission de la Société, fondée par Scribe imposa à ceux-ci des traités qu'ils firent exécuter *quand même*, bien que les directeurs les qualifièrent de *léonins*, pour échapper *à l'interdit*. Cette mesure était aussi ruineuse pour une entreprise théâtrale que le *blocus continental*, qui faillit faire succomber les Anglais. Le Gymnase, en 1842, fut mis *en interdit* pendant plusieurs mois, lorsque M. Delestre-Poirson, son directeur, de guerre lasse, signa une capitulation.

De nos jours, la profession d'auteur, pour l'élite de cette corporation, est devenue brillante et bien plus lucrative.

Lorsque Alexandre Dumas épousa Ida Ferrier, actrice de la Porte-Saint-Martin, qui lui créa *Angèle ou l'Échelle de femmes*, et qui devint d'un embonpoint tel, que son mari l'appelait *Mont-Ida*, il se constitua en dot, dans son contrat de mariage, ses droits d'auteur. Le notaire, rédacteur de l'acte, objectant qu'il fallait formuler un chiffre pour la perception du droit fiscal, Dumas répondit :

— *Ne mettez que deux cent mille francs.* »

Eugène Sue, de son côté, n'avait pas que ses romans pour constituer une fortune patrimoniale de trente mille francs de rente qu'il avait dissipée. Eugène Sue travailla pour le théâtre avec succès : *Mathilde, le Juif-Errant, les Mystères de Paris, les Chauffeurs* lui firent gagner de l'argent, ce qui ne

l'empêcha pas d'aller mourir dans l'exil, si pauvre, que ses amis politiques se cotisèrent pour le faire enterrer ; au moins il trouva une sépulture sur le sol étranger. Il ne fut pas aussi heureux, ce touriste anglais voyageant dans toutes les parties du monde. Dans chaque ville qu'il visitait, il achetait un terrain au cimetière, et faisait élever un monument. Or il arriva qu'un jour le paquebot à bord duquel il se trouvait fit naufrage et périt corps et biens avec ses passagers. Le cadavre du voyageur servit de pâture aux requins ! L'Anglais prévoyant n'avait pu acquérir une sépulture dans l'océan Atlantique.

Alexandre Dumas, malgré les fortes sommes que lui versaient les agents généraux des auteurs, fut souvent dans les *désargentés*. Un matin, n'ayant pas chez lui de quoi acquitter une dette criarde, il prit un cabriolet à l'heure et alla frapper à la porte de plusieurs de ses amis. Par fatalité, ou il ne trouva personne, ou il ne rencontra que des gens gênés eux-mêmes. Dumas, en désespoir de cause, se fit conduire chez Porcher, qui lui avançait de l'argent sur ses droits d'auteur. Par malheur, Porcher était sorti, et madame Porcher n'avait pas la clef de la caisse. Comme elle reconduisait poliment Dumas, celui-ci aperçut dans la salle à manger, sur une étagère, trois ou quatre grands bocaux de cornichons.

— A propos, fit-il, on m'a dit, Madame, que vous possédiez un vrai talent pour faire confire les cornichons dans du vinaigre.

Madame Porcher rougit, dans sa modestie, et offrit un de ces bocaux à l'illustre écrivain.

Il recommença sa course, et partout il ne trouva que *porte close et néant à sa requête.* Las de cette odyssée matinale, il se fit reconduire chez lui. Mais il fallait régler le *ver rongeur.* Dumas, avouant sa pénurie d'argent, dit au cocher : « Prenez toujours ça, c'est du *nanan !* » et il lui donna le bocal de cornichons. Le cocher grommela entre ses dents, mais pensa que le bocal était encore ce *qu'il y avait de plus sûr dans sa créance !*

Scribe, au moins, dont la vie fut si laborieuse et le succès si constant, laissa à sa mort *quatre millions* à sa veuve.

Sur le fronton de sa maison de campagne, à Séricourt, on peut lire encore :

> Au théâtre, je dois cet asile champêtre.
> Vous, qui passez : merci ! je vous le dois peut-être.

En comparant l'auteur moderne à celui de l'ancien régime, on peut dire en faveur du premier :

> *Quantum mutatus ab illo !*

Pour ce qui est de la réputation, combien il est déchu de sa grandeur (ou de sa petitesse) ! elle est parfois longue à venir, et, pour certains auteurs, ce n'est qu'un hommage posthume. On n'a repré-

senté les pièces de Balzac qu'après sa mort (*Mercadet*, entre autres, refait par M. D'Ennery). Les comédies et les proverbes d'Alfred de Musset ne virent le feu de la rampe que lorsque sa vie fut éteinte.

On a joué à l'Opéra-Comique un acte de Saint-Georges, intitulé : *l'Auteur mort et vivant*, dans lequel on chantait :

> Mettre Rome et Carthage d'accord !
> Ah ! qu'on est heureux d'être mort !

Les auteurs dramatiques, indépendamment des quinze, douze et dix pour cent qu'ils prélèvent sur la recette brute, ont droit à un nombre de places qu'ils vendent, et c'est un assez joli revenu. Beaucoup achètent des propriétés et établissent bien leurs filles. Anicet Bourgeois maria la sienne à un marquis, général de division. M. Alexandre Dumas fils a pris un gendre fort riche (le neveu de l'auteur de ce livre). Une comédie qui réussit au Théâtre-Français, rapporte, au *minimum*, cent mille francs de droits d'auteur.

MM. Adolphe d'Ennery et Jules Verne, avec *le Tour du monde en quatre-vingts jours*, qui fut représenté *sept cents fois* à la Porte-Saint-Martin (et le *Tour du monde* fit ensuite *son tour de France*), ont touché, dit-on, *un million à eux deux!*

Réaliser vingt mille francs de rente avec une seule pièce, c'est un beau denier. Mon vieux

camarade de pension, Adolphe d'Ennery, est coutumier du fait, témoin : *Michel Strogoff, les Mille et une Nuits*, etc. Je lui souhaite un pareil résultat pour *le Voyage dans l'Impossible*.

Il y a des auteurs, prenons pour exemple MM. Eugène Moreau, Siraudin, Delacour, qui, avec *le Courrier de Lyon*, repris tant de fois, peuvent se figurer posséder une jolie ferme en Normandie.

Les pièces féeriques, les revues, sont très fructueuses pour leurs auteurs. Celui qui prépare les *trucs* touche habituellement sa part.

Clairville, ce grand producteur, marchait sur les traces de *Lopez de Vega :* quand on lui apportait un *scenario*, il disait : « Ce n'est ni l'idée, ni le sujet que je cherche tout d'abord, c'est une affaire ! » Ce mot peint bien l'époque. Aujourd'hui, ce n'est plus pour *la gloire* qu'on travaille, c'est pour pouvoir acheter *une villa*, des obligations de chemins de fer, des valeurs à lots ! Et, sur ma foi, on a bien raison : « car sans argent l'honneur n'est qu'une maladie. »

Un auteur moderne, fils d'un honnête épicier de la rue de la Verrerie, disait à ses collaborateurs et à ses amis : « Mon père m'a laissé trente mille francs de rente, qu'il gagna honorablement en vendant des pains de sucre. Moi, j'en ai gagné autant avec ma plume ». Cet auteur est académicien : c'est une digne récompense du talent et de l'esprit joints ensemble.

Les auteurs sortent de tous les rangs de la société. Plusieurs d'entre eux ont commencé par être acteurs. Sans parler de Molière, Baron fut acteur et auteur de la Comédie-Française. Depuis l'usage s'en est propagé : Taconnet, le fameux savetier chez Nicolet, écrivit plusieurs pièces pour son théâtre ; Corse, directeur de l'Ambigu, le rival de Nicolet, car il avait succédé à Audinot, fit de moitié avec le chevalier Aude, *Madame Angot au sérail de Constantinople*, dont il jouait le principal rôle ; ce qui fut son triomphe au boulevard du Temple.

Mademoiselle Candeille, qui débuta d'abord à l'Opéra, entra au Théâtre-Français en 1785, et alla ensuite aux Variétés du Palais-Royal. Elle fit jouer un assez grand nombre de pièces, dont les plus applaudies furent *la Belle Fermière* ; *Bathilde ou le Duo* ; et *le Commissionnaire* en 1794, que jouèrent les acteurs du Théâtre-Français en sortant de la prison de Saint-Lazare. Depuis la Terreur, un acteur de la Porte-Saint-Martin, nommé Aubertin, jouait dans *Zoé, ou l'Effet au porteur*, dont il était l'auteur et l'interprète.

Samson, du Théâtre-Français, y fit représenter deux jolies comédies ; *la Belle-Mère et le Gendre*, et *la Famille Poisson*.

M. Lockroy père préluda à ses succès comme auteur en jouant les pièces des autres.

Charles Desnoyers, auteur estimé, joua aussi la

comédie. Auteur, en société avec M. Michel Masson, d'une pièce en trois actes représentée aux Variétés sous ce titre : *Le Maçon ou les Mauvaises Connaissances*, le soir de la première, Vernet, chargé du rôle principal, envoya au théâtre annoncer qu'il venait de tomber subitement malade. Charles Desnoyers se dévoua pour le public et son collaborateur. Il remplit le rôle, à l'improviste, à la satisfaction des spectateurs, sans se laisser abattre par la double émotion qu'il devait éprouver. Charles Desnoyers avait débuté en composant une pièce sous le nom de *la Théâtromanie*, et il s'en souvenait.

Montigny fut acteur-auteur avant d'être le directeur du Gymnase.

Henry Monnier composa toutes les pièces de son répertoire, il créa, comme auteur et acteur, le type heureux de *Monsieur Prudhomme*.

Le Roman chez la portière, au Palais-Royal.

Frédérick-Lemaître, dont le fils Charles Lemaître fut comme son père acteur-auteur, collabora à plusieurs ouvrages, principalement à *Robert Macaire*, suite de *l'Auberge des Adrets*, qu'il avait transformé, avec Serres, son joyeux compère, d'un drame sérieux en une pièce très comique.

Clairville et Lambert-Thiboust, avant d'écrire pour le théâtre, s'essayèrent sur de petites scènes. J'ai vu jouer Clairville et Lambert à *Bobino* avec Milon (Thibaudeau) qui fit des pièces avec lui.

L'acteur Honoré était un homme d'esprit. J'en

passe beaucoup sans doute ; *qu'il me soit pardonné, car j'ai beaucoup aimé les auteurs.*

Le Palais de Justice a fourni des auteurs dramatiques distingués. Sous la Restauration, Vulpian et Léon Duval, avocats ; de Bénazé, avoué, rimèrent des couplets de vaudeville sous un pseudonyme. Vulpian fit jouer un vaudeville, le Roman par lettres, qui eut du succès.

M. Nuitter (Truinet) est un avocat. Il m'en souvient qu'étant juré à la Cour d'assises, M. Truinet y débuta. Pendant toute la session, nous vîmes sa mère assister aux plaidoiries de son fils qui donnait les plus grandes espérances au barreau.

M. Nuitter a préféré le théâtre, où il se distingue comme au barreau.

M. Frédéric Thomas, avocat, a fait jouer au Vaudeville par son frère l'acteur Lafontaine, une comédie en trois actes : *le Pamphlétaire.*

Plusieurs de nos bons auteurs, nés d'un père appartenant à la *bazoche*, ont commencé à faire aussi leur droit ; mais ils préfèrent les faveurs de Thalie à celles de Thémis. Je puis citer : M. Émile Augier, fils d'un avocat au Conseil d'État et à la Cour de cassation ; M. Camille Doucet, fils d'un avoué d'appel ; M. Paul Déroulède, également fils d'un avoué d'appel et neveu de M. Émile Augier ; M. Édouard Foussier, fils d'un avoué de première instance ; M. Durantin, fils d'un conseiller à la Cour d'appel, etc.

Ces écrivains élégants, comme Scribe, qui *sortit*

d'une étude obscure, s'élancèrent (voir *l'Artiste*), sur notre scène, et y apportèrent au moins quelque connaissance de la législation et de la procédure. Le théâtre doit être, sans viser au naturalisme, le reflet de la vérité. Pourquoi ne pas faire ce que fit Balzac? Dans un de ses romans, *César Birotteau*, il a voulu raconter la *réhabilitation* d'un commerçant failli; vite il alla assister à une audience de la Cour d'appel devant prononcer un arrêt de réhabilitation. La plaidoierie de l'avocat, le réquisitoire du ministère public, la majesté de la Cour, siégeant en audience solennelle (deux chambres réunies en robes rouges), tout cela, dans *César Birotteau*, est frappant de vérité. Cela vaut mieux que de la fantaisie. On admire *les Plaideurs* de Racine, dont l'auteur prit la nature sur le vif, comme le faisait l'immortel Molière.

Que dire d'une comédie du Gymnase, de Dumanoir et Clairville, pompeusement appelée *les Avocats*, où tout était faux et de pure imagination? On aurait pu appeler cela *les Épiciers* sans inconvénient. Quelle différence avec *les Médecins* de Brisebarre et M. Eugène Nus, comédie pleine d'observations.

On a vu une pièce due à la collaboration du fils d'un magistrat avec M. Alexandre Dumas fils, où, parlant de l'appel interjeté d'une ordonnance sur référé, l'acteur disait qu'il allait lui-même *plaider la cause devant le premier président de la cour d'appel en son hôtel!*

Un petit clerc d'avoué, placé au parterre, avec les claqueurs, fit observer que c'était d'une inexactitude choquante ! En première instance, ajoutait-il, on va en référé dans une salle d'audience *ad hoc*, devant le président du tribunal, lequel, *en cas d'urgence excessive*, peut permettre d'assigner en son hôtel (article 808 du Code de procédure); tandis que l'appel d'une ordonnance de référé ne peut être porté que devant la Cour et jugé par un président de chambre et six conseillers au moins. Ce jeune saute-ruisseau, fier de son érudition chicanière, s'écria : *C'est une ânerie de l'auteur !* c'était un peu raide.

Que l'illustre académicien me pardonne de relever cette vétille. Toutefois, le petit clerc avait raison. On sait que Michel-Ange avait composé un tableau représentant un moine chaussé de gros souliers. Un cordonnier, voyant cette peinture, la critiqua, pour le motif que les oreilles des souliers étaient trop largement coupées. Michel-Ange se rangea de l'avis du *calzolaïo*, et rectifia son tableau en disant : *Chacun son métier !*

Les dames auteurs sont peu nombreuses; madame de Bawr, madame Ancelot, madame Anaïs Ségalas, madame de Girardin obtinrent quelques succès au théâtre.

Mais George Sand a laissé un répertoire : *François le Champi*, *Claudie*, *le Mariage de Victorine*, *le Marquis de Villemer*, formaient certes un bagage

suffisant pour ouvrir à madame la baronne Dudevant les portes de l'Académie française. On aurait pu, cette fois, créer une exception, d'autant plus que cet auteur, qui assista longtemps à toutes les premières représentations, *en costume d'homme,* aurait pu, nouvelle chevalière d'Éon, s'habiller en académicien, le jour de sa réception par la docte assemblée des quarante. Je recommande mon idée à mademoiselle Hubertine Auclerc.

L'administration a produit aussi des auteurs dramatiques : Mazères a été sous-préfet à Saint-Denis; Fulgence de Bury était chef de bureau aux contributions indirectes; M. Pacini, le traducteur du *Freyschütz* et du *Trouvère*, a été censeur; Louis Leroi, employé au ministère de la guerre; M. Gondinet, un des plus importants auteurs aujourd'hui, est chef de bureau dans un ministère; M. Ludovic Halévy était au ministère d'État; M. Adrien de Courcelles fut nommé inspecteur au cimetière du Père-Lachaise, etc... Je n'en finirais pas s'il fallait donner tous les noms de ce martyrologe.

Les places qui conviennent le mieux aux hommes de lettres sont celles de bibliothécaire. M. Octave Feuillet a été bibliothécaire à Fontainebleau; Charles Nodier à l'Arsenal, où on a vu ensuite M. Paul Lacroix (le bibliophile Jacob); Hippolyte Lucas et M. de Bornier; Étienne Arago est conservateur du Musée du Luxembourg; M. Louis Ulbach a remplacé Hippolyte Lucas à l'Arsenal.

Enfin, on peut l'avouer, de notre temps on écrit pour le théâtre, parce que c'est devenu une profession honorable et lucrative. Sophocle se contentait, pour son droit d'auteur, d'une couronne de chêne. Mais les écrivains du xixe siècle rêvent la gloire et l'argent; seulement il n'est pas donné à tout le monde de se faire auteur dramatique.

Alexandre Dumas père, appelé comme témoin dans un procès criminel, devant la cour d'assises de Rouen, lorsque le président lui demanda quelle était sa profession, répondit : « Si je n'étais pas dans la patrie de Corneille, je répondrais : auteur dramatique. » Cette réponse était aussi modeste que véridique. On devient écrivain, mais on naît auteur dramatique.

Sous l'empire et la monarchie, certains auteurs avaient une autre corde à leur arc : la commande des pièces de circonstance. Désaugiers en composa sous le règne de Napoléon Ier et sous la Restauration. Il ne fit pas mentir le proverbe : « Selon les gens, l'encens ! » Béranger le stigmatise dans sa chanson de *Paillasse*.

La Comédie-Française ne dédaigna pas les pièces de circonstance; j'y vis représenter *la Saint-Louis à Sainte-Pélagie*, *Vendôme en Espagne*, etc.

Lors du sacre de Charles X, le Théâtre royal italien donna un opéra *il Viaggio à Reims*, dont le grand Rossini composa la musique. Mais, comme l'ouvrage ne put avoir qu'un nombre restreint de

représentations, l'illustre auteur l'intercala dans *le Comte Ory*.

Pendant le règne de Charles X jusqu'à la révolution de 1830, ces pièces inspirées par l'adulation devinrent un monopole. Les membres de la censure dramatique en étaient les fournisseurs brevetés.

Les vaudevillistes Coupart et le chevalier Jaquelin avaient le privilège de faire jouer leurs chefs-d'œuvre devant les spectateurs en foule à... *gratis*, et la pièce survivait peu à l'anniversaire de la fête du roi. Aussi ils la refaisaient sous un titre nouveau, mais c'était toujours la même pièce; ces vaudevilles se terminaient par la même ronde, à propos d'une distribution de comestibles:

>Des pâtés, saucissons,
>Et des jambons,
>Célébrons
>Et chantons,
>Tous ces bons
>Bourbons.

Alors s'avançait le héros de la pièce, un grand garde royal, qui chantait son couplet *chauvin*:

>Fidèle à la loi,
>Fidèle à son roi,
>Et fidèle à sa belle;
>Fidèle au succès
>Le soldat frrrrançais
>Partout sert de modèle.

A la naissance du duc de Bordeaux, pour le

baptême du petit prince, Coupart ajouta *à l'ambigu* le couplet suivant, chanté par un garçon marchand de vins :

> Le roi, qu'est l'parrain,
> Veut qu'on s'mette en train
> Et qu'partout on se grise;
> Mais, dans c'baptême-là,
> Les vins qu'on boira,
> Faut pas qu'on les baptise !

Si les auteurs dramatiques ont perdu ces fleurons de leur couronne, ils ont gagné à l'épuration de nos mœurs politiques. Sous la Restauration, des rixes sanglantes eurent lieu dans les théâtres. La première représentation de *Germanicus*, au Théâtre-Français, donna lieu à un combat réglé dans le parterre : le sang y coula.

C'est de cet événement que date l'ordonnance de police affichée dans tous les vestibules : « Les armes, cannes et parapluies sont déposés au vestiaire. »

Mais ce règlement n'est obligatoire qu'au parterre. Les personnes qui tiennent les vestiaires ont le soin de laisser ignorer au public qu'aux autres places on peut conserver ces objets, comme on le verra plus loin.

Il est vrai que, si on les garde avec soi, les ouvreuses de loges s'en emparent d'autorité. On devrait afficher dans les couloirs les articles 1921 et suivants du Code civil sur *le dépôt volontaire*.

Il est rare aujourd'hui qu'une pièce *tombe à plat*. On écoute avec patience, et des murmures, à la fin, annoncent que le public n'est pas satisfait de la nouveauté. C'est au foyer que s'engagent les conversations sur la pièce. Les gens de lettres, les feuilletonistes, les amis de l'auteur, les habitués des premières, le *tout Paris*, enfin, se livrent à une polémique calme et décente. Dès le lendemain, on connaît l'impression de ce tribunal, jugeant en premier ressort. On peut toujours, comme a dit Boileau, en appeler :

Du parterre en tumulte au public attentif.

On sait que, dans l'argot des coulisses, une chute s'appelle *un four*, et l'auteur sifflé remporte *une veste*. Hippolyte Cogniard, homme d'esprit, auteur, ensuite directeur, sortant des Variétés un soir d'hiver rigoureux, où le froid sévissait rudement, disait avec les auteurs, victimes d'une mésaventure :

— Il est pénible, par un temps pareil, de rentrer chez soi *avec une veste!*

Dans un moment où le Vaudeville était en *guigne*, M. de Beaufort, le directeur, n'était plus désigné que sous le nom de *Beaufour!*

Le parterre d'aujourd'hui a plus de calme : c'est *une révolution pacifique et sociale* digne de notre pays civilisé.

VI

LES DIRECTEURS DE THÉATRE

Le premier directeur d'une troupe de comédiens dont l'histoire théâtrale nous offre l'exemple, c'est probablement Molière.

On peut considérer ce grand homme comme le fondateur de la *Comédie-Française*, ce théâtre qui s'intitule souvent, avec une juste fierté, « la maison de Molière ».

En effet, ne voit-on pas Poquelin, simple valet de chambre tapissier du roi (par droit de succession), dès 1642, pris de la passion du théâtre, et réunissant quelques jeunes gens qui avaient ou croyaient avoir du talent pour la déclamation, créer une société dont il se fit le directeur, et qu'il appelle « l'illustre théâtre » ?

Poquelin, le directeur improvisé, prend le nom

de Molière, pour ne pas blesser les préjugés de sa famille, qui souffrait de voir un valet-tapissier du roi descendre au rôle d'*histrion !*

Les troubles de la Fronde interrompirent ces jeux des « théâtres particuliers », qui plurent au public dès le commencement de leur formation.

Molière disparut dans cette tempête politique. Mais, bientôt, il reparut à l'horizon plus calme. A la tête d'une petite troupe qu'il avait reformée, il parcourait la province et, en 1653, il faisait représenter, à Lyon, *l'Étourdi*, sa première comédie en cinq actes, en vers.

Rentré à Paris, Molière ouvrit, au Marais, le théâtre qu'il dirigea avec tant de succès et comme acteur et comme auteur de chefs-d'œuvre.

Le théâtre du Marais eut à lutter avec les comédiens de l'hôtel de Bourgogne ; mais Molière finit par l'emporter sur son rival, et la Comédie-Française put enfin s'installer dans la salle du Palais-Royal, où elle joue encore le répertoire de son illustre fondateur.

Plusieurs directeurs se distinguèrent après Molière jusqu'à l'époque où, mis en Société, « les comédiens ordinaires du roi » s'administrèrent eux-mêmes, par une délégation donnée au comité.

L'État, qui avait accordé une salle et une forte subvention aux artistes sociétaires du Théâtre-Français, leur adjoignit un administrateur qui prit le titre de commissaire royal.

Cependant, en 1833, on était revenu au système d'une direction. Jouslin de la Salle, auteur dramatique, fut choisi comme directeur, et, en 1837, fut remplacé par Vedel.

Mais, dans le cours de cette même année, le commissaire royal fut rétabli et on en investit le baron Taylor, qui, l'année suivante, fut remplacé par M. Buloz, de la *Revue des Deux Mondes*.

Ce n'est que postérieurement que le commissaire royal prit le titre d'administrateur du Théâtre-Français.

Ces fonctions, remplies par des hommes de lettres, comme M. Arsène Houssaye, sont aujourd'hui dans les mains de M. Émile Perrin, artiste peintre distingué, qui fut longtemps directeur de l'Opéra-Comique et du Grand-Opéra, et qui réussit aux deux théâtres.

L'administrateur du Théâtre-Français n'est donc qu'un haut fonctionnaire, aidé dans ses délicates fonctions par les artistes sociétaires, qui ont conservé les prérogatives que leur octroya le fameux décret de Moscou, en 1812, modifié seulement en la forme. L'administrateur de la Comédie-Française est le chef du pouvoir exécutif de cette petite république.

Le théâtre qui jouit de la plus haute protection du Gouvernement fut toujours l'Académie royale, impériale ou nationale de musique.

L'abbé Perrin en fut le premier directeur. Après avoir obtenu de Louis XIV des lettres patentes pour

fonder l'Opéra à Paris, il prit en 1671, avec le compositeur Cambert, la direction de ce théâtre. Le privilège devait avoir une durée de douze ans ; mais, par suite d'un procès que leur intenta Lulli, ce musicien italien, grand innovateur, leur succéda dès 1672.

Comme je n'ai pas la prétention d'écrire ici l'histoire de l'Opéra, je ne donnerai pas la liste nombreuse des directeurs qui se sont succédé à ce théâtre. Il importe peu au lecteur de ces mémoires d'apprendre qu'en 1744, sous Louis XV, le capitaine Thuret, qui dirigeait l'Opéra, eut une fin très malheureuse, et que Rebel et Francœur en gardèrent l'administration jusqu'en 1757, remplacés qu'ils furent par Trial et Lebreton.

Je passe le règne de Louis XVI, la Révolution, le premier Empire, et j'arrive à la Restauration, dont je suis le contemporain.

Le 16 août 1821, la salle de l'Opéra, située rue Richelieu, en face la bibliothèque, fut fermée par suite de l'assassinat du duc de Berry, et on la démolit pour en faire la place Louvois.

Une salle *provisoire* fut édifiée rue Le Peletier.

Habeneck, violoniste et chef d'orchestre, dirigea, pendant trois ans, le nouvel Opéra.

Il eut pour successeurs MM. Duplanty et Lubbert.

C'est sous la direction de M. Lubbert que Rossini fit représenter *Guillaume Tell*, et que Scribe et Auber firent jouer *la Muette de Portici*.

A cette époque, les théâtres subventionnés étaient sous la domination d'un surintendant des théâtres royaux, qui commandait en maître au directeur. On se rappelle même ce que fit le gentilhomme de la chambre de Charles X, qui s'occupait même des costumes, et fit allonger la tunique des danseuses.

La révolution de 1830 amena un changement notable dans l'administration de l'Opéra.

L'intendance supérieure fut supprimée. Les théâtres subventionnés rentrèrent dans le département du ministre de l'intérieur, et l'Opéra devint une entreprise particulière.

C'est le docteur Véron qui fut choisi pour directeur. Il exploitait le théâtre à ses risques, périls et fortune. Son privilège fut limité à cinq ans.

C'est de là, il faut le dire, que date pour notre première scène, à Paris, une ère nouvelle : l'*âge d'argent* commençait pour l'Opéra.

C'est sous l'habile et heureuse direction du docteur Véron que furent joués : d'abord *le Philtre* et *le Serment*, d'Auber. Ensuite on donna le *Robert le Diable* de Meyerbeer (22 novembre 1831). Pour représenter cette œuvre remarquable, Louis Véron avait engagé des artistes de premier ordre : Nourrit, Levasseur, Lafond, madame Damoreau, madame Dorus et mademoiselle Falcon.

Dans les ballets, brillaient déjà des danseuses *del primo cartello*, telles que mesdames Noblet, Mon-

tessu, Alexis Dupont, Taglioni, Fanny Elssler, Julia, etc. M. Perrot se distinguait comme danseur et chorégraphe. Les ballets de *la Sylphide*, de *la Tentation*, du *Diable-Boiteux*, de *Giselle*, etc., firent une grande sensation.

Puis vinrent *Gustave ou le Bal masqué*, d'Auber, *Ali-Baba*, de Cherubini, *la Juive*, d'Halévy.

On avait repris *Armide*, de Glück, la *Vestale*, de Spontini, et *Don Juan*, de Mozart, fut traduit en français et joué en entier par mesdames Damoreau, Dorus, Falcon, MM. Nourrit et Levasseur.

L'Opéra, qu'on trouvait ennuyeux et froid jadis, était délaissé par la belle société ; le *high-life* parisien lui préférait le théâtre italien, car il était de bon ton d'avoir sa loge aux Bouffes. L'Opéra reverdit enfin et fut fréquenté par le grand monde.

Après le docteur Véron, qui, en 1836, avait sa fortune faite, M. Duponchel prit la suite de cette direction si heureuse, tant sous le rapport de l'art qu'au point de vue des recettes.

Le succès de l'Académie royale de musique ne se ralentit pas ; on y vit successivement représenter :

Les Huguenots, de Meyerbeer ;

La Esméralda, sur un poème de Victor Hugo ;

Stradella, de Niedermeyer ;

C'est à ce moment, en 1837, que débuta Duprez, dans *Guillaume Tell*, et que parut une nouvelle étoile, madame Stoltz (en mars 1838).

Or, cette année-là fut représenté l'opéra d'Ha-

lévy, intitulé : *Guido et Ginevra* ; bientôt on entendit :

Benvenuto Cellini, de Berlioz ;

Le Lac des fées, d'Auber ;

La Xacarilla, de Mariani ;

Le Drapier, d'Halévy.

Les Martyrs, de Donizetti.

Ces grands opéras, interprétés par des chanteurs hors ligne, furent alternés par de charmants ballets confiés à d'illustres danseuses, et dont Adolphe Adam composait la musique.

Mais ce qui étonnait le public, c'était la prodigieuse activité de M. Duponchel.

« L'activité, dit Vauvenargues, naît d'une force inquiète. »

M. Duponchel était dévoré du désir de varier les soirées de l'Opéra.

Il n'était plus, ce temps où l'on ne jouait un opéra nouveau qu'après qu'il avait vieilli dix ans dans les cartons, et après deux ou trois ans d'études !

Je me souviens fort bien d'avoir, étant tout jeune, lu pendant *dix-huit mois ou deux ans*, cette annonce décevante sur l'affiche de l'Opéra : « En attendant la première représentation d'*Olympie*, opéra en trois actes. »

Enfin, *Olympie* parut sur la scène, et eut un *insuccès complet* !

Le Vaudeville joua une parodie de la pièce : « *Oh ! l'impie ! ou enfin la voilà !*

Dans ces cas de chute d'une pièce nouvelle, elle disparaissait de l'affiche, et on jouait le vieux répertoire : *OEdipe à Colone, Anacréon chez Polycrate, la Caravane du Caire, Panurge*, etc., où chantaient Dérivis et Nourrit pères, madame Branchu, etc. La salle était vide.

Duponchel se retira en 1840, et eut pour successeur M. Léon Pillet, qui fit représenter *la Favorite*, de Donizetti ; un grand succès de poème et de musique et de chanteurs aussi ; il suffit de nommer madame Stoltz, Duprez, Baroilhet et Levasseur.

En 1841, surgit à l'horizon un nouveau ténor M. le marquis Mario di Candia, qui débuta dans *Robert le Diable*.

Puis arrivèrent à leur tour :

La Reine de Chypre, d'Halévy ;

Charles VI, du même compositeur.

Giselle ou les Willis, ballet en deux actes, de Théophile Gautier et Saint-Georges, musique d'Adolphe Adam.

C'est à partir de cette époque que pâlit l'étoile de M. Léon Pillet. Il voit décliner sa fortune, malgré ses efforts, tout en donnant : *le Lazzarone; Richard en Palestine ; Marie Stuart ; l'Étoile de Séville ; Lucie de Lammermoor ; le Roi David; l'Ame en peine* et *Robert Bruce*.

M. Léon Pillet se retirant, Duponchel revint prendre le sceptre directorial, mais il partageait le pouvoir avec Nestor Roqueplan.

Les deux directeurs associés avaient à liquider un passif de *quatre cent mille francs !* M. Duponchel céda la place à Nestor Roqueplan. Demeuré seul, Nestor Roqueplan dirigea l'Opéra pour le compte de l'État. Il monta *Jérusalem*, de Verdi, et représenta de fort jolis ballets :

La Fille de marbre, par la Cerrito et Saint-Léon ;

Orfa, par Emma Livry ;

La Péri, ballet en deux actes, de Théophile Gautier et Corally, musique de Burgmüller.

Griseldis, par Carlotta Grisi ;

Nisida, par Plunkett ;

La Vivandière, de Pugni, etc., etc.

En 1849, on joua *Jeanne la Folle*, de Clapisson.

Mais un grand événement devait couronner la direction de Nestor Roqueplan : le 16 avril 1849 fut représenté *le Prophète*, de Meyerbeer, si longtemps attendu, et que chantèrent, l'un après l'autre, madame Viardot et l'Alboni.

Ensuite on put applaudir :

Le Démon de la nuit, de Rosenhain ;

La Corbeille d'oranges, d'Auber ;

Le Juif errant, d'Halévy ;

Luisa Miller, de Verdi ;

Le Maître chanteur, de Limnander ;

Jovita, ballet de Labarre.

En 1856, Nestor Roqueplan fut remplacé par M. Crosnier, lequel ne tarda pas à se dessaisir des rênes de ce char difficile à conduire, en les met-

tant aux mains de M. Alphonse Royer, l'auteur de la *Favorite,* de *Lucie de Lammermoor*, etc.

Après la retraite de M. Alphonse Royer, arriva M. Émile Perrin, qui, pendant dix ans, administra l'Opéra à ses risques, périls et fortune.

C'est dans cette période de 1854 à 1870, sous ces trois directeurs, que l'Opéra représenta :

Les Vêpres siciliennes de Verdi.

Le Corsaire, ballet où luttèrent deux étoiles : Rosati et Ferraris ;

Le Trouvère, de Verdi ;

Roland à Roncevaux, de Mermet ;

L'Africaine, de Meyerbeer ;

Don Carlos, de Verdi ;

Hamlet, d'Ambroise Thomas ;

Faust, de Gounod ;

Erostrate, de Roger.

C'est sous la direction de M. Émile Perrin qu'on put applaudir Roger et Mario, à leur déclin, Gueymard, Faure, Obin, Bonnehée ; mesdames Viardot, Alboni, Sophie Cruvelli, Tedesco, Miolan-Carvalho, Nilsson et Marie Sass. Dans la danse, on admirait Saint-Léon, Mérante ; mesdames Cerrito, Rosati, Ferraris, Marie Vernon, Fioretti, les deux Fiocre, etc.

On a remarqué, non sans raison, que jamais le luxe de la mise en scène et des décors et costumes ne fut poussé plus loin. Les ballets eurent souvent sur l'opéra une prépondérance marquée.

Les événements de la guerre et de la politique

nuisirent à cette splendeur. M. Émile Perrin, effrayé de la lourdeur du cahier des charges, préféra se retirer, et ne tarda pas à être nommé administrateur du Théâtre-Français.

C'est en 1871 que M. Halanzier assuma cette responsabilité si chanceuse et que manqua encore d'empirer un funeste événement.

La salle *provisoire* de l'Opéra, après une durée d'un *demi-siècle*, devint la proie des flammes, et, par suite de cet incendie, M. Halanzier donna des représentations dans la salle Ventadour.

C'est à lui qu'était réservée la gloire d'ouvrir la splendide salle du nouvel Opéra. Jamais, on peut l'avancer, le succès ne fut plus éclatant. Les recettes atteignirent leur apogée. Il faut attribuer une grande partie de la faveur publique à l'appât de voir un nouveau théâtre. Aux yeux des Français et des étrangers, la salle, le foyer, l'escalier monumental n'ont pas de précédent et n'ont pas lassé la curiosité. D'un autre côté, l'Opéra italien, qui était la seule concurrence possible à l'Académie de musique, a disparu.

Du reste, M. Halanzier est un directeur de la bonne école : gendre de M. Singier, qui fit une belle fortune au grand théâtre de Lyon, M. Halanzier est, à la fois, un habile directeur et un administrateur distingué.

Par suite de quelques démêlés avec la haute commission des théâtres subventionnés, M. Halan-

zier a résigné ses fonctions au profit de M. Vaucorbeil.

Quant à ce qui concerne l'Opéra-Comique, je n'ai connu, comme directeurs, qu'en 1826 Guilbert de Pixerécourt, le mélodramaturge, et, en 1829, M. Bernard.

Ensuite vinrent Ducis, Saint-Georges, Boursault, Singier, Luabbert, Paul Dutreih, Crosnier et Basset.

Enfin, MM. Émile Perrin, Beaumont, Leuven, Dulocle et Carvalho.

L'Opéra-Comique, théâtre véritablement national, a vu éclore, sous ces diverses directions, les vrais chefs-d'œuvre du genre :

La Dame blanche, de Boïeldieu.
La Fiancée, d'Auber.
Fra Diavolo, du même.
Zampa et le *Pré aux Clercs*, d'Herold.
Le Chalet, d'Adolphe Adam.
L'Éclair, d'Halévy.
Le Postillon de Longjumeau, d'Adam.
L'Ambassadrice, d'Auber.
Le Domino noir, du même.
La Fille du Régiment, de Donizetti.
Les Diamants de la Couronne, d'Auber.
Les Mousquetaires de la Reine, d'Halévy.
Le Caïd, d'Ambroise Thomas.
Le Songe d'une Nuit d'été, du même.
Galathée, de Victor Massé.

Les Noces de Jeannette, du même.

L'Étoile du Nord, de Meyerbeer.

Lallà-Roukh, de Félicien David.

Mignon, d'Ambroise Thomas.

Les Contes d'Hoffmann, d'Offenbach.

Et combien d'autres charmantes partitions !

Si à ces pièces remarquables on joint les noms des chanteurs de l'Opéra-Comique qui ont créé tant d'œuvres applaudies, on conviendra que les directeurs de notre seconde scène lyrique n'ont jamais été à plaindre, et qu'avec un répertoire aussi riche, un personnel aussi distingué, ils n'ont eu que de l'argent à gagner. Voici les noms de ces virtuoses :

Elleviou ; Martin ; Chénard ; Paul Moreau ; Paul Michu ; Gavaudan ; Sollié ; Saint-Aubin ; Juillet ; Ponchard ; Féréol ; Vizentini ; Henri ; Chollet ; Leclerc ; Révial ; Couderc, Riquier ; Mocker ; Massé ; Marié ; Audran ; Hermann-Léon ; Bataille ; Roger ; Boulo ; Barbot ; Delaunay-Riquier ; Meillet ; Faure ; Prilleux ; Troy ; Nicolas (Nicolini) ; Barrielle ; Gourdin ; Montaubry ; Léon Achard ; Capoul, etc.

Mesdames Saint-Aubin ; Durée ; Boulanger ; Lemonnier ; Gavaudan ; Pradher ; Rigaud ; Prévost ; Casimir ; Belmont ; Massy ; Damoreau-Cinti ; Jenny Colon ; Olivier ; Rossi ; Potier ; Cabel ; Miolan-Carvalho.

Mesdemoiselles Borghèse ; Darcier ; Anna Thillon ; Charton ; Louise Lavoye ; Ugalde ; Decroix ; Lefebvre ; Caroline Duprez ; Boulart ; Marié ; Cico ;

Bilbaut-Vauchelet ; Isaac ; Mézeray ; Van Zandt, et autres cantatrices.

Il y avait encore un théâtre subventionné, l'Odéon, devenu plus tard le second Théâtre-Français. Son premier directeur, en 1819, fut l'auteur Picard.

Puis, après celui-ci vinrent Vincent Dupetit-Méré, auteur dramatique connu sous le nom de Frédéric ; Thomas Sauvage, qui fit des livrets d'opéra-comique ; Harel ; Auguste Lireux ; Augustin Vizentini ; l'acteur Bocage ; Alphonse Royer, l'auteur.

Le second Théâtre-Français justifia quelque temps son titre : Casimir Delavigne y fit représenter *les Vêpres siciliennes ; le Paria ; les Comédiens* ; etc.

Alexandre Soumet, Pichald, Gustave Drouineau, eurent des succès avec *Norma, Léonidas, Rienzi*, etc. Puis vinrent Ponsard, Louis Davyl.

La Comédie eut pour auteurs Wafflard et Fulgence, qui attirèrent le public avec *un Moment d'imprudence, le Célibataire et l'Homme marié, les Deux Ménages, le Voyage à Dieppe, l'Enfant trouvé*, etc.

Plus tard, les destinées de l'Odéon furent confiées à Bocage, qui fit jouer les tragédies de Ponsard *Lucrèce, Agnès de Méranie ;* les comédies : *l'Honneur et l'Argent, la Bourse*, etc. Émile Augier contribua aux succès de cette scène avec *la Jeunesse*, et George Sand fit jouer *François le Champi, Claudie ; le Marquis de Villemer*, etc.

A Bocage succédèrent MM. de la Rounat, de Chilly, Duquesnel, directeurs habiles. M. de la

Rounat est revenu prendre le sceptre directorial avec succès.

Enfin l'État a subventionné longtemps aussi le Théâtre-Italien, qui eut un certain éclat.

Ce théâtre a vécu. A sa place s'élève aujourd'hui un palais de la finance : la Banque de Paris, la Foncière, etc. Puisse-t-il réussir !

Comme on le voit, le terrain ne manque pas aux directeurs, et cette place est fort courue et ambitionnée ; la critique prétend avec malice que cet emploi est *un vrai pachalik*.

Le fait est que c'est une entreprise souvent trompeuse et hérissée de difficultés. Il faut, pour l'exercer, du courage, du talent, et surtout de grands capitaux.

Mais il ne suffit pas, pour être un bon directeur, de posséder le talent artistique et littéraire : il faut aussi avoir l'esprit économique et prudent de l'administrateur, et il est rare de voir ces deux éminentes qualités réunies dans la même personne. Je citerai plusieurs exemples de cette grande vérité :

Après Desgroseillez, Delestre-Poirson prit le Gymnase-Dramatique, qui devint plus tard le *Théâtre de Madame* (la duchesse de Berry), et sut s'y enrichir. Mais il faut dire qu'il choisit pour administrateur M. Max Cerfbeer, colonel d'état-major, un homme rompu aux affaires financières ; et le frère de celui-ci, M. Alphonse Cerfbeer, ancien banquier, aida également M. Crosnier, directeur de l'Opéra-Comique, à faire sa fortune.

En 1830, MM. Contat-Desfontaines (Dormeuil père) et Poirson jeune, qui ouvrirent le théâtre du Palais-Royal, eurent soin de s'adjoindre plus tard pour associé et administrateur, M. Benout, un ancien et honorable commissaire-priseur.

C'est que les fonctions d'administrateur d'un théâtre exigent un esprit d'ordre et de surveillance permanente qui diffère essentiellement de l'art de recevoir des ouvrages dramatiques, d'engager des artistes et de s'occuper de la mise en scène, qui demandent beaucoup de tact, d'intelligence et d'esprit de suite.

On a vu d'excellents directeurs, tels que Marc Fournier, Hippolyte Hostein, Nestor Roqueplan, qui furent les meilleurs *metteurs en scène*, faire des millions de recettes, qui aboutirent à la faillite ou à la ruine de leurs bailleurs de fonds !

Ce que j'avance n'est pas un simple sophisme, ni un paradoxe, les faits sont là pour le prouver :

Il y a quelque vingt ans, tous les directeurs privilégiés, à Paris, eurent l'idée de faire revivre un projet tombé en quenouille : Il s'agissait de former entre eux une Société appelée *Syndicat et Caisse des théâtres*.

Vingt-cinq directeurs (à l'exception de ceux qui recevaient une subvention), imbus de la pensée que « l'union fait la force » et qu'ils avaient contre eux : la Société des auteurs et compositeurs dramatiques, l'Association des Artistes fondée par le baron

Taylor, l'Assistance publique, etc., se réunirent en assemblée générale au théâtre des Variétés.

Après une vive discussion, la réunion nomma au scrutin une commission de sept membres pour préparer un acte de société et un règlement.

Cette commission se composait de MM. Émile Perrin, de l'Opéra-Comique ; Montigny, du Gymnase ; Hippolyte Cogniard, des Variétés ; Dormeuil père, du Palais-Royal, Hostein, de la Gaîté ; Mounier, des Folies-Dramatiques ; Offenbach, des Bouffes-Parisiens.

Les commissaires me chargèrent de leur préparer l'acte de société et le règlement. De nombreuses réunions eurent lieu chez moi. Enfin, un projet fut arrêté, lithographié et distribué à tous les directeurs des théâtres et spectacles de Paris, sans aucune distinction. Une assemblée générale fut ensuite convoquée, au Palais-Royal, sous la présidence de M. Dormeuil, doyen d'âge, et le plus ancien directeur.

Après une séance fort orageuse, des discours passionnés, des récriminations personnelles, la discorde s'étant mise dans le camp d'Agramant, le projet de syndicat et de caisse des théâtres fut abandonné. Il ne fut repris que quinze ans plus tard, sous forme d'un *dîner mensuel*, entre quelques directeurs, à propos du droit des pauvres, question constamment battue en brêche, mais qui résiste aux attaques comme une citadelle imprenable.

J'avais inutilement rédigé et fait adopter de *nombreux* procès-verbaux ; le pacte social et le règlement projetés, la cause d'une rupture aussi préjudiciable aux intérêts des directeurs, fut que, « dans les vingt-six membres de cette association future, j'avais trouvé vingt-cinq directeurs, tous gens d'esprit, des lettrés, d'excellents metteurs en scène ; mais, je n'avais rencontré *qu'un seul négociant.* « Encore était-ce un homme illettré, ou un ancien fabricant de casques et de cuirasses, non pas pour les théâtres, mais pour l'armée. Ses confrères, par allusion à son langage peu correct, l'appelaient le *fabricant de cuirs!* Eh bien ! lui seul avait compris le *côté pratique de l'affaire.* C'était un véritable administrateur. »

Malgré ses *pataquès*, ceux des honorables membres de cette commission qui ont survécu vont sourire en lisant cette anecdote rétrospective. Les directeurs de théâtre ne devraient pas oublier qu'aux termes de l'article 1er du Code de commerce « sont commerçants ceux qui exercent des actes de commerce, et en font leur profession habituelle », et que l'article 632 du même Code répute « acte de commerce toute entreprise de spectacles publics. » C'est pourquoi les directeurs sont soumis à la patente des négociants, justiciables des tribunaux de commerce, et susceptibles d'être déclarés en état de faillite ou de banqueroute.

Aujourd'hui, on réfléchit un peu plus avant de se risquer sur cette mer orageuse. Mais qu'il me soit

permis de citer un exemple : un directeur, encore en exercice, prit un théâtre lyrique dont le directeur avait déposé son bilan. Il releva ce théâtre, et devint plusieurs fois millionnaire ! Ce directeur n'est rien de moins qu'un ancien agent d'affaires, qui vendait des fonds de commerce ! C'est un administrateur, voilà tout. Pourquoi ne pas le nommer ? c'est M. Cantin, l'habile directeur des Folies-Dramatiques, des Bouffes-Parisiens, etc., etc., un homme versé dans les affaires.

Ce qu'il faut, surtout, dans ces entreprises, subordonnées à tant de difficultés, d'obstacles, d'éventualités, c'est d'éviter les procès.

Le lecteur verra, dans le chapitre des *procès de théâtre*, que les directeurs ne sont pas toujours soucieux d'empêcher les conflits judiciaires.

Pendant un laps de temps assez long, beaucoup trop long, le Vaudeville défraya les gens de loi. Le Palais de justice, le tribunal de commerce n'entendaient que des plaidoyers pour ou contre le théâtre des *flon flons*.

C'était au point que, dans une *revue*, on avait affublé l'enfant malin d'une robe d'avocat, avec un bonnet carré, cachant sous ce noir costume sa marotte et ses grelots. Le pauvre petit racontait au public ses malheurs judiciaires, comme madame la comtesse de Pimbêche dans *les Plaideurs*, et, en s'en allant, chantait ce couplet, sur l'air de *la Farira don daine* :

Public, viens à mon aide,
Et quittons le Palais,
Car, depuis que je plaide,
Je ne fais plus mes frais !
Et flon flon flon,
La rira don daine,
Et gué, gué, gué,
La rira don dé.

Sous la direction Paul-Ernest (Dulin), Bouffé et Lecourt, le bail du Vaudeville appartenait à M. Pierre Pilté, le mari de la comtesse Perrière-Pilté, un homme fort processif. Indépendamment des nombreuses actions en justice dirigées contre les directeurs, anciens et nouveaux, du Vaudeville, ce principal locataire faisait saisir la recette chaque soir et demandait l'expulsion de ses sous-locataires. Bouffé, l'épicurien, un soir que M. Pilté était venu au théâtre, lui chanta : « Je ne suis pas votre sous-locataire ; mais je suis votre locataire saoûl ! »

Le lendemain de la saisie, Vergeot, le garçon d'accessoires au Vaudeville, allait en référé devant le président du tribunal et plaidait pour ses patrons, dont il gagnait le procès. Chose étrange, et pourtant vraie ! Vergeot, tout fier de ses succès juridiques, avait fait imprimer des cartes de visite sur lesquelles on lisait :

VERGEOT
Garçon d'accessoires et chef du contentieux du Vaudeville.
Rue des Filles-Saint-Thomas !
(Historique.)

Avant 1848, le théâtre de l'Ambigu-Comique appartenait à M. Chabrié qui aimait aussi le papier timbré. Le pauvre Antony Béraud, ce *directeur embêté par son propriétaire*, disait :

— En voilà un qui nous a fait manger *des cailloux*.

Il céda la place aux acteurs, qui se mirent en société, sous la direction de Chilly, Arnault, Saint-Ernest, Varner, mesdames Guyon et Naptal-Arnault. A ce moment-là, M. Quinet avait ouvert le café restaurant de l'Ambigu attenant au théâtre. Il avait engagé les acteurs, quand ils viendraient déjeuner ou dîner, à décliner leur qualité pour être copieusement servis. Nestor Roqueplan et moi allâmes y déjeuner. Nestor Roqueplan, toujours enclin à la plaisanterie, commanda deux biftecks.

— Mais, dit-il, vous savez, nous sommes des auteurs, nous travaillons pour la maison.

Le garçon, en se dirigeant vers la cuisine, cria :

— Deux biftecks artistes! deux.

Ce n'était pas la première fois qu'on m'attribuait cette qualité. « Rien n'a l'air d'un auteur comme un homme ordinaire, » a dit M. Michel Masson.

Bientôt après, la société des artistes fut dissoute et Charles Desnoyers et M. de Chilly furent nommés directeurs.

On voit que, la plupart du temps, les candidats au directoriat étaient des auteurs ou des artistes dramatiques. Ils avaient plus d'un titre à la faveur

du privilège. On devient avocat, médecin, officier de terre et de mer, au moyen d'études spéciales, et après des examens : n'est pas directeur qui veut.

Les auteurs dramatiques ont fourni et fournissent encore de bons directeurs. Seulement, ce qui peut éloigner beaucoup d'entre eux de briguer cette autorité, c'est la restriction que leur impose un traité avec la commission de la Société des auteurs et compositeurs dramatiques.

Pour empêcher un monopole nuisible à cette association, et qui est devenu parfois un scandale, le traité interdit formellement, avec une sanction pénale fort sévère, à tout directeur ou même à tout employé *salarié* d'un théâtre, d'y faire jouer ses pièces.

Lorsque le *maestro* Jacques Offenbach fonda les Bouffes-Parisiens aux Champs-Élysées, et qu'il transporta son théâtre au passage Choiseul, dans la salle Comte, réédifiée pour un théâtre d'opérettes, il avait stipulé dans son traité avec la Commission des auteurs et compositeurs, qu'il se réservait *les trois quarts de l'affiche*, le dernier quart appartenant aux auteurs étrangers à la direction.

L'immense succès d'*Orphée aux Enfers* fit ouvrir les yeux à la Commission. Les Bouffes-Parisiens passèrent dans d'autres mains, et Jacques Offenbach prit la direction de la Gaîté (au square

des Arts-et-Métiers). De larges modifications furent apportées au traité relatif à ce nouveau théâtre lyrique.

M. Jacques Offenbach eut souvent *maille à partir* avec la Commission, qui entama contre lui d'importants procès. Cela, joint aux difficultés d'une grande entreprise dont les proportions dépassaient celles des Bouffes-Parisiens, fit que le compositeur célèbre préféra se retirer, et le Conseil municipal, propriétaire de la salle, fit nommer directeur M. Vizentini.

Bien en prit au *maestro* d'opérer cette retraite! Malgré une subvention accordée sur le budget de l'État; malgré le formidable succès de *Paul et Virginie*, de Victor Massé, ce vaisseau finit par sombrer, et vains furent les efforts de M. Vizentini, le jeune directeur si sympathique à tout le monde.

A l'encontre de M. Jacques Offenbach, des auteurs habitués aux succès ont abandonné le métier pour se faire directeurs : M. de Leuven prit la direction de l'Opéra-Comique; M. Koning, la Renaissance; M. Raymond-Deslandes, le Vaudeville, etc.

Des artistes dramatiques continuèrent à diriger une scène : MM. Dumaine et Castellano, à l'Ambigu, au Châtelet et à l'ancien Lyrique; M. Brasseur ouvrit les Nouveautés; M. Paul Clèves prit la Porte-Saint-Martin, imitant en cela M. Montigny, d'abord acteur, qui alla finir sa carrière au Gymnase.

L'écueil des directions consiste dans la question d'argent. La fortune acquise au théâtre est une exception. On connaît les embarras d'Harel. Auguste Lireux lutta toujours contre la gêne et la pénurie, à l'Odéon. Doué d'un esprit inventif, il espérait toujours quelque grand succès réparateur. Mais, dans sa franche causticité, il ne dissimulait pas sa misère. Un soir qu'on vint lui annoncer triomphalement qu'il y avait *un spectateur payant* à l'orchestre, il s'écria :

— Qu'on lui porte vite une chaufferette !

— Réponse pleine d'humanité, à une époque où l'Odéon, en hiver, était une vraie *Thébaïde* ; l'herbe y poussait l'été.

Lireux, réduit aux dernières extrémités, usa de tous les expédients en usage.

M. Ferdinand Dugué lui apportant sa première pièce, *les Pharaons*, en cinq actes, en vers, Lireux exigea cinq mille francs pour la mise en scène. Madame Dugué, la mère du jeune auteur, lui versa cette somme.

Cette brave dame, en apprenant la mort de Scribe, poussa cette exclamation :

— Comme il devait être riche pour avoir fait jouer tant de pièces, mon fils n'en a encore qu'une seule, et cela me coûte cinq mille francs !

Frédérick-Lemaître engagé pour jouer *l'Alchimiste*, Lireux démontra qu'il lui fallait au moins dix mille francs pour monter cet ouvrage. Frédé-

rick-Lemaître consentit à ces avances, sur ses feux augmentés en conséquence. Lireux, trouvant cette avance insuffisante, obtint encore de l'acteur, désireux de prendre possession de son rôle, une autre somme de cinq mille francs.

Enfin, aux dernières répétitions, Lireux se trouvait encore arrêté par des petites sommes, le complément nécessaire pour monter la pièce.

Cette fois, Frédérick-Lemaître, exaspéré, lui répondit :

— Voici ma montre, mais au moins que cela finisse !

Lassée de ne plus rien toucher à une caisse toujours vide, la troupe de l'Odéon réclama la mise en faillite du théâtre.

La cause mise en délibéré, le juge rapporteur témoigna à Lireux sa surprise de le voir dans cet état de gêne, au moment où il venait d'obtenir une subvention de soixante mille francs.

— C'est précisément, répondit Lireux, ce qui m'a perdu : quand je n'avais rien du gouvernement, on me laissait tranquille. A présent qu'on m'a voté cette allocation, tout le monde me tombe dessus !

M. Baudot, le juge rapporteur, et moi, ne pûmes retenir un éclat de rire à cette répartie si drôle et si vraie.

Lireux eut la bonne chance de quitter le théâtre pour la Bourse. Il créa un journal financier, et grâce à d'habiles et honnêtes spéculations, Lireux devint riche.

Républicain radical, Lireux ne voulait pas habiter Paris sous l'Empire, où il fut menacé deux fois d'être fusillé. Il s'exila de lui-même *dans une île, près de Bougival!* Là, jusqu'à sa mort, Lireux se livrait aux plaisirs innocents du canotage, de la pêche et de la natation. Toujours de bonne humeur, allant signer *un jour* une procuration chez un notaire, l'officier ministériel, lui demanda quelle profession il exerçait?

— Mettez, dit Lireux, professeur de natation *pour dames!* »

Un des plus grands écueils à éviter de la part des directeurs, c'est une protection accordée de préférence *à une étoile*, au détriment des autres astres de son firmament.

Un penseur, un philosophe, a avancé ceci :

— Malheur à l'avocat qui devient amoureux de ses clientes; au médecin qui fait la cour aux jeunes femmes malades; au peintre qui, comme Pygmalion, adore son portrait, dans le modèle qui a posé devant lui! La science et l'art en souffrent; au point de vue pécuniaire, la profession en souffre davantage!

Mais ce penseur, ce philosophe a oublié d'ajouter à son aphorisme : « Malheur, cent fois malheur au directeur de théâtre qui se fait le protecteur tyrannisé d'une actrice ! »

J'ai parlé plus haut d'un directeur d'une haute scène, dont la fortune changea subitement : c'est que *la directrice*, qui usurpa le pouvoir, était *une*

favorite, et les caprices du public, moins que ceux d'une femme — *qui trop souvent varie.* — amenèrent la décadence d'une grande et belle entreprise.

La passion que peut inspirer une étoile à son directeur a eu des conséquences fatales dans plus d'une occasion.

M. Bagier, homme fort honorable, — que je nomme parce qu'il est mort récemment, sans enfants, — étant agent de change à Paris, voulut *lancer* dans la carrière lyrique madame S..., une fort belle cantatrice italienne.

Gêné dans ses mouvements par sa profession, M. Bagier vendit sa charge, et réalisa sa fortune qui s'élevait à un million deux cent mille francs ! M. Bagier partit pour l'Espagne et essaya de faire engager sa protégée à *l'Oriente* de Madrid, en qualité de *prima donna*. Pour vaincre toute difficulté, M. Bagier acheta le théâtre royal italien de la place de *l'Oriente*, où il fit débuter la S... Hélas ! la cantatrice fit *fiasco*, tandis que *l'impresario*, au lieu de la *hausse*, ne vit plus que la *baisse !* Il acheva de se ruiner pour son *contralto !*

M. Bagier, après une tentative malheureuse de reprendre à Paris l'opéra italien, à la salle Ventadour, en jouant aussi des traductions en français, est mort dans une position médiocre et obérée.

Avis à messieurs les directeurs qui se montrent trop sensibles aux charmes de leurs pensionnaires !

10.

Sous ce rapport, M. Halanzier usa toujours d'une grande réserve. Ce n'est qu'à sa retraite de l'Opéra, quand les artistes, en foule, lui firent de touchants adieux, qu'il se décida à embrasser les premiers sujets de la danse.

Les obstacles, les difficultés, les impossibilités même, abondent dans une entreprise théâtrale. Les prétentions des artistes sont devenues accablantes et démoralisatrices.

J'ai connu M. Singier, ce vieux directeur de province, qui amassa quarante mille francs de bonnes rentes. Comme je le complimentais un jour de cette réussite si rare, si insolite, peut-être unique pour un théâtre de province, M. Singier, aussi modeste que sensé, répondit qu'on ne pouvait pas attribuer ce succès à son seul mérite. Il avait été directeur *dans le bon temps*. En effet, quand *la Muette de Portici* fut représentée à Paris, en 1825, M. Singier fut le premier directeur de province, à Lyon, qui monta ce bel opéra. La pièce, jouée quatre-vingts fois de suite, faisait quatre mille francs de recette! Trois cent vingt mille francs à Lyon, en moins de trois mois, il y a cinquante-cinq ans, c'était un beau résultat.

Or, à cette époque, M. Singier payait son premier ténor dix mille francs par an, et le second ténor six mille.

Talma, à la Comédie-Française, n'avait que qua-

rante mille francs d'appointements et son congé annuel.

Aujourd'hui, les artistes veulent avoir des appointements et des feux exorbitants. Où cela s'arrêtera-t-il? *That is the question*.

Après les appointements des artistes, il y a les droits d'auteur. Jadis, ces droits étaient dérisoires; aujourd'hui, ils varient entre quinze, douze et dix pour cent de la recette brute. Je ne commente rien, je pose des chiffres.

En 1878, pendant l'année de l'Exposition universelle, les auteurs ont touché *trois millions !* Nous ne sommes plus au temps où Pierre Corneille se tenait couché dans son lit tandis qu'on lui raccommodait ses souliers?

Enfin, il pèse sur les théâtres, à Paris, une charge excessivement lourde et onéreuse pour les directeurs. Je veux parler de l'impôt dit *droit des pauvres*.

Depuis une vingtaine d'années, la presse de toute nuance, les jurisconsultes les plus autorisés, des députés à la tribune législative, des membres du conseil municipal, ont réclamé contre cet impôt écrasant. En admettant, ce que je ne veux pas examiner dans ce modeste écrit, que cette redevance soit juste et morale, on ne peut en disconvenir, elle est *excessive*. On peut même dire qu'elle absorbe parfois le seul bénéfice de l'entreprise. Ainsi, dans cette année 1878, de si heureuse mé-

moire, le théâtre des Variétés, qui tenait un immense succès, *la Grande-Duchesse*, d'Offenbach, fit ce qu'on appelle des *recettes monstres*.

Tous frais payés, il restait à Hippolyte Cogniard, le directeur et ses actionnaires, un bénéfice net de quatre-vingt mille francs ! C'est tout juste ce qu'on dut payer pour le droit des pauvres ! La balance resta à *zéro !*

Puisque le nom de M. Hippolyte Cogniard se trouve sous ma plume, j'en profite pour démontrer que l'habileté, l'activité, un caractère honorable, ne suffisent pas toujours pour réussir dans la direction d'un théâtre.

Hippolyte Cogniard et son frère Théodore eurent de grands succès comme auteurs dramatiques : *la Biche au Bois* ; *le Pied de Mouton* (arrangé) ; *la Chatte merveilleuse*, et tant d'autres féeries ou revues, leur procurèrent de très beaux bénéfices. Ils achetèrent des propriétés.

Mais il prit fantaisie à l'aîné des deux frères de prendre un théâtre. Il fut directeur à la Porte-Saint-Martin, au Vaudeville, aux Variétés, et, en dernier lieu, il administra le théâtre du Château-d'Eau, à la suite de la perte douloureuse de son fils, qui en était directeur.

Malgré une vie laborieuse, un esprit sérieux, capable, et une susceptibilité honnête à laquelle chacun rendait hommage, M. Hippolyte Cogniard fut obligé, pour se liquider, de vendre ses pro-

priétés, et il m'écrivait un jour : « Je suis exposé à mourir de mes rentes ! » — Il est mort il y a peu de temps sans fortune. Cet exemple est frappant ; mais il n'empêchera pas encore beaucoup de gens riches de se ruiner pour avoir le plaisir d'être investi de ce *pachalik*, dont je ne cherche qu'à démontrer le bon et le mauvais côté. Et puis *il y a la chance*. « *La chance, elle rit pour nos directeurs,* » disait Odry aux Variétés, du temps de Brunet, Bosquier-Gavaudan, Crétu et compagnie.

L'impôt du dixième prélevé sur la recette brute, quelle qu'en puisse être la légitimité, a donc l'inconvénient fort grave de ruiner souvent une entreprise. Dans ce cas, c'est le pauvre qui nourrit le pauvre.

Les partisans de cette fiscalité prétendent que le public *seul* la supporte, et non le directeur, qui augmente le prix d'entrée en calculant le droit des pauvres. Cet argument porte à faux.

Comme jurisconsulte, je fus chargé, en 1869, par les directeurs, de rédiger une consultation en leur faveur pour répondre à un mémoire publié par M. Husson, directeur de l'Assistance publique à Paris, à propos du rétablissement de cet impôt, qui avait disparu en 1790, comme beaucoup d'autres abus de l'ancien régime, et qui se traduisit, dans l'origine, par un bureau supplémentaire, tenu par un agent *du fermier de cet impôt* nommé Mantoue.

Dans ma consultation j'ai, rapporté le fait suivant :

C'était au moment où Guilbert de Pixérécourt venait de faire jouer, à la Gaîté, son fameux mélodrame : *les Ruines de Babylone*. (En octobre 1810).

Un garçon boulanger de la rue Saintonge fut si émerveillé de la pièce, qu'il assista aux *quarante premières représentations !* Cette circonstance *exténuante* lui valut la faveur de ne plus faire queue à la porte du théâtre, assiégée par la foule. Ce spectateur intrépide était tellement connu au contrôle, qu'on lui permettait d'entrer sans billet. Il jetait sur le comptoir une pièce de *vingt-quatre sols* (ayant cours à cette époque), c'était le prix du parterre.

Il advint qu'un soir, en lui prenant sa pièce, on lui dit d'aller à un second bureau, installé dans l'intérieur, pour payer le décime des pauvres. Le gindre se révolta et ne voulut pas supporter cette augmentation de deux sous, si inopinée.

Il fallut l'intervention du commissaire de police qui lui donna lecture de l'arrêté préfectoral autorisant cette perception. Alors le garçon boulanger redemanda sa pièce de vingt-quatre sous, et s'en alla en disant : « Deux sous de plus, excusez du peu ; j'aime mieux boire un canon! » *Oncques* on ne le revit à la Gaîté! Morale et conclusion.

Ceci n'était pas un *apologue* pour la cause, c'était une vérité. Un M. Brandon, l'un des plus riches spéculateurs à la Bourse, mais fort avare, quand les *omnibus* furent taxés à trente centimes

au lieu de vingt-cinq, cessa de prendre ces véhicules, et il s'en vantait tout haut dans le temple de Plutus.

On reproche aux directeurs de dissimuler l'importance de leurs recettes, quand ils ont un succès. Mais on se tait sur le vide qui se fait dans la salle quand le succès se change *en four*, et, pendant la saison d'été, les trois quarts des salles sont fermées. Il en reste quelques-unes ouvertes, celles qui reçoivent une subvention, en particulier. Mais il ne faut pas se faire d'illusion, on aime mieux aller aux concerts des Champs-Élysées. Rencontrant cet été le vieux Dupin, le doyen des auteurs dramatiques, je lui demandai où il passait ses soirées.

— Dans les théâtres, l'été comme l'hiver, me dit-il.

— Mais il fait bien chaud, repris-je.

— Raison de plus, ajouta Dupin : il n'y a personne dans la salle ; c'est un endroit frais et à l'ombre du gaz et de la fumée du cigare !

Les directeurs de théâtres auraient tort de se lasser : ils arriveront forcément à ouvrir les yeux du législateur, *Delenda est Carthago*, disait Caton. Les directeurs de théâtre devraient adopter cette devise : « Le droit des pauvres doit être aboli. »

Il existe des abus qu'on ne peut détruire que par une persévérance qui ne se lasse jamais.

Qui ne se rappelle les pétitions adressées à la Chambre des députés par le colonel Simon Lorière ?

Toujours rejetées par l'*ordre du jour*, les réclamations de cet officier furent enfin entendues et il obtint justice.

M. Lionel de Rothschild fut élu à Londres, en 1847, membre de la Chambre des Communes.

Mais, appartenant à la religion israélite, il refusa de prêter serment sur l'Évangile et ne fut point admis à siéger. Ses électeurs persistèrent à le réélire et cela dura dix ans.

Enfin, en 1858, le Parlement l'exempta de la formalité du serment et, depuis lors, il a siégé à la Chambre des Communes.

En effet, pourquoi cette rigueur contre une seule classe de citoyens imposables? En quoi ont-ils mérité d'être considérés comme étant en dehors de la généralité des Français, qui contribuent *indistinctement* (dit la loi constitutionnelle) entre eux aux charges publiques.

Que peut-on voir de plus distinct, de plus exceptionnel dans les charges imposées à la masse des Français, que cet impôt dit le droit des pauvres? Qu'on examine bien cette anomalie : est-ce que les directeurs de théâtre sont plus ou moins exempts que les autres commerçants de payer la patente, les autres impôts, les portes et fenêtres, etc., etc.?

Il y a plus, ils sont soumis à mille petites vexations, inhérentes au genre de leur exploitation. Ainsi, un directeur qui aurait contrevenu à l'ordon-

nance de police, qui enjoint de finir le spectacle à minuit et demi, serait tenu de payer cinquante francs d'amende, et, en cas de récidive, il peut être condamné à l'*emprisonnement pour trois jours !* (Article 464 du Code pénal.)

On ne sait peut-être pas qu'Arnal, voulant se venger d'un directeur qui lui avait infligé une amende, quand il jouait dans la dernière pièce, s'arrangeait de manière à *allonger la courroie.* Toujours on finissait *après l'heure*, et Arnal, en partant, criait au caissier : — « Cinquante francs d'amende, prenez cela *sur ma retenue !* » On le payait d'avance.

Toutefois, ce n'est là qu'une conséquence naturelle de leur genre de commerce, soumis à des règlements de police ; comme les cafés et les restaurants, les directeurs contribuent dans une large mesure aux charges publiques.

D'abord, en raison de l'énormité des loyers des théâtres et spectacles, ils payent chaque année de fortes contributions. L'Administration seule pourrait fournir la statistique des sommes qu'elle touche proportionnellement à ces loyers, qui ont atteint des prix fabuleux. La patente est ordinairement tarifée au quinzième du loyer.

Encore ne s'agit-il pas seulement des contributions directes à payer. Comprend-on combien les constructions si coûteuses et l'entretien des théâtres entraînent d'achats de matériaux et de matières

11

premières payant des droits d'entrée à l'octroi de Paris?

A-t-on jamais calculé ce qui se consomme tous les soirs, dans plus de cinquante salles ouvertes au public, de gaz, d'huile, de bougies, de bois, et autres combustibles; de planches et de toiles, pour les décors; de couleurs, de cordages et de mille espèces de marchandises en tout genre? Tout cela se suppute aux barrières de Paris, et le chiffre en est gros, même dans ce budget grandiose de l'édilité parisienne.

A cela, que répond l'Assistance publique? « Que les théâtres parisiens en sont arrivés à faire des recettes énormes jusqu'alors inconnues, les chemins de fer amenant sans cesse la foule des étrangers et des provinciaux pour remplir ces théâtres; que les pièces en vogue obtiennent des séries de représentations inouïes. »

L'objection a du vrai. Mais il faut voir le revers de la médaille. Après l'Exposition universelle de 1867, qui procura trente millions de recettes aux divers directeurs, les portes du palais du Champ-de-Mars à peine fermées, j'ai vu tomber en faillite les théâtres suivants :

Le Théâtre-lyrique (subventionné);

Le Théâtre de la Porte-Saint-Martin;

Le Théâtre de la Gaîté;

Le Théâtre du Châtelet;

Le Théâtre du Prince-Impérial;

Le Théâtre Beaumarchais ;
Le Théâtre des Bouffes-Parisiens ;
Le Théâtre des Menus-Plaisirs ;
Le Théâtre de l'Athénée ;
Le Théâtre de la Gaîté (une seconde fois !)

Au total, dix faillites ! sans compter les ruines et les déconfitures personnelles !

Donc, quand on reproche aux directeurs de s'insurger contre *un acte de charité*, ils sont en droit d'opposer ce vieux dicton : « Charité bien ordonnée, c'est de commencer par soi-même. »

Les pauvres, sans doute, sont intéressants, mais les théâtres, pour la plupart, *sont les premiers pauvres de Paris !*

D'ailleurs, dans cette lutte, il y a quelque chose de choquant : l'Assistance publique est une dépendance de la Préfecture de la Seine. Le Préfet est, de droit, le président du conseil. D'après un règlement budgétaire, la ville de Paris contribue pour treize millions par an aux dépenses de l'Assistance publique. C'est pour récupérer *deux millions par an* sur cette allocation bienfaisante et obligatoire, que la ville de Paris soutient ce litige depuis vingt ans. Deux millions sur deux cent cinquante millions que la Ville perçoit chaque année ! c'est-à-dire plus que le budget de beaucoup d'États en Europe !

En 1869, M. Husson, directeur de l'Assistance publique, tout en défendant cet impôt si arbitraire, reconnaissait qu'il était trop élevé et proposait, à

titre de transaction, de le réduire à sept et demi pour cent sur la recette brute. Les directeurs n'offraient que cinq pour cent.

Ils eurent tort de ne pas accepter cette diminution de cinq cent mille francs par an, c'était un pas de fait dans leur revendication, et, comme on dit plus vulgairement, autant de pris sur l'ennemi. Malgré ces bonnes raisons, la Chambre des députés, saisie d'un amendement au budget, a maintenu cet impôt, après un discours de M. Haussmann, l'ancien préfet.

Ce dernier disait : « C'est un impôt prélevé sur celui qui s'amuse au profit de celui qui souffre ! » Argument spécieux ; si tous ceux qui *s'amusent* payaient la dîme, les pauvres seraient bien riches.

Le vulgaire ignore que sur une recette, *si dodue* qu'elle puisse paraître, pèsent *les petites* charges que voici :

1º Il faut prélever ce fameux droit des pauvres, soit environ dix pour cent de la recette.

2º Les droits d'auteur, qui varient de quinze, douze à dix pour cent [1].

3º Les loyers de la salle, des magasins de décors, évalués, au bas mot, à douze pour cent de la recette d'une soirée.

4º Les frais de la soirée, la garde, les pompiers, etc.

[1]. Les plus petits théâtres, ceux qu'on nomme des bouis-bouis, payent cinq pour cent aux auteurs.

5° L'abonnement au gaz et autres moyens d'éclairage.

6° La patente et les impôts.

7° Les polices d'assurances.

8° L'abonnement à la Société des auteurs, compositeurs et éditeurs de musique, qu'il ne faut pas confondre avec la Société des auteurs et compositeurs dramatiques, etc., etc.

J'en passe et non pas des meilleurs.

Jusqu'ici, il ne s'agit que des dépenses *fixes ou proportionnelles*.

Mais il arrive ce qu'on appelle LES FRAIS GÉNÉRAUX. Pour en donner une idée, il me faudrait copier le livre-journal et le grand-livre de la comptabilité d'un théâtre.

Qu'il me suffise d'indiquer, en bloc, les frais d'acquisition des immeubles quand ils appartiennent à l'exploitation. De même que les compagnies de chemins de fer sont obligées de créer des obligations pour amortir *les frais de premier établissement*, on doit juger ce qu'il faut d'années pour couvrir l'achat des terrains, dans un quartier opulent, les constructions et l'entretien d'une salle de spectacle, où tout doit être renouvelé, depuis les bas-fonds jusqu'aux paratonnerres !

Les appointements et les feux des artistes (les acteurs, les danseurs, les musiciens, les choristes, les figurants, les comparses) ; les gages des nombreux employés ; le salaire des gens des divers services ;

enfin, la mise en scène, les décors, les machines, les accessoires, les armes, les pompes à incendie, etc., etc.

Tout se perfectionne au point qu'on ne se met plus à une table chargée de poulets en carton, de pâtés postiches, de champagne fait avec de la limonade gazeuse.

Dans *l'Ami Fritz*, on mange un véritable dîner, et le fumet des plats met *l'eau à la bouche* des spectateurs.

Dans *les Nuits du Boulevard*, au théâtre des Nations, il y a un tableau qui se passe chez Brebant. C'est le maître de ce restaurant qui se chargea d'alimenter la table et d'envoyer ses garçons pour servir le souper.

Nous sommes arrivés *au réalisme du théâtre* pour la table.

Partant de là, avant le lever du rideau, la recette est déjà absorbée *jusqu'aux neuf dixièmes !* quand cette recette est suffisante pour assurer un bénéfice, Mais, ce bénéfice, c'est l'exception. Si le directeur s'endette, et qu'il soit obligé de manquer à ses engagements, alors son cabinet est comme sa caisse, une machine pneumatique où le vide se fait. S'il a le malheur de faire faillite, c'est fini, on ne le connaît plus, et, comme le héros de *la Favorite* :

Il reste seul (*pause*) avec son déshonneur !

A ce point de vue, le décret de 1864 a fait dis-

paraître une criante injustice : sous le régime du privilège, un directeur failli ne pouvait plus solliciter cette faveur ministérielle. C'était ajouter au code de commerce une pénalité qui n'existe pas contre les autres négociants. Tous les jours, un commerçant en faillite, qui obtient son concordat, peut recommencer à travailler dans la vue d'arriver à une réhabilitation, tandis que pour cette classe de *parias* des théâtres, on lui ôtait jusqu'à ses instruments de travail !

Un directeur, décédé récemment avec une fortune acquise par un labeur incessant et honnête, Montigny, du Gymnase, m'avoua que, pendant les mauvais jours qui suivirent la révolution de 1848, il avait été obligé d'envoyer en province sa femme, Rose Chéri, *pour gagner leur nourriture !*

Admettons que ce directeur eût été forcé, par les circonstances, de déposer son bilan, il serait devenu *incapable* de relever son théâtre ! C'était une jolie justice, convenons-en.

Je sais bien qu'on reproche aux Directeurs actuels un luxe effréné de mise en scène, et on rappelle le passé où l'on ne cherchait à plaire au public que par de bonnes pièces jouées par de bons acteurs.

Autres temps, autres mœurs : sous le régime du privilège le nombre des théâtres était assez restreint pour une population de deux millions d'habitants, tendant à s'augmenter chaque jour.

Au commencement du siècle, les théâtres, à Paris,

délivrés de toute entrave, étaient au nombre de *quarante-deux* pour une population de sept cent mille habitants. Napoléon Ier, en 1807, les réduisit à *huit*, en leur concédant un privilège perpétuel ! Les huit théâtres jouissant de ce monopole, étaient : l'Opéra, le Théâtre-Français, l'Odéon, l'Opéra-Comique, le Vaudeville, les Variétés, l'Ambigu-Comique Gaîté.

Des concessions furent accordées plus tard : on rouvrit la Porte-Saint-Martin, le Gymnase, le Cirque, le Palais-Royal, les Nouveautés, le théâtre Ventadour, le Théâtre-Italien, les Nouveautés, le Panorama dramatique. Plusieurs de ces entreprises ont échoué.

Mais le décret impérial du 6 janvier 1864, qui abolissait les privilèges, rendit la liberté aux théâtres ; chacun, en se conformant aux lois et ordonnances, peut désormais ouvrir un théâtre, et y représenter tous les genres d'ouvrages dramatiques qu'il lui plaît.

— Voilà la vraie liberté ! disait le baron Taylor, partisan du nouveau système.

Les entreprises se sont multipliées, et la plus grande concurrence s'est établie entre les directeurs. C'est par le luxe et la dépense que cette lutte se soutient.

D'ailleurs, les goûts changent avec le temps. Jusqu'à la Comédie-Française, tout le monde sacrifie au dieu du jour. On ne se contente plus de

parler à l'esprit du spectateur, on veut l'éblouir en flattant ses yeux.

Il existe aussi une concurrence terrible aux directeurs, celle des cafés-concerts, de ces théâtres chantants où l'entrée se paye en consommations. Le goût du *musico américain* nous a envahis.

Comme on le voit, il faut un courage surhumain pour se décider à surmonter tant d'obstacles et de dangers accumulés.

Il y a eu des vaillants qui sont morts à la peine: Louis Lurine, au Vaudeville, Nestor Roqueplan, au Châtelet, sa dernière étape, ont succombé au *spleen*, à la *consomption* qu'amène une exploitation laborieuse, énervante et même souvent perfide.

Je me rappelle avoir rencontré un jour, aux Champs-Élysées, Hippolyte Hostein. Il contemplait d'un air d'envie *le théâtre du Guignol!*

— Au moins, me disait-il tristement, le directeur de ces marionnettes n'a ni loyers, ni patente, ni impositions, ni le gaz et les assurances à payer; ses acteurs, en bois, ne sont jamais malades, *(l'ingénue est restée vertueuse!)* et leurs costumes sont faits avec quelques oripeaux. Il n'a pas à supporter de droits d'auteur, c'est lui et sa femme qui improvisent les pièces. L'assistance publique ne vient pas écornifler les quelques sous qu'il gagne à amuser les enfants, les bonnes et *messieurs* les militaires, placés derrière la corde.

11.

— Eh bien, lui dis-je, Hostein, pourquoi ne montez-vous pas un théâtre comme Guignol ?

— *Chi lo sa ?* me répliqua Hostein ; j'ai travaillé quarante ans de ma vie pour aboutir à *deux faillites*, et je n'ai plus que ma plume pour vivre ! »

A ce moment de la conversation, nous arrivâmes sur la chaussée de l'avenue ; Bidel, le *dompteur*, conduisait un tilbury avec deux chevaux anglais, et il nous éclaboussa tous les deux ! *Sic transit gloria mundi !* (Je traduis, pour les dames) : « La gloire dure comme la flamme du *café-gloria*. »)

Et nunc erudimini... Ce qui n'empêchera pas, *plus tard*, beaucoup de mes aimables lecteurs, de se ruiner au théâtre, ou de ruiner leurs commanditaires et les bailleurs de fonds ! C'est une si *great'attraction !*

Je souhaite, du fond de mon cœur, de me tromper. J'ai vécu un peu du théâtre, et, nourri dans le sérail, j'en connais les détours. Je n'ai jamais eu l'envie de me faire directeur, mais ce n'est pas un motif pour en dégoûter les autres.

Il y a encore une catégorie de directeurs *amaeurs :* ce sont les maîtres ou maîtresses de maison qui font jouer chez eux, en faisant contribuer leurs invités aux frais de la soirée.

On se rappelle une grande dame, madame R... (*une princesse du sang impérial*) et ses soirées des Champs-Élysées.

Les invités payaient deux francs d'entrée ! Quant au souper fantastique qu'on servait à ces invités, il ne donnait jamais d'indigestion. Il est vrai qu'il ne coûtait que cinq francs par tête, qu'on payait à la châtelaine de ce *palais démeublé !* Les spectateurs s'en allaient l'esprit vide et l'estomac creux, jurant, mais un peu tard, que l'affiche ou le programme ne les y reprendrait plus !

Quant aux directeurs des troupes ambulantes, rien n'égale pour eux ce qu'on appelle *leur banque.* Leur affiche est toujours menteuse.

Pourtant, ils ne sont pas encore à la hauteur de ce Français qui avait fait annoncer, à Londres, qu'il entrerait *dans une bouteille.* Les Anglais vinrent en foule, pour assister à ce spectacle qui piquait leur curiosité au dernier point. On avait placé sur la scène une table avec une bouteille vide. La recette, *monstrueuse,* était faite, la salle était comble. L'heure s'avançant, on se mit à trépigner, jurer, tempêter, à demander qu'on levât la toile... Pendant ce *brouhaha,* le Français escamoteur s'était enfui *en escamotant la recette..*

L'autorité intervint et annonça au public qu'il était victime d'une immense filouterie.

Pendant la guerre entre la France et l'Angleterre, si on voulait irriter nos voisins d'Outre-Manche, on n'avait qu'à leur dire : *French in bottle* (le Français en bouteille). Ce sarcasme retarda la paix de dix ans entre les deux nations !

Tous les directeurs de cirques nomades mettaient sur leurs affiches : CIRQUE OLYMPIQUE, *à l'instar* (en lettres imperceptibles) DE M. FRANCONI, et le public d'accourir et d'applaudir ces écuyers et ces écuyères de contrebande.

VII

LES AUTEURS IMPROVISATEURS

L'improvisation en France n'est pas aussi fréquente qu'en Italie.

Il y eut, au commencement du siècle, Eugène de Pradel, qui donna, sur la scène et dans les salons, des séances d'improvisation.

Je l'ai vu, dans ma jeunesse, s'exercer à un de ces tours de force.

Le public lui fit passer un nombre considérable de bulletins portant un titre de tragédie. Eugène de Pradel jeta tous ces bulletins dans un chapeau, et un jeune enfant, appelé de la salle sur la scène, les yeux couverts d'un bandeau comme on le faisait alors pour le tirage de la loterie royale, sortit un bulletin du chapeau, cette urne improvisée.

Le bulletin, lu par les spectateurs, portait : « *La*

*Mort de Charles I*ᵉʳ, tragédie en cinq actes en vers.

Eugène de Pradel demanda *une heure* pour écrire sa tragédie, sur la scène, où était préparée une table « avec tout ce qu'il faut pour écrire. » Pendant ce travail, une demoiselle joua du piano, et un jongleur indien exécuta *avec ses tasses* (des boules d'argent renfermant des grelots) des tours d'adresse, en disant *en indien* : *Ah ! guedi guedaille ! ayedaille daille guedi daille guedaille !*

J'avoue que, quoique parlant *six langues* ou les *baragouinant*, ce qui est de même pour l'oreille, je n'ai pas appris tous les idiomes indiens. On m'a dit seulement que, lorsqu'une veuve du Malabar se faisait brûler sur le bûcher, avec le corps de son défunt époux, elle criait : *Aye ! bobo, sé tro cho !* (Renvoyé à l'Académie des sciences et belles-lettres, ou à la Sorbonne, au professeur *de langue hindoue.*)

Enfin, au bout d'une heure, Eugène de Pradel donna lecture de sa tragédie, en cinq actes, en vers, et fut fort applaudi. Y avait-il des claqueurs apostés ? Je ne me le rappelle pas bien, mais la *Presse* donna, le lendemain, des fragments recueillis par des sténographes ; elle cita de fort beaux vers. La scène des adieux de Charles Iᵉʳ à ses enfants, *fort touchante,* avait tiré des larmes aux *spectateurs.*

Vous me direz, il est vrai, chères et belles lectrices, qu'il y avait autrefois *des pleureuses* qui versaient des larmes dans *un lacrymatoire.*

Mais un auteur, *fort mauvaise langue*, avait mis dans un vaudeville, le couplet suivant :

AIR de *Turenne*.

De la douleur, bannissant les alarmes,
 Et sans avoir un cœur méchant,
Je ne pouvais trouver de larmes,
 Même pour un tableau touchant (bis).
Oui mais, pour mieux assujétir mon âme,
 En bannir la stoïcité,
 Et pour pleurer à volonté,
J'ai pris des leçons d'une femme [1].

Et dire que cet infâme couplet fut applaudi ! on eût sifflé à outrance, du temps de la chevalerie française !

Marc-Leprévost, décédé dernièrement, auteur dramatique, metteur en scène et régisseur général du *Skating-Théâtre*, qui remplaça le *Skating-Ring*, faisait des prodiges d'improvisation !...

Monté sur la scène, il demandait au public cent rimes, savoir : cinquante rimes masculines et cinquante féminines. Le public, gouailleur, prenait plaisir à lui envoyer les rimes les plus *abracadabrantes* ! c'était celles qui plaisaient le mieux

1. *Le Deuil*, vaudeville de M. Vzannaz.
2. *Skating-Ring* veut dire : cercle de patinage. Le *Skating-Theatre* (aujourd'hui *Palace Théâtre*) est situé rue Blanche.

à Marc-Leprévost. Il se retirait de la scène, pendant une heure on continuait le spectacle, et alors Marc-Leprévost revenait lire un petit chef-d'œuvre.

J'ai vu le marquis de Lauzières-Thémine faire *de plus fort en plus fort*, comme chez Nicolet. On lui donnait cent vers italiens : il faisait les bouts-rimés de haut en bas ; puis il remontait de bas en haut !

La langue italienne, disait cet improvisateur amateur, se prête mieux que la nôtre à cet exercice de la mémoire de l'esprit.

Cependant, un lundi, j'apportai chez la comtesse Perrière-Pilté, une épître de cent vers, adressée à M. le marquis de Lauzières-Thémine.

Il prit mon épître, et, *de vive voix*, il me fit la réponse sur chacune de mes rimes ! c'était *espatrouillant*, comme disait Hyacinthe dans une revue du Palais-Royal.

Chaque lundi, les convives de madame Pilté devaient apporter un quatrain, un madrigal, une épître ou un sonnet, à l'amphitryone, et un jury, formé par les commensaux, que présidait soit le marquis de Saint-Georges, soit M. Lefebvre-Duruflé (un vieillard plus qu'octogénaire, qui prenait part à ce petit tournoi littéraire avec une verve et un esprit surprenants pour cet ancien ministre, sénateur sous l'Empire), accordait le prix à la pièce de vers jugée la plus méritante *par sa concision et son tour de style.*

MM. de Lauzières-Thémine, Hippolyte Lucas, Pa-

cini, Léouzon-Leduc, etc., *improvisaient un quatrain ou une pièce de vers, selon la circonstance.*

D'autres joûteurs : MM. Gianini (le fabuliste), Louis Leroy (l'auteur du *Cousin Jacques*) et moi, nous lisions un travail moins difficile : *un impromptu fait à loisir!*

Pourtant, modestie mise à part, je dois avouer que j'obtins *trois fois le prix!* Ce prix était une rose que détachait la comtesse Pilté d'une pièce de pâtisserie, et qu'elle envoyait par sa petite-fille, mademoiselle Marguerite de Conflans, une charmante et spirituelle enfant, qui la donnait au vainqueur du tournoi, comme, au moyen âge, le chevalier vainqueur recevait une écharpe *de la reine du tournoi.*

Ainsi, un jour, j'obtins cette faveur, inespérée pour un poète amateur (*un homme du Palais!* plus apte à écrire une consultation juridique qu'à faire des vers), par ce madrigal :

> Sans posséder la science profonde,
> D'un grand esprit observateur,
> J'ai remarqué, dans ce bas monde,
> Que chacun est conservateur.
> Chez les uns, c'est la politique
> De conserver la République.
> La femme veut conserver sa beauté,
> Le médecin nous veut conserver la santé.
> Les riches, d'une ardeur commune,
> Veulent conserver leur fortune ;
> Le magistrat veut conserver les lois,
> Et le chanteur veut conserver sa voix.

Pour moi, tout haut je le proclame,
Tous ces souhaits me font pitié !
Et mon seul désir est, Madame,
De conserver votre amitié.

Certes, ces vers ne sont pas bons ; mais, quand je les fis, j'avais dix ans de moins. Aujourd'hui, je ne les ferais plus. — Hélas ! *quantum mutatus!...* Je ne traduirai pas, mesdames, et pour cause. Cela me force à raconter ceci :

Il y a seize ans passés, le 13 février 1866, je reçus d'un anonyme, par la poste, un numéro du *Journal illustré*, portant la date ci-dessus. Dans un article intitulé *un Hiver dans le Midi*, un touriste envoyait, à un ami, son journal de voyage avec cette note :

« 30 janvier. — Cannes. — Arrivé à onze heures par l'*express* du matin. Arpenté jusqu'à midi la plage où les malades prennent, à pied ou en chaise roulante, leur bain quotidien d'air pur, de brise marine et de soleil. Ici des Anglaises qui dessinent sur leur Album l'île Sainte-Marguerite se profilant, blanche, sur le fond bleu du ciel. Là, un jeune couple russe qui erre à l'aventure : lui, trente ans, tient un carnet ouvert à la main ; elle, seize ans, blonde, blanche, adorable, se suspend au bras de son compagnon, et, de sa main potelée, veut s'emparer du carnet ; il le lui cède, et, sans se préoccuper de moi, elle lit tout haut :

AMOUR

Exister pour un autre, et vivre de sa vie;
Être heureux d'un bonheur si grand que Dieu l'envie;
N'avoir d'autre soleil qu'un doux regard voilé;
Être comme une fleur sous le ciel étoilé
Que la fraîche rosée au matin fait éclore,
Où le zéphir léger boit les pleurs de l'aurore,
Et renaître à l'aspect ineffable et charmant
D'un être idolâtré, plein de rayonnement;
Se faire de l'idole en qui vibre notre âme
Un idéal céleste avec un nom de femme,
Comme un Dieu créateur l'adorer nuit et jour,
Sourire tour à tour, ou pleurer, c'est l'*Amour*.

» Après sa lecture, la liseuse a l'œil humide; moi, je fais un effort de mémoire : je me souviens d'un jeune poète nommé LAN, et je vais déjeuner.
 Signé : LE MARQUIS DE TAMARIN. »

Mon expéditeur anonyme du *Journal illustré* a-t-il voulu me faire une épigramme, ou un compliment ? Comme on doit toujours prendre les choses du bon côté, j'opte pour le compliment. L'épigramme consisterait à me dire qu'arrivé à l'âge de caducité, je ne suis pas capable de faire ce que j'ai fait à l'âge de vingt ans !

Ceci est une grande vérité, mes chères et belles lectrices. Plaignez-moi, *if you please* (si cela vous plaît).

Or, j'ai raconté comment le chevalier de Malte Aude, un improvisateur théâtral, ne put, du jour

au lendemain, se rappeler une pièce récitée par lui, la veille, sur un cahier de papier blanc.

Comment retrouver le fil de mes idées après un espace de cinquante-six ans? La mnémonique ne va pas jusque-là.

Tout ce que je retrouve dans ma mémoire, c'est qu'il y a dix ans, je me trouvais, avec feu ma femme, aux bains de mer de Dieppe. Nous logions dans le même hôtel qu'une dame Sapia et sa fille, une jeune personne fort jolie, nommée Hedwige. Un jour, par un caprice enfantin, elle pria ma pauvre femme de me demander de lui procurer, *en cachette*, un paquet de cigares! c'était *une fille d'Ève*, après tout.

Je conviens avec ma femme, ma chère Nathalie, d'apporter un paquet de cigares de chocolat, imitant le *maryland* à s'y méprendre ; même enveloppe de la Régie des tabacs, même couleur que les vrais cigares de maryland à vingt-cinq centimes.

En remettant ce petit paquet postiche à mademoiselle Hedwige Sapia, je lui crayonnai, sur l'enveloppe, ce quatrain :

> Quand vous fumerez, belle Hedwige,
> Ces cigares de Maryland,
> Rappelez-vous, mon cœur l'exige,
> Nathalie et son mari Lan [1].

1. Mademoiselle Sapia épousa le comte de Castellane, fils du maréchal de France et consul général.
Elle mourut des suites de la fatigue qu'elle éprouva à soigner des cholériques.

Des aristarques un peu sévères, diront : « Ce quatrain reposait sur un calembour, et le calembour est l'esprit des sots. »

Aussi j'ai toujours évité, même au théâtre, les calembours *moustachus*.

Ces jeux de mots n'ont de mérite que dans l'actualité et l'improvisation.

Louis XVI, ayant entendu vanter la facilité du marquis de Bièvre à faire des jeux de mots, lui dit un jour en pleine cour :

— Marquis, on vous dit très fort sur le calembour ; faites m'en donc un, je vous prie.

— Sur quel sujet, sire ?

— Sur moi.

— Sire, le roi n'est pas *un sujet*.

Un de mes amis d'enfance, M. W...l, huissier audiencier à Paris, encore aujourd'hui, excellait dans ces impromptus de circonstance.

Comme nous étions un jour au cercle, on cherchait un quatrième pour la bouillotte. En vain les trois joueurs sollicitaient un M. B.....n, homme très riche et fort avare, de se mettre à la table de jeu.

M. W...l prend M. B.....n, l'assied de force à la table ; puis, fouillant dans la poche du gilet du récalcitrant, prend dix francs et *le cave*. M. B.....n fit une moue affreuse ; M. W...l dit tout haut :

— Il a l'air d'un homme *qu'on cave et qu'on vexe !*

Au moment de me marier à Besançon, j'écrivis

à mon ami W...l pour lui annoncer la publication de mes bans.

Il me répondit *illico* (courrier par courrier) : « C'est à présent qu'on peut dire que Besançon est fortifié par *vos bans*. »

Je ne pousserai pas plus loin ces citations, je renvoie mes lecteurs au *Dictionnaire des calembours*, où puisa si souvent Clairville, mon ancien confrère.

Un jour, je lui présentai un album où il m'improvisa des vers sur la rime en *Lan*. Je les ai égarés. Mais, sur-le-champ, je lui fis les suivants :

 Merci, mon cher Clairville,
 De la façon civile
 Dont à ma prose vile
 Votre rime servile
 Joue un tour de Préville !
 Inconnu dans la ville,
 Mon nom va d'Abbeville,
 De Cabourg à Trouville,
 Romainville, Angerville,
 (Tous les pays en ville),
 Courir en vaudeville !
 Le tout grâce à Clairville !.

28 février 1860.

Qui de nous connaît ce que Théodore Barrière appelait : *le supplice de l'album.*

Scribe, fatigué, sans doute, de ces demandes indiscrètes, s'en tirait toujours de cette manière :

Sur un *parapluye* [1] :

> Ami constant, ami nouveau,
> Qui, contre l'ordinaire usage,
> Se cache pendant qu'il fait beau,
> Et se montre les jours d'orage !

Nestor Roqueplan, souvent *embêté*, disait-il, par les possesseurs d'un album, mettait en vile prose :

> L'ingratitude est l'indépendance du cœur !

Par contre, Méry était d'une complaisance extrême. Un matin, j'arrive chez lui pour lui présenter l'album de ma femme. Il allait déjeuner, et me pria de partager son *breakfest* (repas du matin).

Je me mis à table, et j'eus le plaisir de voir manger Méry, *la plus belle fourchette* des princes de la poésie, on le sait.

Entre la poire et le fromage *(inter pocula...)*, Méry prit mon album et improvisa ce quatrain, avec cette écriture qui rendait si heureux les compositeurs typographes :

> L'album est un trésor pour son propriétaire ;
> On le prend, on écrit, bien vite, en *express-train* ;
> Puis on le rend... Pourquoi s'abstenir et se taire
> Quand le service est un quatrain ?

Dans un dîner donné à la campagne chez M. Cohen (le père de Jules Cohen), chacun fut obligé

[1]. L'académicien ne manquait jamais de mettre l'orthographe du moyen âge.

de mettre quelque chose sur l'album. Je ne fis que des rimes en *en* ; ce qui n'était pas facile, sauf l'*abdomen* du père Cohen, qui était fort gros et mourut d'apoplexie.

Feu Villemessant fit ce quatrain :

> Le bruit court dans la capitale,
> Mais le fait paraît controuvé,
> Que Crémieux se serait lavé !
> Grand Dieu que l'eau doit être sale !

Nihil sub sole novi! (rien de nouveau sous le soleil), j'ai lu ce même quatrain sur l'album du château de Clisson, en Vendée, en août 1851.

A cette même date, madame Person, artiste dramatique (la sœur de Dumaine), se trouvait au château de Clisson et m'offrit l'album ! Il fallut bien m'exécuter ; c'était une cliente. J'avais plaidé deux procès pour elle, et deux fois j'avais gagné son procès ! Je ne pouvais lui refuser cette légère faveur, et l'album de Clisson, s'il existe encore, doit porter, à la date du 24 août 1851, ces mauvaises rimes :

> Quand sa main dans la coupe verse
> Un funeste et subtil poison,
> Sa voix mâle agit et s'exerce
> Sur le plus pur diapason.
> Mais, quand son beau bras que traverse
> Un sang bleu, comme en Aragon,
> Prend un poignard, qu'on lui dit : « Perce! »
> Le public répète : « Person! »

Malgré ses remerciements chaleureux, je suis sûr que l'artiste du Théâtre-Historique et de la Porte-Saint-Martin, qui créa tous les beaux rôles qu'Alexandre Dumas fit pour elle, a dû se dire, tout bas, en elle-même : « Je préfère la prose de mon agréé, qui m'a fait deux fois obtenir gain de cause contre mes directeurs Doligny et Charles Fournier, ensuite contre M. Cournol. »

Hélas! que n'avais-je un défenseur lorsque je fus menacé du supplice de l'album en Italie. C'était en 1864, à Milan. A mon arrivée chez M. Carlo Guzzi, hôtel de *Milano*, mon hôtel habituel, au lieu de me présenter le livre d'entrée des voyageurs, mon hôte vint, son album à la main, me demander d'y écrire une pensée, un impromptu, etc.

Il fallut subir cette loi *(Dura lex, sed lex)*. La loi est sévère, mais c'est la loi.

> Oui, j'aime l'hôtel de Milan,
> Dès que je sonne, avec élan,
> Et sur des ailes de milan
> Le garçon vient... et mon bilan,
> N'est pas trop cher! Une fois l'an,
> Quand je viens visiter Milan,
> Je loge à l'hôtel de Milan.
> Signé de mon nom : — JULES LAN.

Pour en finir avec les citations, que le lecteur peut trouver fastidieuses, je donnerai ma dernière improvisation. C'était le 10 juillet 1880, un mien ami, M. Léon Boutillier-Demontières, peintre de genre et pastelliste distingué, qui exposa au salon cinq

ou six fois, réunit, chez Brébant, douze personnes à dîner. Il y avait là trois de ses confrères : Giuseppe Castiglione, peintre napolitain ; Jame, portraitiste et peintre de genre; Schill, peintre de portraits de vieillards (fantaisie); plusieurs dames et leurs maris.

Au dessert, madame la comtesse Ch....s me pria d'improviser quelques vers; une charmante dame, madame Bloch (de Nanterre), que je voyais pour la première fois, joignit ses instances à celles de la comtesse ; il fallut obéir à ces dames, bon gré mal gré.

J'appelai Charles, le garçon qui alors servait dans les cabinets et les petits salons, et lui demandai du papier blanc. Avec mon crayon, j'écrivis les vers suivants, *après un dîner à tout casser*, et au milieu des conversations, des rires, et du bruit du champagne débouché :

Les prophéties de Jules LAN-*sberg, arrière-petit-neveu de Mathieu* LAN-*sberg, élève de Mathieu (de la Drôme).*

> Les illustres savants de notre observatoire
> Prédisent chaque jour la pluie ou le beau temps;
> Les Mathieu (de la Drôme), aussi, dans leur grimoire,
> Annoncent la tempête, ou la grêle, ou les vents,
> Malgré tous leurs calculs, malgré l'astronomie,
> Au lieu de sécheresse on a partout de l'eau;
> Et, quand on vous invite à prendre un parapluie,
> Vous pouvez, sans danger, mettre un habit nouveau.

Pour moi qui, dans cet art, ne suis qu'une mazette,
Aujourd'hui dix juillet (Sainte-Félicité),
Je prédis chez Brébant, au restaurant Vachette,
Que Maria longtemps gardera sa beauté.
Que notre ami Léon, heureux propriétaire[1],
Verra de ses loyers augmenter les hauts prix,
Qu'il fera le portrait de chaque locataire,
Portrait qu'on lui paiera, au moins, cinq cents louis !
Qu'avant un an, au plus, Joseph Castiglione
Portera le ruban : la Légion d'honneur !
Rompra du célibat l'état si monotone,
Et prendre femme riche et pleine de fraîcheur.
Que Jame installera, dans un hôtel splendide,
Un vrai harem, un temple ouvert à la beauté ;
Chaque soir, sa sultane, avec un air candide,
Préparera son lit et sa tasse de thé.
Madame et monsieur Schill, habitant à Nanterre
Leur villa, que l'on dit être un charmant chalet,
Feront, rien qu'à leurs frais, couronner la rosière,
Si toutefois on trouve un si rare sujet !
Enfin, s'il m'est permis qu'en ce jour je prédise
Ce que vaudront pour moi ces vers (style ancien),
Ils me feront aimer de la blonde Louise
Jusqu'à ce qu'on me nomme académicien !

A côté des improvisateurs, il y a les auteurs qui travaillent *à la vapeur, grande vitesse !* De ce nombre, il faut citer surtout Lambert-Thiboust, qui *bâclait* une pièce en moins de temps qu'il n'en faudrait à un autre pour écrire une scène.

Sous la direction d'Hippolyte Cogniard, aux Variétés, les recettes baissant d'une manière sensible

[1]. Notre amphitryon, Léon Boutillier-Demontières, était et est encore affligé de la possession de trois propriétés dans Paris. POVERINO ! Pauvre petit !

vers le carnaval, il commanda à Lambert-Thiboust une pièce pour les jours gras. Lambert-Thiboust se met à l'œuvre et écrit le premier acte des *Mousquetaires du carnaval*, confiant les deux derniers à des collaborateurs. Cela demanda quatre jours !

Le premier acte était bien coupé et fort amusant. Les deux autres, pâles et languissants, se ressentaient de la précipitation mise à fabriquer une comédie en trois actes.

L'ouvrage n'eut pas de succès. Il fit mentir ce passage d'un vaudeville ancien :

> Oui, c'est à la course
> Qu'on remporte tous les succès :
> Cette ressource
> Ne manque jamais.

Dans un vaudeville que je fis jouer, sous le voile du pseudonyme, la scène se passait dans une étude d'avoué. On chantait, en parlant du petit clerc, *le saute-ruisseau* :

AIR : *Du Fleuve de la vie.*

> Oui, de nos jours, les plus ingambes
> Ont le talent de parvenir.
> Que de gens trouvent dans leurs jambes
> La recette pour s'enrichir !
> Des hippomènes la manie
> A gagné plus d'un jouvenceau ;
> Et l'on passe comme un ruisseau
> Le fleuve de la vie.

Quelle différence avec les auteurs du commence-

ment du siècle! Quand j'étais clerc dans l'étude de maître Guédon, avoué, il m'envoyait assez souvent demander une loge à son ami M. Fulgence de Bury, l'un des auteurs (avec *feu Wafflard*) de tant de jolies comédies jouées à l'Odéon, notamment : *un Moment d'imprudence, les Deux Ménages, le Célibataire et l'Homme marié, l'Enfant trouvé* (avec Picard), etc., etc.

C'était aux contributions indirectes, où M. Fulgence était chef de bureau, que j'allais porter la lettre du patron. M. Fulgence, d'un esprit fort bienveillant, ne manquait jamais de me donner, pour moi, un fauteuil d'orchestre. Ayant déjà la velléité d'écrire pour le théâtre, je lui fis cette question :

— Combien mettez-vous de temps à écrire une comédie en trois actes?

M. Fulgence me répondit :

— Quand *l'idée* est trouvée, nous causons un mois du sujet; puis on met deux mois à faire *le scenario* (canevas de la pièce); un mois nous suffit pour faire les trois actes.

Ainsi, à cette époque, il fallait quatre mois pour mener à fin un ouvrage en trois actes.

Aujourd'hui, on écrit cinq actes et vingt tableaux en un mois au plus! C'est le siècle de la vapeur et des vélocifères!

A propos de *la Comète de Charles-Quint*, Lambert-Thiboust et Clairville mirent quatre jours pour faire un *à-propos*, aux Variétés, sous le même titre!

12.

L'idée était charmante, mais la pièce était manquée.

Des mémoires étant une confession, je dois avouer avoir commis ce péché. Mais au moins c'était le résultat d'une gageure.

J'ai été le conseil et l'agréé du petit théâtre des Délassements-Comiques, sur le boulevard du Temple, entre la Gaîté et les Funambules.

Dans l'origine, c'était le *café d'Apollon.* On y jouait des scènes à deux personnages et des pantomimes arlequinades. A chaque entr'acte, les spectateurs qui payaient leurs places en consommations, étaient obligés de *renouveler;* ce qui amenait des rixes avec le garçon et souvent l'intervention de la police, comme lors de l'ouverture des *cafés-concerts.*

Depuis, cela a changé; MM. Michel Delaporte et de Montheau, dans une revue aux Variétés, avaient fait ce couplet :

AIR : *Larifla, flafla.*

Dans le café-concert
Tout marche de concert.
Mêm' le café qu'on sert
Dans le café-concert.

Le café d'*Apollon,* entouré de glaces, au parterre, fut remplacé par *le Spectacle des Acrobates,* du temps de madame Saqui.

Enfin, après 1848, cette salle devint le *Théâtre Dorset*, où une pièce de Paulin Deslandes, *le Départ du Choléra-Morbus*, fit courir *le tout Paris des boulevards*. Les auteurs recevaient, à ce *bouiboui*, pour la pièce, trente francs *à forfait !* C'était un vrai *forfait !* Paulin Deslandes et son collaborateur demandèrent *trois francs* par soirée. M. Dorset refusa ; il ne voulut accorder aux deux auteurs que trente sous par représentation !

Ferdinand Laloue prit la direction et il créa *les Délassements-Comiques*. Il eut pour successeur M. Potin, qui n'y resta que peu de temps. C'est Lajariette, ancien acteur de la Porte Saint-Martin, qui prit cette direction. Mais Lajariette n'avait pas le capital nécessaire à cette exploitation. Il choisit quatre commanditaires : MM. Léonce Laurençot et Hippolyte Rimbaut, auteurs dramatiques; M. Rocheson, chef de bureau à la préfecture de la Seine, et M. Bricet. Je fus chargé de rédiger l'acte de société. Le projet d'acte achevé, je me rendis dans le cabinet de Lajariette pour en donner lecture. Aussitôt après, Marc, le régisseur général, introduisit deux jeunes filles fort jolies. L'aînée, dont j'ai déjà parlé plus haut, venait pour s'engager aux Délassements. Mademoiselle Clara Blum avait quinze ans. Sa sœur, Olympe Blum (quatorze ans), dansait dans un *café-spectacle* qui occupait une cave du bazar Bonne-Nouvelle, et dont M. Jean était le directeur. Il fit faillite, et des pensionnaires non

payés ajoutèrent au prénom Jean un nom pas tout à fait *propre* que Virginie Déjazet donna à un commis voyageur, qui l'insulta dans une table d'hôte et fut chassé de la table par les autres voyageurs.

Les conditions de l'engagement de Clara Blum arrêtées (six cents francs par an et un nouveau rôle pour ses débuts), Lajariette lui demanda pour quel motif elle quittait la Porte-Saint-Martin. Mademoiselle Clara Blum le lui expliqua, comme nous l'avons dit précédemment : elle préférait recevoir six cents francs, que d'en payer douze cents, et, de plus, elle entendait débuter dans une *création !*

Si mademoiselle Clara Blum était juive, on ne pouvait pas lui appliquer ces vers :

> Vous ne démentez pas une race funeste !...
> Et vous êtes le sang d'Atrée et de Thyeste.

Alors Lajariette interrogea sa nouvelle pensionnaire sur *le genre* qu'elle désirait jouer.

Elle répondit :

— Les *travestis*, les *Déjazet*.

— Au surplus, ajouta le directeur, voilà mes fournisseurs de pièces.

Il désigna de la main un canapé sur lequel j'étais assis, entre Léonce et M. Rimbaut.

Sur mon observation que, mademoiselle Blum étant mineure, il fallait le consentement de sa mère

pour que l'engagement fût valable, on donna mon adresse « à la jeune première, » afin qu'elle se rendît le lendemain dans mon cabinet, avec madame Blum, sa mère et sa tutrice légale, pour signer l'engagement.

Ces dames furent exactes au rendez-vous. L'engagement signé, la future débutante me dit :

— Maintenant, Monsieur, j'espère que vous *allez me faire quelque chose !*

Je répondis *en rougissant* (j'ai toujours été timide) :

— Que voulez-vous que je vous fasse : mon enfant ?

— Mais un rôle, reprit-elle.

Je lui fis comprendre son erreur, en disant que MM. Léonce et Rimbaut étaient plus aptes que moi à lui écrire son rôle de début.

Deux jours après, comme j'étais retourné aux *Délassements-Comiques* porter à la signature l'acte recopié sur *timbre* par mes clercs, je trouvai réunis Lajariette, ses quatre commanditaires et Édouard Brisebarre, dans le cabinet directorial.

Édouard Brisebarre travaillait pour ce petit théâtre, où firent leurs premières armes Lambert-Thiboust, MM. Raymond-Deslandes, Adolphe Choler et Delacour.

Cette scène modeste produisit aussi d'excellents acteurs : Brasseur, Christian, mesdemoiselles Alphonsine et Caroline Bader, etc.

Après les formalités, je racontai à ces messieurs le quiproquo dont j'avais été l'objet. On en rit beaucoup. Mais Édouard Brisebarre, d'un ton un peu suffisant, me dit:

— La question de Clara Blum a dû vous embarrasser : un vaudeville ne s'improvise pas comme une plaidoirie d'agréé.

— C'est vrai, répliquai-je; mais vous, au moins, vous avez un plan tout tracé à l'avance, tandis que nous, au tribunal de commerce qui juge, sans aucune procédure écrite, sur une simple assignation libellée par un huissier qui n'est jamais prolixe, il nous faut improviser la plaidoirie. Témoin, Adrien Schayé, quand il exposait une affaire pour le *demandeur*, il lisait l'exploit d'huissier, et, se croisant les bras, disait avec applomb : « C'est si clair, si net, que je demande ce que mon contradicteur peut répondre à cela. » (Voyez-vous le *boniment !*) Un *boniment*, c'est un discours que fait au préalable un saltimbanque.

L'agréé adverse répliquait. Alors Schayé, ayant appris sa cause, dupliquait avec un esprit, un bonheur d'expressions, une verve admirables. Le tribunal, le barreau consulaire riaient aux éclats.

Dans l'auditoire se trouvait un habitué qui se plaçait toujours derrière l'agréé plaidant. Le public, on n'a jamais su pourquoi, l'appelait *l'Icoglan !*

Lajariette, à son tour, dit à Brisebarre :

— M. Lan ayant écrit déjà plusieurs ouvrages sous

le voile de l'anonyme, pourrait bien faire une pièce pour mon *boui-boui*.

Brisebarre fit une réponse *saugrenue* à mon endroit.

— Eh bien, lui dis-je, monsieur Brisebarre, je vous fais une gageure : entendez-vous avec M. Lajariette, Léonce et Raimbaut pour me donner *une idée de pièce*; je vous parie un dîner pour nous six que j'établirai la pièce en vingt-quatre heures.

Brisebarre, dont le langage n'était pas toujours fleuri, répondit avec un mot familier à Mourier, directeur des Folies-Dramatiques : « Capon qui s'en dédit ! »

Je sortis un moment pour laisser les quatre auteurs délibérer (Lajariette avait aussi fait plusieurs pièces étant acteur.) On me rappela pour me fournir *l'idée* d'une pièce, un vaudeville, dont le principal rôle, joué par une femme, serait un travesti, un collégien. Puis on m'enferma, sous clef, dans le cabinet du directeur. J'avais demandé une heure pour écrire le *scénario*. Trois quarts d'heure étaient à peine marqués à la pendule, que j'agitai la sonnette. On ouvrit *ma retraite* ou *la loge* comme on dit au Conservatoire ou aux concours de l'Institut. Alors je fis la lecture d'une *scénario* de vaudeville sous le titre : *un Conseil de famille sur l'Emancipation*.

Il me restait vingt-trois heures pour remplir les

conditions du pari. Le lendemain soir, à l'heure militaire, je me rendis aux *Délass-comm*, comme disaient les *titis*, et, à la grande stupéfaction de ce comité de lecture improvisé, je lus et chantai un vaudeville en un acte, qui fut reçu par *acclamation*, à *l'unanimité !* Lajariette fit appeler Armand, sous-régisseur et copiste, et lui dit :

— Copiez-moi cela avec les rôles ; nous lirons mercredi aux acteurs.

Sur ces mots « nous lirons », je fis à Lajariette et à Armand une prière, celle de lire eux-mêmes la pièce et de la répéter, sans dire mon nom. Comme officier ministériel, et par respect pour mes confrères, gens sérieux, je ne voulais pas hasarder mon nom dans une telle plaisanterie. Mais, au théâtre, les *mystères d'Isis* ou de la franc-maçonnerie ne seraient que *le secret de la comédie.*

Mademoiselle Alexandrine Couteau, une des pensionnaires des Délassements-Comiques, jalouse de voir une débutante, une *coryphée* de la Porte-Saint-Martin, jouer un principal rôle en collégien, alla dénoncer le fait à Commerson, rédacteur en chef du *Tintamarre*, et de plus, auteur dramatique. Commerson avait, depuis deux ans, une pièce reçue au même théâtre. Commerson, ne goûtant que fort médiocrement un passe-droit, un tour de faveur (il avait bien raison, j'en conviens), inséra dans son journal l'entrefilet suivant, d'ailleurs fort anodin :

« On répète en ce moment, aux Délassements-Comiques, une pièce de maître Lan, *agréé* au tribunal de commerce ; l'auteur a *agréé* mademoiselle Clara Blum pour jouer le principal rôle de son vaudeville. Nous espérons que l'ouvrage et son auteur seront *agréés* du public. »

Certes, de la part de Commerson, ce critique à emporte-pièce, ce n'était pas méchant au superlatif.

Or je n'avais pas le temps, alors, de lire tous les journaux, pas même *le Tintamarre*, qui me « désopilait la rate » par ses articles si drolatiques. Je n'eus pas connaissance de cet entrefilet. Voici comment je le lus :

Ma femme, à cette époque, était à Bade avec son père et sa mère. Un matin, le docteur Mourgues de Carrère, allié à ma famille, lui apporta le numéro du *Tintamarre*, contenant l'entrefilet dont est question, en lui disant :

— Je vois avec plaisir que votre mari, pour se consoler de votre absence, prend *quelques distractions*.

— *Si on peut dire !*... comme s'exprimait Bouffé dans *le Gamin de Paris*.

Ma femme eut le bon goût de prendre une paire de ciseaux, de découper l'article et de m'envoyer l'entrefilet « sans commentaire ».

Pour le coup, je fis une visite à Commerson, et lui dis :

— Monsieur Commerson, vous avez, sans le vou-

loir, commis un acte de grande ingratitude. Vous êtes venu souvent réclamer, *gratuitement*, le secours de mon ministère, et j'ai fait pour vous ce que j'ai fait journellement pour les auteurs, les artistes et les journalistes *désargentés*. Jamais je n'ai refusé ma porte à un infortuné, imitant en cela les médecins qui soignent, *gratis pro Deo*, les malades pauvres, se faisant payer par les clients riches.

— C'est parfaitement vrai, reprit Commerson. J'ai cédé à un mouvement de mauvaise humeur, non contre vous, mais contre Lajariette, qui me garde depuis deux ans une pièce dans ses cartons. Au surplus, ajouta Commerson prenant une feuille de papier, je vous dois une rétractation. Veuillez me la dicter vous-même.

Commerson écrivit, sous ma dictée, la lettre suivante, insérée dans *le Tintamarre* :

« Monsieur le rédacteur, etc.

» Bien que la recherche de la paternité soit interdite dans le Code, on peut toujours reconnaître *un enfant naturel*. Je revendique ma paternité d'un vaudeville que vous attribuez, par erreur, à un agréé du tribunal de commerce, et

que j'ai fait, *ce que tous les papas ne peuvent pas dire, sans collaborateur.*

» Recevez, etc.

» JULIEN D'AVENEL. »

La pièce fut jouée en avril 1837, et grâce à la gentillesse de la jeune débutante et à l'indulgence du public, fut accueillie et jouée cinquante fois de suite ; elle servit de début à une demoiselle Ferraris.

La presse, généralement, fit un compte rendu indulgent, trop indulgent pour l'auteur pseudonyme. Un jeune écrivain, M. Ernest Polack, et Edouard Monnier, poussèrent la bienveillance jusqu'à dire : « L'auteur a eu le grand tort de ne pas se nommer. »

Une seule feuille, la plus infime, dans son feuilleton théâtral, avait dit : « Cette pièce, écrite en style de notaire, ressemble à un testament ! » — J'ignore ce qu'est devenu l'auteur de cette critique acerbe, M. Chaillou, un tout jeune feuilletoniste, qui se vengeait d'un *crime* qui n'était pas le mien. Comme il avait apporté à mon étude, en mon absence, une assignation en payement d'une *broche*, (un petit effet à ordre), mon maître clerc eut l'outrecuidance de lui réclamer *cinq francs vingt centimes* (deux francs vingt centimes pour l'enregistrement du pouvoir, et trois francs pour la

vacation de l'agréé !) Si M. Chaillou, comme je l'espère, vit encore, qu'il sache que *depuis quarante-cinq ans*; Dieu et moi nous lui avons pardonné sa critique passionnée, écrite *ab irato*.

Comme on le voit, cette aventure de ma jeunesse m'a causé du désagrément; mais j'en ai tiré un grand avantage : mon nom révélé par M. Chaillou, je n'eus pas à hésiter quand deux amis, Ferdinand Lauglé et Charles Dupeuty père, s'offrirent pour me servir de parrains à la Commission de la Société des auteurs et compositeurs dramatiques.

J'ai fait partie de cette honorable et utile Société depuis 1837, jusqu'à son expiration fixée au 6 mars 1879. Après le nouvel acte de Société civile passé devant maitre Thomas, notaire, le 21 février 1879, j'ai reçu une circulaire et un modèle de pouvoir, pour adhérer aux nouveaux statuts ou demander ma part de liquidation de la Société expirée.

Je m'étais rendu au siège social pour en parler à M. Roger, mon agent général. Il était sorti; mais j'avais rencontré sur l'escalier, en descendant, feu Peragallo, et je lui contai mon fait. Peragallo, mort dans des circonstances si fatales (Laïus est mort, laissons en paix sa cendre !), me fit remarquer que j'aurais plus d'intérêt, ne travaillant plus pour aucun théâtre, à toucher ma part dans la liquidation, qu'il estimait *à quatre ou cinq cents francs*.

En effet, j'ai reçu en trois fois, la *somme de*

huit cent trente-sept francs soixante-trois centimes.
C'était, certes, comme disait mon estimable et honoré agent général, M. Roger « un fort beau denier ». Mais, quinze jours après le *troisième et dernier* payement *pour solde de tout compte*, j'ai lu dans les journaux qu'une assemblée générale avait décidé qu'on servirait une pension de six cents francs par an aux plus vieux auteurs; puis on publia la liste, qui commençait à Henri Dupin, notre aimable doyen d'âge et finissait à Adolphe d'Ennery, mon camarade de classe et premier collaborateur, né deux ans avant moi. J'ai revu M. Roger, homme fort complaisant et d'une urbanité complète. Il me lut le nouveau pacte social, d'après lequel l'auteur sorti de la Société n'y pouvait rentrer qu'en versant le *double* de la somme par lui encaissée dans la liquidation. Doubler les huit cent trente-sept francs soixante-trois centimes que j'avais touchés, cela faisait bel et bien, suivant Barême l'énorme capital de mille six cent soixante-quinze francs vingt-six centimes pour rentrer *dans le giron de l'Église*. En admettant que j'eusse remboursé cette somme de seize cent soixante-quinze francs vingt-six centimes, m'eût-on accordé la pension viagère annuelle de six cents francs ; *that is the question!* encore faut-il, dit-on, donner caution.

Même dans cette hypothèse, j'avais atteint soixante-seize ans ! circonstance accablante ! quelle

est là compagnie d'assurance sur la vie qui m'eût acheté une rente viagère de six cents francs, qui pouvait s'éteindre en mars ou avril 1882!

J'ai reçu, c'est vrai, la somme de huit cent trente-sept francs soixante-trois centimes sur laquelle on m'a retenu un franc soixante-trois centimes. J'ai touché net *huit cent trente-six francs*. Eh bien, depuis trois ans, j'eusse encaissé six semestres, soit dix-huit cents francs pour seize cent soixante-quinze francs vingt-six centimes que j'eusse restitués. Bénéfice net : *Cent vingt-quatre francs soixante-quatorze centimes*. Il est vrai que je peux survivre à ce malheur! Mais je ne suis pas fait du bois de mon vieil ami Henri Dupin, à qui on peut dire, comme dans *l'Avare* de Molière (la scène de Frosine et Harpagon) :

« Vous arriverez aux six vingt ans! On sera forcé de vous assommer! »

En parlant d'*assommer*, je demande un million de pardons à mes lecteurs, et surtout à mes lectrices, de les avoir *assommés* par mes chiffres ci-dessus. Cela, mesdames, ne m'arrivera plus. Je ne compte plus que les *mille et une éditions* que mon éditeur, M. Calmann Lévy, va vendre probablement, de mon livre *mirobolant!* Chacun prêche pour son saint, témoin M. Émile Zola *e tutti quanti*, et encore bien d'autres.

Je suis encore membre de la *Société des auteurs, compositeurs et éditeurs de musique*, qui est plus jeune que celle dont je ne fais plus partie.

Cette société fut fondée par Édouard Bourget, chansonnier, auteur des *Nuits de la Seine* et des *Chevaliers du Brouillard*. Elle a marché comme son aînée. J'y fus admis dès sa fondation. C'est le syndicat de cette société qui touchait mes droits sur mes chansonnettes exécutées au *Café des Ambassadeurs* et ailleurs.

Aussi, je regrette de l'avouer à ma honte, l'incident d'*un Conseil de famille* ne m'a pas guéri! comme on va le voir. A l'âge de vingt ans, j'allai porter à Scribe un vaudeville : *le Stagiaire ou l'Avocat sans cause*. Scribe était un homme excellent pour les jeunes auteurs à leurs débuts.

— Que faites-vous, mon ami? me demanda-t-il.

— Clerc d'avoué, répondis-je.

Scribe prit dans sa bibliothèque un volume, et me chanta un couplet de *l'Artiste*, fait avec et pour Perlet, dont la *chute* est dans ces termes :

> Et du fond d'une étude obscure
> Plus d'un héros s'est élancé!...

Scribe ajouta :

— Je refuse de collaborer avec vous par un scru-

pule que vous sentirez, ce serait vous voler ma part d'auteur. Supprimez la moitié des couplets (j'en avais fait quarante qu'il réduisit à vingt); supprimez tel personnage de la pièce, c'est un rôle parasite, faites recopier et revenez me voir.

Je ne pus que m'incliner devant cet illustre maître. Je fis recopier le manuscrit, qu'il relut devant moi. Après cette lecture, il me donna une lettre pour Delestre-Poirson, à qui je remis ma pièce. Le directeur en prit ou en fit prendre lecture, et je reçus *une lettre de réception ! ! !*

Le maréchal de Turenne disait qu'il avait été « plus heureux le jour de sa première communion que le jour où il remporta sa première victoire ».

Or je fus plus heureux le jour de la *réception de mon premier vaudeville* que lors de *ma réception* comme bachelier ès-lettres, comme licencié en droit, comme avoué à la Cour d'appel de Paris, puis avocat-agréé du tribunal de commerce, et bien d'autres *réceptions...*

Cependant, ma joie ne fut pas de longue durée; ma pièce reçue resta dans les cartons! Cinq ans après, étant nommé avoué, je retirai le manuscrit, et je jurai de ne plus travailler sur un autre théâtre que le *prétoire* du palais de Justice !

Ma pièce avait été reçue en 1837. Dix ans plus tard, M. Hippolyte Raimbaud me demanda si je n'avais pas *un ours* pour les Délassements-Comi-

ques? Je lui portai *le Stagiaire ou l'Avocat sans cause.*

M. Raimbaud fut plus arrangeant que M. Delestre-Poirson. Il monta ma pièce immédiatement ; elle fut jouée aux Délassements-Comiques, le 5 août 1849, sous le pseudonyme de Jules Lemois.

Cette fois, je la fis imprimer.

J'avais une cliente, sociétaire du Théâtre-Français, mademoiselle Nathalie, à laquelle je fis restituer un dépôt de douze mille francs par elle fait chez un agent de change, M. T...t, qui, le jour de ce dépôt, fit *un trou à la lune!* J'obtins du tribunal de commerce, contre le syndic de la faillite, un jugement qui classait mademoiselle Nathalie (aujourd'hui madame Gustave Boulanger, le peintre si distingué), au nombre des créanciers privilégiés.

Ma cliente étant en congé, je lui écrivis pour lui annoncer cette bonne nouvelle. Elle chargea son camarade M. Got de venir chez moi toucher douze mille quatre cents francs, pour le principal et les intérêts. Cela me procura l'honneur et le plaisir de connaître M. Got, *à la ville*, après l'avoir applaudi tant de fois au théâtre.

La pièce imprimée, j'en fis l'envoi à mademoiselle Nathalie, et, sur la couverture de la brochure, j'écrivis cette dédicace :

Quand je fis recevoir cette pièce au Gymnase,
J'avais vingt ans, au plus, c'est l'âge où l'on se rase
Pour la première fois... Hélas! depuis ce temps,
Ma barbe et mes cheveux sont devenus gris blancs.
 Mais vous, madame Nathalie,
 Qui de la vie entrez dans le printemps,
 Restez toujours jeune et jolie;
Ne subissez jamais le sort que le vieux temps
A déjà fait sentir à ma muse vieillie.

25 août 1849.

VIII

LES PROCÈS DES THÉATRES

Tout ce qui touche les questions du théâtre intéresse le public. Il ne faut pas s'étonner que les contestations judiciaires qui éclatent entre directeurs, auteurs, acteurs ou employés attirent la foule aux audiences consacrées à ce genre de débats. Récemment encore, un procès, fort simple en lui-même, intenté par les sociétaires de la Comédie-Française à mademoiselle Sarah Bernhardt, leur camarade transfuge, attira la foule à la première chambre du tribunal, comme s'il s'était agi d'une cause célèbre.

Je le confesse : m'étant, pendant ma vie, beaucoup occupé des affaires de théâtre, je ne manque jamais, depuis ma retraite du tribunal consulaire,

d'assister à une audience, en pareil cas, à moins d'en être absolument empêché. J'ai raconté que, mademoiselle Mars ayant eu ses diamants volés et ayant porté plainte contre les voleurs, j'avais suivi, pas à pas, l'instance criminelle, et assisté aux débats devant la cour d'assises; débats qui intéressèrent vivement le public en faveur de la grande comédienne victime d'un vol considérable; mais la curiosité fut surtout excitée par l'espoir de voir *mademoiselle Mars à la ville*, et de l'entendre, de sa douce voix, parler ailleurs que sur la scène. Les portes de la cour d'assises furent assiégées; pendant les deux jours que durèrent les débats, *on faisait queue* comme sous les vestibules du Théâtre-Français, pour entendre cette grande actrice.

Mademoiselle Mars eut, plus tard, un procès avec la société de la Comédie-Française, dont elle demandait la dissolution. Les sociétaires déclinaient la compétence du tribunal civil, en s'appuyant sur une clause du pacte social qui soumettait toutes les difficultés entre sociétaires à l'arbitrage du conseil judiciaire de la compagnie. Mademoiselle Mars ne voulait pas de cette juridiction, et, après des plaidoiries remarquables de part et d'autre, les juges du tribunal de première instance rejetèrent le déclinatoire proposé, et retinrent la connaissance du procès. La cause fut remise pour être plaidée au fond, en langage du Palais.

Des polémiques de journaux, des dessins, des

caricatures, des chansons même, ajoutèrent à l'éclat de ce procès, dont tout Paris s'occupa.

Voici un couplet dans lequel il est fait allusion aux termes de la chicane :

> Hé quoi ! ce style barbare,
> Sur notre scène où Talma
> Prêta son talent si rare
> Aux beaux vers qu'il déclama !
> Mars au si doux organe,
> Dis-nous d'où donc émane
> Le langage grossier
> D'un acte d'huissier ?...

Cette instance attira autant de monde dans le sanctuaire de la justice que s'il s'était agi de la représentation de retraite de mademoiselle Mars.

Talma prit fait et cause pour son illustre amie. Il parla également de se retirer de la Comédie-Française.

Grand fut l'émoi du public, qui encensait, chaque soir, ces deux artistes qu'on n'a jamais remplacés.

On ne parlait plus que de cette querelle dans les salons, dans les réunions, dans les restaurants, dans les cafés.

Les théâtres retentirent du bruit de la retraite prématurée de Talma. Je l'ai déjà dit, des couplets furent chantés sur les scènes de vaudeville à ce sujet.

Battus dans cette première escarmouche, les so-

ciétaires voulurent, après tout, conserver ces deux colonnes de la maison de Molière et on ouvrit des préliminaires de paix. La guerre cessa par une transaction qui fut tout à l'avantage de la belle insurgée. Les recettes s'en ressentirent et le caissier se frottait les mains. C'était une *furia*.

Malgré cela, ces petites guerres intestines se renouvelèrent souvent. Les jurisconsultes disent: *Rara concordia fratrum.*

Lors des débuts de madame Carvalho à l'Opéra-Comique, pour une cause que je ne puis révéler (je suis discret par caractère et par mon ancienne profession), on voulut la faire chanter *quatre jours consécutifs, chaque semaine!* Madame Carvalho vint me trouver, et j'engageai un procès devant le tribunal de commerce ; mais, comme j'avais l'honneur de connaître M. Émile Perrin, le directeur de l'Opéra-Comique, je n'hésitai pas à l'aller voir au théâtre. Je fus reçu par lui avec cette urbanité qui le caractérise. J'obtins de lui de ne plus fatiguer la voix si belle de son *rossignol*. La cause fut rayée du rôle, au grand désappointement des curieux alléchés par les journaux, qui annoncèrent au public ce procès entre *la diva* et son *impresario.*

Lorsque Victor Hugo vint plaider lui-même au tribunal de commerce une question de propriété littéraire, chacun voulut l'entendre ; on s'étouffait dans le prétoire consulaire. Le poète, l'orateur, ne

trompa pas l'attente de son auditoire. Il fut éloquent, persuasif et logique. Il gagna son procès, sans le secours d'aucun avocat !

Il n'en fut pas de même de Balzac, qui écrivait admirablement et *ne savait pas parler*.

Dans le procès que lui fit l'éditeur Dumont au sujet d'un *roman nouveau*, acheté par lui, mais qui avait déjà paru sous un autre titre : *La Torpille*[1], Balzac voulut, comme Victor Hugo, plaider sa cause. Balzac fut inférieur même au modeste agréé qui plaidait pour le libraire, c'était moi ; comme il jetait des cris de paon qui ébranlaient les voûtes de la Bourse, le président de section, M. Francis Lefèvre, l'engagea à se calmer, en me prenant pour exemple et du calme et du respect que l'on doit à la justice.

Balzac répondit :

— Je vous demande pardon, monsieur le président, mais j'ai passé toute la nuit à écrire, et, comme Voltaire, j'ai bu beaucoup de café noir, ce qui m'a surexcité.

Balzac eut le déboire de s'entendre condamner à quatre mille francs de dommages-intérêts, envers l'éditeur Dumont et aux dépens.

Les questions de propriété littéraire ou musicale s'agitent souvent devant la juridiction commerciale ; les directeurs, en tant qu'entrepreneurs de spec-

1. *Esther ou les Amours d'un vieux banquier.*

tacles, étant des négociants patentés, sont aussi ses justiciables.

En 1845, M. Vatel, directeur du Théâtre-Italien, s'était emparé de l'œuvre de Félicien David et Collin : *le Désert, ode-symphonie, avec chœurs et orchestre*. Cet impresario, ancien agréé, faisait, avec ce chef-d'œuvre, treize à quatorze mille francs de recettes chaque fois qu'on l'exécutait, et ne voulait rien payer au compositeur ni à l'auteur des paroles ! Rien ! c'était trop peu.

Les éditeurs du *Désert*, MM. Escudier frères, se joignirent au musicien et au parolier, et me chargèrent du procès. Je le gagnai ; mon ancien confrère fut obligé de comparaître à la barre où il avait plaidé tant de fois avec succès. Il confia sa défense à un illustre avocat, maître Philippe Dupin jeune, et, cependant, malgré l'éloquence de ce prince du barreau, on interdit au directeur d'exécuter *le Désert*, à moins de payer, par chaque audition, mille francs à Félicien David, à charge par celui-ci de conduire l'orchestre, et dix pour cent sur la recette à Collin, auteur du poème. Ce procès accrut encore le succès du *Désert* ; les recettes prirent des proportions colossales, et le roi Louis-Philippe, lui-même, appela aux Tuileries le compositeur, les chanteurs, l'orchestre et les chœurs, pour exécuter cette ode-symphonie. Félicien David fut complimenté par le roi, la reine, la famille d'Orléans, et décoré de la Légion d'honneur.

Il y a aussi, parmi ces contestations théâtrales, ce qu'on appelle des *causes grasses !*

J'en eus une à plaider le mardi-gras, avec Adrien Schayé, mon joyeux confrère que remplace son fils, l'un des agréés les plus distingués du tribunal.

M. Tournemine, directeur du théâtre du Luxembourg, avait engagé un jeune acteur nommé Vallée, très joli garçon, pour remplir l'emploi des amoureux. Ce jeune premier eut le malheur d'être atteint par une épidémie régnante : la variole. Après une longue maladie, il revint à son théâtre *avec une figure gravée*. Le directeur, voulant l'éconduire, prétendit qu'il avait engagé un beau garçon et non un acteur défiguré, et il soutint que l'engagement devait être résilié.

C'est sur cette grave question de droit que le tribunal était appelé à se prononcer.

Adrien Schayé, l'agréé du directeur, dépensa sa verve spirituelle pour démontrer « qu'un acteur chargé des rôles d'amoureux ne pouvait pas avoir *un physique ingrat;* que toute illusion serait détruite en voyant le *beau Narcisse*, non plus tomber amoureux de lui-même, en se regardant dans un miroir, mais effrayé de sa laideur ! Il n'y avait pour M. Vallée qu'un seul rôle à lui confier, celui du

1. Sous le Parlement, à Paris, les avocats choisissaient, pour les plaider le mardi-gras, les causes les plus drolatiques et prêtant à rire. De là le nom de *causes grasses*.

héros d'une pièce de l'époque : *Roquelaure ou l'Homme le plus laid de France!*

Je répliquai pour l'acteur « que l'effet de la lumière de la rampe effaçait les imperfections de ceux chez qui la vaccine n'avait pas réussi. La preuve, disais-je, c'est qu'une des plus charmantes comédiennes du Théâtre-Français, mademoiselle Rose Dupuis, était *très marquée, à la ville*, et que, le soir, sur le théâtre, elle paraissait pleine de charme et de fraîcheur. C'est un effet d'optique ; les décors, peints grossièrement, semblent des tableaux faits pour l'exposition annuelle du Salon. D'ailleurs, un acteur a-t-il besoin d'être beau pour jouer la comédie ? Au Théâtre-Français, l'acteur qui jouait Mithridate était fort laid, et quand on lui disait :

» *Eh quoi! seigneur, vous changez de visage?...*
un plaisant du parterre s'écria un soir :

— « Laissez-le faire, cela ne peut pas lui nuire! »

» Arnal, du Vaudeville, avait une figure qui ressemblait à une écumoire. Aussi, dans *l'Homme blasé*, une dame patronesse venant quêter en faveur d'individus atteints par la grêle, Arnal lui disait avec conviction:

— « Madame, les infortunés en général et les *grêlés* en particulier ont des droits à ma protection. Voilà cinq cents francs! »

» M. Tournemine, pour huit cents francs par an, aura de la peine à trouver un *Adonis*

pour jouer les amoureux au théâtre de *Bobino*. »

C'est au milieu d'une hilarité que partagea même l'austère tribunal écoutant cette *cause grasse*, que M. Tournemine perdit son procès ; l'engagement du pauvre acteur Vallée fut maintenu.

Au moment où la salle du Vaudeville, rue de Chartres, fut incendiée, Arnal, qui faisait partie de la troupe instantanément mise sur le pavé, abandonna ses camarades et courut s'engager aux Variétés. Tout le monde le blâma ; on citait à cette occasion l'exemple de la troupe de Molière. Sous le règne de Louis XIV, les comédiens de l'hôtel de Bourgogne obtinrent d'un ministre, jaloux de cette gloire naissante de l'acteur-directeur de la salle du Petit-Bourbon, un édit qui établissait *un monopole* en leur faveur, et ils appelèrent tous les acteurs de la troupe Molière à venir se joindre à eux. Aucun des disciples de ce grand homme ne voulut déserter ; et cette troupe, fidèle à son chef, forma le noyau de la Comédie-Française.

Toutefois, M. Étienne Arago, alors directeur du Vaudeville, réclama Arnal, et un jugement du tribunal de commerce obligea ce dernier à rester au Vaudeville, qui alla s'installer provisoirement au palais Bonne-Nouvelle, dans une petite salle de café-spectacle, et, de là, place de la Bourse, à l'ancien théâtre de l'Opéra-Comique et des Nouveautés. Arnal avait fait plaider par maître Boinvilliers, son avocat, « que ce n'était pas lui *qui quittait* le

Vaudeville, que c'était le Vaudeville qui *l'avait quitté!* »

M. Étienne Arago disait à cette occasion de son confrère Dumanoir, directeur des Variétés :

— « Ce Dumanoir, c'est peu généreux de sa part; *il glane chez les grêlés!* »

Arnal eut bien d'autres procès à cause de son esprit tracassier envers les directeurs, les auteurs et même les acteurs.

Un original, nommé Bache, jouait les petits bouts de rôle au Vaudeville, sous la direction d'Hippolyte Cogniard. Arnal signifia à celui-ci de congédier son UTILITÉ.

— Je suis ennuyé, prétextait-il, de me voir en scène avec ce grand *pâlôt*. Il ressemble à Deburau des Funambules.

Le soir où ce propos fut tenu par Arnal, Bache le rencontra sur le théâtre et lui reprocha son peu de générosité envers un pauvre diable qui cherchait à gagner sa vie.

Arnal, peu endurant, armé d'un parapluie, fit le geste d'en frapper Bache. Mais celui-ci para le coup avec son poing, qui s'égara sur le visage d'Arnal, et occasionna ce qu'on appelle vulgairement *un poche-œil!* La blessure fut assez grave pour qu'Arnal ne pût pas jouer, et on changea le spectacle ce soir-là.

Le directeur saisit l'occasion aux cheveux pour renvoyer Bache. Il demanda au tribunal la résilia-

tion de l'engagement pour voies de fait sur le théâtre. Il échoua et fut obligé de garder Bache, en s'imposant de ne jamais le faire paraître dans une pièce où jouait Arnal. (Voir ma plaidoirie dans la *Gazette des Tribunaux* [1].)

Bardou, un assez bon comique du Vaudeville, qui faisait le compère d'Arnal dans *Passé minuit*, stipula dans son engagement *qu'il ne jouerait plus avec Arnal, condition* SINE QUA NON.

Le dernier procès qu'eut ce misanthrope fut celui que lui intenta M. Thibaudeau, directeur des Variétés. On répétait une pièce dans laquelle Arnal remplissait le rôle principal, lorsqu'un caprice lui prit. Il partit sans tambour ni trompette pour Strasbourg, où il s'engagea avec M. Halanzier, directeur du grand-théâtre de cette ville. Assigné au tribunal pour cette infraction à l'engagement, Arnal fut condamné à reprendre son service aux Variétés *immédiatement, à peine de cinq cents francs par chaque jour de retard!*

Arnal revint furieux à Paris. Il interjeta appel et la Cour confirma la sentence, en ajoutant à son arrêt des motifs encore plus forts.

Alors Arnal provoqua en duel son Directeur. Ne pouvant obtenir cette réparation par les armes, il m'envoya deux témoins, MM. Ludovic et Ballard,

[1]. Bache, le croirait-on, était le gendre de M. Brunet, vice-président du tribunal civil de Versailles.

les deux régisseurs du Vaudeville. Échouant de nouveau dans ce singulier pourvoi contre un jugement *passé en force de chose jugée* (RES JUDICATA PRO VERITATE HABETUR[1]), Arnal fit paraître dans *le Corsaire* (journal des théâtres), une diatribe où il attaquait l'agréé qui avait plaidé contre lui, l'huissier qui lui avait signifié l'assignation, jusqu'au portier du théâtre qui lui avait remis ce papier timbré! Il aurait attaqué le souffleur et le garçon d'accessoires. Il avoua avoir *pris en horreur le genre humain*, comme Alceste, du jour où il fut forcé de payer l'amende qui absorba six mois de ses appointements. Le caissier qui lui fit cette retenue craignait d'*être assassiné!* On dit qu'on a vingt-quatre heures pour maudire ses juges; Arnal les a maudits pendant toute sa vie. Il y eut, quelque temps après cet incident judiciaire, un procès plus gai dans ses détails.

Le directeur du Vaudeville, un nommé Louis Lefèvre, que les artistes, j'ignore pourquoi, avaient affublé du *sobriquet de* LEFÈVRE-GALÈRE, étant tombé en état de déconfiture, ne payait plus personne.

Il fut assigné par la troupe entière, composée de quarante-deux acteurs, en déclaration de faillite. *Lefèvre-Galère*, à l'instar de Victor Hugo, se présenta lui-même à la barre du tribunal. Il prétendit

1. La chose jugée est réputée la vérité.

que, s'il avait suspendu ses payements, c'est parce qu'il montait une grande féerie de Ferdinand Langlé et Dupeuty, *le Nain jaune*; que cette pièce exigeait de grandes dépenses de décors, de trucs, de mise en scène. Mais que cet ouvrage, lu seulement aux acteurs, était appelé à un immense succès qui devait remettre le Vaudeville à flot. Après cette plaidoirie, assaisonnée de quelques traits d'esprit (Lefèvre était auteur dramatique), tels que : « Le Vaudeville est le Capitole, dont le tribunal de commerce est la roche Tarpéienne », Lefèvre montra au tribunal un portefeuille bourré de billets de banque. Le tribunal de commerce mit l'affaire en délibéré pour rendre son jugement à quinzaine, en engageant le directeur à profiter de ce délai pour désintéresser ses créanciers, qui se plaignaient d'avoir faim tandis que leur directeur était gros et gras.

Aussitôt après l'audience, M. Ballard, acteur et régisseur du Vaudeville, vint chez moi, l'agréé des acteurs, et il m'apprit que M. Lefèvre connaissait, comme Bilboquet, *toutes les banques, excepté la Banque de France !* Les valeurs exhibées par Lefèvre étaient simplement des billets de banque comme Armand Duval, dans *la Dame aux Camélias*, en jette à la figure de Marguerite Gautier, et qu'on nomme au théâtre des *billets d'accessoires*. M. Ballard me remit, comme pièce de conviction, un billet de banque ainsi fabriqué :

Ces billets de banque postiches étaient un véritable trompe-l'œil : même papier, mêmes vignettes : les mots *cinq cents francs* suffisaient pour tromper même un caissier qui ne les eût pas examinés à la loupe.

Le billet remis par M. Ballard fut examiné en la chambre du Conseil, et M. Lefèvre, n'ayant pas réitéré *ses offres réelles*, faute d'un huissier qui voulût se prêter *à cette balançoire de théâtre*, fut bel et bien déclaré en état de faillite ouverte.

La chronique scandaleuse, mise en éveil par cette supercherie d'un directeur aux abois, fit pleu-

voir sur Lefèvre-Galère des révélations qui prouvaient qu'il n'en était pas à son coup d'essai. Quand il n'avait pas le sou pour déjeuner ou pour dîner, il choisissait un restaurant de premier ordre ! Il allait, de préférence, dans celui où, un peu connu au comptoir, il avait un compte ouvert *(à l'œil)*. Il donnait des billets de faveur à la caissière, qui ne le tourmentait pas trop pour solder sa note.

Cependant il demandait l'addition au garçon, et, au moment de payer, s'apercevant « qu'il avait oublié son porte-monnaie ! »

— Heureusement, disait-il, j'ai là mon portefeuille.

Puis tirant un billet de banque de *mille francs* (billet d'accessoires), il demandait qu'on lui rendît de la monnaie.

— Qu'à cela ne tienne, disait la demoiselle de comptoir, vous payerez demain.

Ce lendemain n'arrivait jamais, comme on le pense; c'est au point que tous les restaurateurs qui avoisinaient le Vaudeville s'envoyèrent confraternellement une petite note avec ces paroles de l'Alcoran : « Ne remets jamais au lendemain ce que tu peux faire la veille. Faites payer Lefèvre. »

A cette même époque eut lieu, dans un café parisien, un incident d'un autre genre. Un vieillard fort respectable venait, chaque matin, consommer une tasse de chocolat. Cela durait depuis deux ans. Un jour, ce vieillard dit en sortant, à la demoiselle de comptoir :

— Mademoiselle, j'ai oublié ma bourse, je payerai demain.

— A votre aise, monsieur, dit la caissière.

Le lendemain, le bonhomme revint prendre son chocolat, et, en se levant, dit avec un certain embarras :

— Mademoiselle, portez cela à mon compte.

Ce manège dura six mois sans que le maître du café songeât à réclamer cette dette d'un aussi vieil habitué, à l'air si respectable.

Enfin, un jour, ce dernier vint au comptoir d'un air joyeux, demander sa note, qu'il paya en francs et centimes, sans oublier le garçon.

Ensuite, tirant de sa poche un petit écrin qui contenait une paire de boucles d'oreilles montées avec des perles fines, il l'offrit à la demoiselle de comptoir.

Et comme elle lui en témoigna toute sa surprise.

— Mademoiselle, dit ce bon vieillard, j'ai eu un procès qui vient seulement de se terminer ; sans vous et le restaurateur qui m'a, sur ma bonne mine, fait crédit pour dîner, *je serais mort de faim !*

Après cet aveu il se mit à pleurer, prit la porte du café, et jamais il ne reparut !

C'était au café Vincent (dit café de la Gaîté), entre le théâtre et l'Ambigu, sur le boulevard du Temple, qu'eut lieu l'épisode qu'on vient de lire.

Bouffé, artiste de la Gaîté, qui fréquentait le café Vincent, peut se le rappeler ; lui qui possède, comme

moi, une heureuse mémoire. Témoin sa brochure : *Mes souvenirs (1800 à 1880)*.

Lefèvre eut pour successeur au Vaudeville un gros garçon nommé Bouffé (ne pas confondre avec l'acteur de ce nom). Celui-là était un vrai prince de la bohème, associé avec Paul-Ernest et un acteur nommé Lecourt ; ce dernier couchait dans la caisse, pour empêcher que Bouffé n'usât de rossignols ou de fausses clefs *pour se voler lui-même !*

Déjeunant un jour au café du Vaudeville, le bifteck qu'on lui servit était fort dur. Bouffé appela le maître du café et lui dit :

— Si, du temps que je payais ma carte, on m'eût servi un morceau de culotte de peau de gendarme comme ceci, je vous l'eusse jeté à la figure.

Excellent garçon, du reste, Bouffé jetait son argent par les fenêtres. Protégeant mademoiselle C. O., jolie actrice du Vaudeville, il lui prit fantaisie, en passant un jour devant le magasin d'un bonnetier anglais, d'acheter tout l'étalage de bas anglais qu'on voyait dans la montre, et de l'offrir en présent à mademoiselle C. O., qui eut de quoi se chausser pour toute sa vie. On a raison de dire que, dans l'existence, *on a des hauts et des bas !*

Les billets d'accessoires dont on se servait dans les théâtres furent prohibés par une mesure de police, à propos d'un procès intenté au nom d'une actrice, mademoiselle Odille, de la Porte-Saint-Martin, qui eut certain retentissement.

Un dentiste du Palais-Royal, nommé Désirabode, avait fait graver des prospectus en tout semblables aux billets de banque, où il promettait : « *Cinq cents francs payables au porteur* » à tous ceux qui démontreraient qu'aucun autre dentiste pût imiter la solidité de ses râteliers ou fausses dents sans crochets ni ligatures.

Un nabab qui fréquentait les coulisses de la Porte-Saint-Martin, dans un mouvement généreux, fit cadeau d'une liasse de ces billets de banque Désirabode à mademoiselle Odille, qui, d'abord éblouie, ne tarda pas à s'apercevoir de la supercherie, qu'elle prit en mauvaise part. Elle porta contre Jupiter, faisant pleuvoir sur le lit de Danaë des pièces d'or falsifiées, une plainte en escroquerie.

Il est évident qu'*on l'avait volée!* Mais elle échoua dans ce procès qui fit beaucoup de bruit au palais de Justice et que rapportent la *Gazette des Tribunaux* et *le Droit*.

Mademoiselle Odille se retira du théâtre sur cette déconvenue et entra, non pas dans un couvent, mais dans une imprimerie, dont le chef l'épousa en *mariage légitime*. Ils eurent beaucoup d'enfants et vécurent heureux.

Plus avisée fut une de ses camarades qui, elle, au moins, avait été jouée d'une manière plus spirituelle et sans la moindre fraude.

Mademoiselle X..., qui appartenait au théâtre Z..., avait de grands succès de scène et d'alcôve. Sa

femme de chambre lui annonça un matin, dans son boudoir, qu'un jeune homme *comme il faut*, bien fait de sa personne, demandait à lui parler. Mademoiselle X... fit prier le visiteur de dire son nom. Il répondit que c'était inutile, qu'il n'était pas connu de madame, *qu'il venait pour affaire.*

On sait ce que ces dames entendent par ce mot *affaire*. Mais mademoiselle X... avait pour principe de ne jamais recevoir un inconnu. Elle prit le premier prétexte pour faire répondre « qu'elle n'é- » pas visible à *l'œil...* d'un indiscret ». Le jeune homme n'insiste pas, et va pour sortir, disant en gagnant la porte :

— C'est dommage, j'apportais à mademoiselle X... dix mille francs. »

La femme de chambre d'une actrice recherchée est *une intendante* pleine d'intelligence et de zèle pour sa maîtresse. Elle pria le jeune homme d'attendre quelques minutes et alla reporter à mademoiselle X... ces mots magiques : dix mille francs! plus magiques que le *Il bondo cani* du *Calife de Bagdad*, pour lui ouvrir toutes les portes.

— Faites entrer ! dit l'actrice.

Introduit dans un boudoir élégant, le jeune homme reçut un accueil plein de grâce. Mademoiselle X... s'excusa seulement sur le négligé de sa première toilette. Autre genre de coquetterie, car elle avait tout ce qui pouvait séduire

l'heureux mortel qui la voyait *dans ce beau désordre qui est un effet de l'art !* »

Mademoiselle X..., néanmoins, pratiquait le *positivisme*. Aussi, après ces lieux communs qui défrayent une conversation improvisée, entre gens qui ne se connaissent pas et se voient pour la première fois, elle trouva un moyen adroit de faire allusion aux dix mille francs en question.

— Les voici ! dit le jeune homme en étalant sur un guéridon dix beaux billets de mille francs de fort bon aloi ; ce n'étaient pas des billets d'accessoires comme ceux de *Lefèvre-Galère* ou du nabab de la Porte-Saint-Martin.

Mademoiselle X... sourit à cette galanterie princière, se gardant bien de la naïveté de madame D..., du Vaudeville, qui, ayant demandé cinq mille francs à un Russe et ce boyard lui en donnant six mille, ne put s'empêcher de s'écrier : « Vous êtes donc bien riche ! » (C'était un prince de la famille du czar ! Noblesse impériale oblige.)

Bref, après une causerie aimable et enjouée, mademoiselle X..., s'informant auprès de son charmant interlocuteur si, par hasard, il n'avait pas encore déjeuné, fit servir un succulent repas du matin, arrosé de vin de Champagne. Ce déjeuner se prolongea, la déesse du lieu ayant recommandé à la femme de chambre de répondre à tout venant : « Madame est sortie, *elle est en répétition.* » Honni soit qui calembour y pense !

Enfin, sur le coup de deux heures, à la pendule du boudoir, le jeune homme (fort enchanté, comme on doit le supposer) sollicita la permission de se retirer.

Mademoiselle X..., avec une câlinerie pleine de charme, prononça ces paroles :

— Dites-moi au moins qui vous êtes ; car j'espère que vous reviendrez ce soir, méchant !

Sans se faire prier, l'Anonyme remit sa carte de visite, où mademoiselle X... put lire, sur carton-porcelaine : « Y..., licencié en droit, principal clerc de maître N..., notaire ». Puis il pria mademoiselle X... *de lui signer un reçu des dix mille francs.*

Mademoiselle X..., de plus en plus étonnée, surtout d'une exigence aussi insolite en pareille circonstance, en demanda la cause.

— J'ai rempli, répondit le principal clerc de notaire, la mission plus qu'agréable que m'avait confiée mon patron auprès de vous. C'est un de ses clients, un homme fort riche, marié, et exerçant de hautes fonctions administratives, qui, vous ayant vu jouer hier au soir, l'a chargé de vous faire accepter (*fort discrètement*) cette marque de sympathie pour votre talent et *pour*...

— Autre chose..., acheva mademoiselle X..., qui partit d'un éclat de rire strident.

Elle ne fit aucun reproche au jeune homme, lui disant seulement, avec une familiarité touchante :

— Tiens ! tu n'es pas bête, mon petit... Je t'accorde tes entrées dans mon théâtre.

Ce jeune maître clerc, devenu notaire à Paris, et homme des plus sérieux, raconte volontiers cette anecdote à ses amis ou confrères. Je l'ai apprise étant maître clerc.

Le soir même du jour où lui arriva cette aventure, mademoiselle X... me la raconta, dans sa loge, où se trouvait une autre actrice de la maison, qui se mordait les lèvres de jalousie.

— Après tout, ajouta notre confidente, c'était un joli garçon, et il avait de l'esprit ; j'ai eu de l'agrément tout de même !

Les femmes de théâtre sont souvent trompées ; car, si Boileau a dit :

....... On sait qu'auprès des belles
Jamais surintendant ne trouva de cruelles.......

Il n'en faut pas moins prendre ses précautions : tout ce qui brille n'est pas or.

C'est à cette même époque que mademoiselle G...i, une grande cantatrice italienne, épousa M. G... de M...y. Il lui avait annoncé être l'associé de ses deux frères, riches négociants et banquiers, et posséder deux cent mille francs de rente.

Mademoiselle G...i, au lieu de charger son notaire de prendre des renseignements sur la fortune du prétendant à sa main, se borna à faire à ses

futurs beaux-frères, avant le contrat, une visite où elle leur demanda seulement :

— C'est bien deux cent mille francs qu'a ici votre frère ?

— Cela est écrit sur nos livres, A L'AVOIR DE NOTRE SIEUR G... DE M...y. (langue des banquiers.)

Un an après ce mariage, on plaidait en séparation de corps et de biens ! La liquidation de la communauté apprit à madame G... de M...y que, au lieu de deux cent mille francs de *rente*, le mari, dissipateur, n'avait *qu'un capital du même chiffre*, dans la maison de banque et de commerce de ses frères, et qu'il était déjà criblé de dettes en se mariant.

Cet exemple frappant, celui de Taglioni, ruinée par son mari, fils d'un pair de France, M. Gilbert des Voisins ; de mademoiselle Patti, devenant marquise et faisant annuler son mariage, etc., etc., n'empêcheront pas nos *étoiles* d'épouser un homme titré, en payant cher son blason, comme dans *le Gendre de M. Poirier*, que M. Émile Augier avait d'abord intitulé : *la Revanche de Georges Dandin*.

Depuis sa séparation, mademoiselle G...i, devenue veuve, épousa un artiste, noble de naissance, mais qui n'avait que sa voix pour toute fortune.

Bonne mère de famille, l'illustre cantatrice ne fit plus un pas sans aller consulter, au préalable, son

avocat, son avoué, son notaire, son agent de change, moi son agréé. Elle consultait, dit-on, jusqu'à *son portier*, quand elle voulait faire un placement.

Ne riez pas ; j'ai un concierge qui est aussi fort que le plus habile coulissier, quand il joue à la Bourse.

Heureusement, il y a la contre-partie des actrices qui se marient avec de hauts personnages, riches et considérés. Il en existe aussi qui savent administrer leur fortune *elles-mêmes*. Une reine de l'Opéra, devenue fort riche, sut faire des placements fort avantageux. Mais, douée d'un bon cœur, elle eut la faiblesse, une fois dans la retraite, de commanditer un *Pierrot* des Funambules, lequel, avec l'argent de la *diva*, ouvrit un théâtre qui fit de mauvaises affaires. *Le Figaro*, toujours malicieux, annonçait cette petite nouvelle à ses lecteurs dans cet entrefilet :

« Il y a, en ce moment, une FAUVETTE qui se laisse plumer par un PIERROT. »

Un procès curieux, qui attira encore la foule au tribunal de commerce, fut celui qui se débattit entre mademoiselle Maria Volet, actrice des Variétés, et Nestor Roqueplan, son directeur. La jeune et jolie pensionnaire, dans la prévision d'un mariage, qu'elle espérait réaliser dans un délai prochain avec M. A... (un ancien préfet), avait stipulé le droit de rompre son engagement, *sans*

indemnité, si elle quittait le théâtre pour se marier, en prévenant le directeur un mois à l'avance. Mademoiselle Volet prévint le directeur et ne reparut plus au théâtre. Mais aucun mariage n'ayant été ni conclu ni célébré dans le temps moralement nécessaire, la demoiselle fut assignée par M. Nestor Roqueplan en payement du dédit stipulé, une somme de vingt mille francs, qu'elle fut condamnée à lui payer.

Ce procès, piquant par ses détails, attira d'autant plus l'attention du public que c'était Jules Favre, le célèbre avocat, qui plaidait pour mademoiselle Volet. L'ancien bâtonnier soutenait qu'en droit la clause invoquée contre sa cliente était illicite, comme contraire à la liberté du mariage.

C'était Darmont, agréé, qui défendait le directeur, avec ce talent qui fit la gloire du barreau consulaire.

Pendant que le tribunal délibérait, quelqu'un demanda à Nestor Roqueplan s'il croyait que *son ingénue* n'eût jamais accordé à son prétendant prétendu la moindre faveur anticipée sur le mariage.

Roqueplan, avec cet esprit caustique et mordant qui le caractérisait, après un hochement de tête, suite d'un *tic* qu'il possédait, n'eut pas de peine pour répondre :

— Je la crois assez... *rouée* pour cela.

Mademoiselle Ozy, des Variétés, parodia cette parole, en disant, après que Napoléon III eut épousé Eugénie de Montijo :

— Suis-je donc bête ! J'aurais dû résister ; m'aurait épousée, et je serais votre Impératrice !

On a parlé de Sophie Arnould, de Virginie Déjazet ; comment n'en a-t-on pas recueilli les bons mots.

Un débat judiciaire qui eut aussi du retentissement fut celui qui s'éleva entre mademoiselle Plessy et la Comédie-Française.

Mademoiselle Plessy avait brusquement quitté le théâtre auquel elle était engagée, et elle avait immédiatement contracté un engagement plus avantageux avec le directeur du théâtre de Saint-Pétersbourg. La cause de cette fugue était *honorable*. Je ne puis la révéler ; mais il y a un sénateur à vie, un ambassadeur, qui pourrait la dire, étant aujourd'hui marié et père de famille..

La Comédie-Française l'actionna en payement de deux cent mille francs de dommages-intérêts. Le tribunal de la Seine les fixa à cent mille francs par un jugement du 8 mai 1846, en prenant en considération le talent de l'artiste, le nombre d'années de service qu'elle devait encore au théâtre ; les causes de la rupture de son engagement, dont elle ne s'était déliée que dans un intérêt personnel, sans légitime grief contre la Société ; la position plus avantageuse qu'elle s'était créée ; les conséquences fâcheuses qu'entraînait cette rupture pour le Théâtre-Français, sous le rapport pécuniaire et celui de la littérature et de l'art dramatique.

La Cour de Paris confirma cette sentence par arrêt du 4 juin 1847. On voit que, jusqu'au procès de mademoiselle Sarah Bernhardt, la jurisprudence n'a pas beaucoup varié.

Les choses étaient en cet état, lorsque M. Régnier, l'éminent sociétaire de la Comédie-Française, écrivit à sa jeune camarade une lettre pleine de cœur et de raison. Dans cette lettre, qui parut dans les journaux et fut appréciée à sa juste valeur, M. Régnier conseillait à la brebis égarée de rentrer au bercail :

« Ne soyez pas seulement une artiste de grand mérite, lui écrivait Régnier. *Soyez une honnête femme !* »

Madame Arnould-Plessy rentra à la Comédie-Française, où elle reprit le cours de ses succès jusqu'à sa retraite, qui fut tant regrettée du public.

Les artistes dramatiques aiment beaucoup à assister aux plaidoiries des causes qui s'agitent entre leur directeur et un camarade.

Témoin un petit procès, fort amusant, entre M. Ancelot, directeur du Vaudeville, et son pensionnaire Laferrière. Cet acteur refusait de continuer les répétitions d'un vaudeville en trois actes de Barrière et Henri de Kock, dans lequel on lui avait donné un rôle d'un mari tellement odieux, qu'il craignait que sa réputation n'en souffrît *aux yeux du beau sexe.*

Laferrière, par l'organe de son agréé, disait :

15

— Je reconnais avec Boileau :

> Qu'il n'est pas de serpent ni de monstre odieux
> Qui, par l'art imité, ne puisse plaire aux yeux.

» Mais, ce rôle allait attirer à Laferrière toute *l'animadversion du beau sexe !* ce qui l'effrayait *outre mesure !* Le public, qui s'identifie avec l'acteur, le prend souvent en haine dans les rôles de traître ou de scélérat. C'est au point que Rébard, qui jouait, à la Porte-Saint-Martin, le rôle de sir *Hudson Lowe*, dans *Napoléon à Sainte-Hélène*, avec une vérité si terrible, reçut, à la sortie du théâtre, une volée de coups de canne.

» Pour M. Ancelot, Adrien Schayé répondait : que M. Laferrière avait mauvaise grâce à refuser le rôle d'un mauvais mari, lui qui était resté *célibataire !* Puis, reprochant à Laferrière d'avoir fait donner lecture, en pleine audience, d'une lettre *confidentielle* de madame Ancelot, l'auteur de *Madame Roland*, où Laferrière remplissait le rôle de Barbaroux (l'Antinoüs de la Révolution), il lui disait : — Ah ! monsieur Laferrière, vous *n'êtes guère galant envers les dames !* »

Toute la troupe du Vaudeville, présente, *pouffait* de rire ; celui qui riait le moins fut Laferrière, qui s'entendit condamner à jouer le rôle qui lui était antipathique.

Cependant, sur la demande des auteurs, le principe étant sauvegardé, le rôle fut confié à un autre acteur, nommé Munié, qui le joua bien.

Laferrière était un acteur qui avait son mérite : surtout celui de dissimuler son âge. Il avait de la chaleur, de l'intelligence et un grand zèle. Jamais Laferrière ne subit une amende. Étant à la *Gaité*, il fut invité, avec tous les acteurs de ce théâtre, à célébrer la centième d'une pièce d'Adolphe d'Ennery et de M. Mocquart, *la Fausse adultère*. Hostein, le directeur, et M. d'Ennery, l'auteur, donnèrent, à cette occasion, un bal costumé où furent conviés des artistes des autres théâtres, des auteurs, des hommes de lettres et quelques amis. — J'étais du nombre. Laferrière fit son entrée dans le bal sous un costume *turc* très excentrique. Il portait sur sa tête un turban monstrueux, surmonté d'un croissant qui ressemblait à la vraie lune. Laferrière, venant à moi, me dit :

— Comment me trouvez-vous, hein ?

Je répondis, pour flatter son amour-propre, car il n'en manquait pas :

— Votre costume est comme votre talent, *il finit en croissant*.

Laferrière, enchanté de ce calembour, le colporta dans tout le bal. L'ingrat ! Il n'en parle même pas dans ses Mémoires !

Il y eut un procès, fort piquant aussi, entre mademoiselle Armande Résuche, actrice du Vaudeville, la sœur de mademoiselle Constance des Variétés, et le syndic de la faillite Lefèvre. Mais les détails de ce procès qui, au tribunal civil, eussent

exigé le *huis clos*, ne peuvent trouver place dans ce livre : *maxima debetur puero reverentia*. (On doit respecter les enfants et les dames.)

Tous les artistes n'aiment pas à plaider, j'en sais quelque chose : Bouffé, passant du Gymnase aux Variétés, était soumis à un dédit de *cent mille francs !* En vain on lui conseillait de plaider pour obtenir la faveur des *circonstances atténuantes*, Bouffé résista et déclara qu'il aimait mieux payer intégralement cette somme que de figurer dans un procès. C'est moi qui accompagnais M. Thuillier père, trésorier de l'Association des artistes dramatiques, quand nous portâmes à MM. Poirson et Max Cerfbeer, directeur et administrateur du Gymnase, le montant du dédit de cent mille francs.

M. Poirson nous dit :

— Je sais bien que si j'y gagne cette indemnité, je perds un grand artiste.

— Ajoutez, dis-je, monsieur le directeur, que vous y perdez *un honnête homme*.

Des Mémoires devant être vrais, j'avouerai, en terminant ce chapitre, que les procès qui m'attirèrent le plus au Palais, furent ceux concernant quelques-uns des chefs de claque, victimes de la mauvaise foi de leurs directeurs [1].

Les phalanges *romaines* assiégeaient le prétoire lors de ces procès scandaleux.

[1]. Je devais cela à Porcher et Cerf-David, mes collaborateurs dans ce petit livre.

Déjà, en 1838, la question, au mépris du sens moral et de l'équité, fut tranchée au profit de MM. Cormon et Cournol, succédant à M. de Cès-Caupennes, directeur de l'Ambigu, contre Mennecier, chef de claque à ce théâtre.

Les motifs du jugement, rapportés dans tous les recueils de jurisprudence, font suffisamment connaître la substance du débat :

« Attendu que les prétendues conventions qui seraient intervenues, tant entre Cès-Caupennes et Mennecier qu'entre Mennecier, Cormon et Cournol, auraient eu pour objet, de la part de Mennecier, moyennant un nombre fixe de billets qui lui étaient attribués chaque soir, et pour un certain temps, l'obligation d'*assurer*, par lui et les siens, le succès des pièces de théâtre représentées à l'Ambigu-Comique, *à l'aide d'applaudissements et d'autres démonstrations.*

» Attendu qu'un tel contrat est essentiellement basé *sur le mensonge et* LA CORRUPTION ! qu'il a pour objet, de la part des contractants, l'obligation d'enrôler les agents en sous-œuvre, *qui se soumettraient, pour de l'argent, à des manifestations et manœuvres de commande, et qu'en conséquence ce contrat dérogerait évidemment aux principes et aux lois qui intéressent les bonnes mœurs;*

» Attendu, en outre, que ces conventions seraient encore contraires à l'ordre public ;

» *Qu'en effet, les manifestations mensongères et achetées d'avance troublent chaque soir l'intérieur*

des théâtres [1] *en détruisant violemment la liberté d'examen du public qui paye ;*

« *Qu'ainsi ces conventions invoquées par Mennecier contre les sieurs Cormon et Cournol sont radicalement nulles, comme dérogeant aux articles 6, 1131 et 1133 du Code civil, aux lois et aux principes qui intéressent l'ordre public et les bonnes mœurs, etc...* »

Appel par Mennecier. Le 3 juin 1839, arrêt de la Cour de Paris, qui, adoptant les motifs des premiers juges, confirme.

Dans cette affaire, la vérité ne fut pas connue. Ce n'était pas Mennecier, et encore moins *ses sous-ordre*, qui avaient reçu de l'argent pour applaudir, c'est le directeur qui en recevait du chef de claque.

Cette jurisprudence draconienne, due surtout à l'ignorance des magistrats sur ce qui constitue le *service du parterre*, qu'on s'exagère à tort dans l'esprit public, allécha d'autres directeurs aux expédients pour soutenir leur théâtre, qui est, le plus souvent, *un navire en détresse*. Dutacq, qui dirigeait le Vaudeville, au nom d'une société ruinée, eut le triste courage d'invoquer, à son tour, la

[1] Ici, le pouvoir judiciaire empiète sur le pouvoir administratif. Je ne sache pas, depuis qu'il existe des théâtres, que jamais un préfet de police, soucieux de l'ordre et de la tranquillité, ait pris un arrêté qui supprime la claque dans l'intérieur d'un théâtre.

sévérité des tribunaux, après avoir mis l'argent du chef de claque dans sa caisse.

Cochet et Letulle demandaient au tribunal de commerce de la Seine l'exécution des engagements en vertu desquels les directeurs du Vaudeville devaient délivrer chaque jour à Cochet quarante et une places de parterre et deux places de première galerie ou d'orchestre, jusqu'au 30 mars 1841. Par contre, Cochet s'obligeait : 1° *à payer une somme de 24,000 francs*, qu'il avait successivement versée dans la caisse de la Société Dutacq et Cie ; 2° *à se charger du service dit entreprise de succès.* (Textuel.)

Le 10 juillet 1839, le tribunal de commerce de la Seine accueillit les conclusions de Cochet et Letulle par un jugement en ces termes :

…« Attendu que, s'il est vrai que, sous le rapport de l'entreprise des succès, les engagements pris par Cochet envers l'administration du Vaudeville sont contraires aux bonnes mœurs et à l'ordre public, il faut reconnaître que ce n'est là qu'un des effets de la convention dans laquelle il est permis de voir, principalement, *une vente très licite de billets dont le prix était payé d'avance à l'administration*; et que, sous ce point de vue, la convention *légalement exécutée* jusqu'au 17 juillet 1858, ne pourrait cesser de l'être, *sans que l'administration obtînt le résultat, très peu moral aussi, de cesser de livrer la chose promise en en conservant le prix.* »

Cette décision, frappée au bon coin du bon sens, de la pratique d'un marché, de la juste raison, de l'honnêteté publique, rendue par des négociants élus par leurs pairs les notables et qui jugent, comme on dit, *ex œquo et bono* (d'après l'équité et le bien public), fut déférée en appel à la magistrature ordinaire.

Sur l'appel de Dutacq et de Lefrançois, syndic de la faillite de la Société, la cause fut plaidée à la 1re chambre de la Cour. Cochet et Letulle, les intimés, conclurent subsidiairement à la restitution des 24,000 francs par eux versés (le syndic ne pouvait les payer *qu'en monnaie de faillite!*)

Le 4 avril 1840, un arrêt de la Cour infirma le jugement et débouta *les intimés* de leurs demandes par l'unique motif suivant :

« Considérant que les conventions dont il s'agit sont illicites, contraires aux bonnes mœurs et ne peuvent conséquemment produire aucun effet, *infirme le jugement*, etc. »

Cochet et Letulle se pourvurent en cassation. Le 17 mai 1841, cette Cour suprême rendit un arrêt qui rejetait le pourvoi.

L'arrêtiste qui rapporte cette décision, s'étonne à bon droit de ce qu'on ait laissé la direction d'un théâtre en possession de *la somme extorquée à un chef de claque*. J'ai dit dans la parodie de *la Corruption*, comédie de mon confrère Amédée Lefebvre:

> Pour la scène française est-il des parias?

Mais, depuis cet arrêt, inique dans ses conséquences, est-ce parce qu'on a changé les termes des traités, qui ne sont plus occultes ? est-ce parce que les mœurs théâtrales ont profité de la civilisation publique, depuis quarante ans? aucun procès de ce genre n'a plus surgi. L'opinion publique, cette reine du monde, n'a plus eu à juger elle-même ces jugements arrachés *à la lettre* de la loi bien plus qu'à *son esprit. Dura lex, sed lex!* Encore faut-il ne pas protéger *la spoliation.*

Un fait prouve ce que j'avance : M. John Bowes, un riche Anglais, acquéreur du théâtre des Variétés, après avoir successivement loué la salle à MM. Morin, Thibaudeau et Carpier, fut obligé un moment de prendre la direction du théâtre. M. Zaccheroni, son fondé de pouvoirs, voulut invoquer cette jurisprudence contre Porcher, qui avait fait de fortes avances aux directeurs évincés. M. John Bowes n'a pas seulement qu'une immense fortune, il a de la droiture, et *Porcher fut remboursé* sur mes instances auprès de M. Bowes, *un vrai lord anglais, un gentleman accompli.* Je le proclame avec conviction.

15.

IX

LES EMPLOYÉS DES THÉATRES

Les théâtres de Paris, il faut le reconnaître, font vivre beaucoup de monde.

Au nombreux personnel occupé par les jeux de la scène, on doit ajouter les employés, les gagistes, les ouvriers qui aident au fonctionnement de cette vaste machine désignée sous le nom de théâtre.

Immédiatement après le directeur, qui n'est parfois qu'un préposé, mais toujours le *primus inter pares* (le premier entre plusieurs semblables), se place ordinairement l'administrateur qui lui sert d'*alter ego* (un autre moi-même, comme dit Sosie), mais dont les attributions ont une spécialité : les opérations financières et le matériel.

Dans les théâtres où le directeur veut, à la fois,

diriger et administrer lui-même, son auxiliaire le plus important devient le *secrétaire général*.

Montigny, au Gymnase, eut longtemps pour administrateur son frère Édouard Lemoine.

Après ce dernier, ses fonctions furent données à un acteur du Gymnase, M. Derval, qui prit le titre de secrétaire général et qui apporta dans ses fonctions sa longue expérience des affaires de théâtre et de la scène. M. Derval suppléait le directeur à merveille. Il le remplaça pendant sa dernière maladie, et pendant l'interrègne qui sépara le décès de Montigny de la prise de possession de M. Victor Koning.

M. Derval a beaucoup de qualités : une grande habitude, de la modestie et une urbanité parfaite, qui contrastait un peu avec la vivacité du caractère de son honorable prédécesseur Édouard Lemoine, *un vrai bourru bienfaisant*.

L'administrateur, quand il n'est pas l'associé du directeur, n'est qu'un employé supérieur.

Un administrateur distingué fut M. Guillaume, ancien clerc d'une étude d'agréé, homme d'affaires sérieux et habile. Il administra l'Odéon avec M. de la Rounat, et passa à la Renaissance sous M. Victor Koning ; il y mourut dans l'exercice de ses fonctions en emportant les regrets sincères du monde des théâtres.

Aux Variétés, depuis la direction de M. Bertrand, c'est M. Chabannes qui cumula les places

d'administrateur, de secrétaire général et de caissier principal ; le tout à la satisfaction du directeur et des personnes qui eurent des rapports avec lui.

J'ignore si M. de Chabannes est encore en fonctions, n'allant plus guère dans les théâtres pour quémander des places. Aux Variétés, c'est difficile avec des succès comme *Niniche, la Roussotte, la Femme à Papa, Mademoiselle Lili,* etc.

C'est le secrétaire général, dans les théâtres à subvention, tels que l'Opéra, le Théâtre-Français, l'Opéra-Comique, qui est chargé de la correspondance avec l'autorité relativement à l'exécution du cahier des charges, et de la correspondance générale.

Dans ces administrations, néanmoins, le directeur a un *secrétaire particulier ;* c'est son chef de cabinet. Il y a des huissiers pour introduire les visiteurs et les personnes qui ont des audiences.

Partout, quelle que soit la dénomination du théâtre, il y a le secrétaire de l'administration : c'est à cet employé qu'incombent la distribution des entrées et billets de faveur, et les rapports fréquents du théâtre avec la presse.

Cette double tâche n'est pas la moins laborieuse, ni la moins délicate de la maison.

Il y aurait tout un livre à faire sur ce qu'on appelle *les billets de faveur.*

Le Français, de sa nature, est solliciteur : on ne se fait pas une idée du nombre de pétitions, de

lettres, de suppliques, plus ou moins apostillées, qu'on adresse quotidiennement au chef de l'État, aux ministres, aux présidents des deux Chambres, aux directeurs généraux et à tous les hauts fonctionnaires publics.

Il y a des employés dont toute l'occupation consiste à enregistrer et analyser cette correspondance.

Je tenais de M. Mocquard, chef du cabinet de l'empereur Napoléon III, que la moyenne des *placets*, des pétitions, demandes d'emploi, de secours, était, *au minimum*, de trois cents par jour (rédigées *en prose et en vers !*) A ce propos, M. Mocquard me montra une pièce curieuse, une pétition fort bien versifiée, qu'une dame, née en Corse, la baronne de l'Épinay, fille d'une femme auteur, la comtesse de Brady, adressait à l'empereur à l'effet d'obtenir *un bureau de tabac !*

Il y avait des missives bizarres : tel habitant de la campagne demandait d'être relevé du payement de ses contributions, *parce qu'il avait voté pour Napoléon lors du plébiscite !*

Or, le nombre des votes favorables ayant été de sept millions et demi, on voit ce qui serait resté pour le budget, en accordant ces récompenses sollicitées. Cette manie de *quémander* des faveurs et des places n'épargne pas plus les administrations privées : les compagnies de chemins de fer, les compagnies d'assurances, les sociétés de crédit ont

leurs cartons remplis de demandes d'emplois, qui se comptent par milliers.

Mais qu'est-ce tout cela auprès des demandes de billets et entrées de faveur ?

Dans chaque théâtre, le dépouillement de ces lettres, dont le style est très varié, poussé parfois au lyrisme, demande un temps infini. Beaucoup sont jetées au panier : le directeur fait un triage, et se borne à mettre en marge de celles de ses amis, d'hommes de lettres, d'artistes distingués, ces mots : « Une loge *B. P.*, ou *deux entrées*, » quelquefois un refus poli motivé sur le chiffre de la location.

M. Raymond Deslandes, directeur du Vaudeville, est heureux de mettre souvent : « Impossible ! 4,000 francs de recette ! » Cela dit tout.

Dans les théâtres à subvention, quelle que puisse être la recette présumable, de hauts fonctionnaires publics ne se font pas faute de *quêter des loges*, tandis que le chef de l'État loue la sienne à l'année, sans marchander, jusqu'à 100,000 francs.

La presse a une grande part dans les billets et entrées de faveur, Mais, au moins, elle a des droits à les solliciter : l'annonce du spectacle, *les réclames* ne sont pas autrement rétribuées.

Or le nombre des journaux, à Paris, étant fort considérable et tendant chaque jour à grossir, ce qu'on appelle *le service* est devenu fort onéreux.

Mais la presse le rend bien au théâtre qui lui accorde cette largesse, par la *chronique des lundistes*

et le *compte rendu* des nouveautés offertes au public, qui est stimulé et attiré par des articles où on rencontre plus d'impartialité que de complaisance : cela dit à l'honneur des journalistes en général. La critique non acerbe fait plus de bien que de mal; c'est un avertissement pour les directeurs, un sage conseil pour les auteurs qui se trompent. Cette critique est devenue une puissance, il faut s'incliner devant elle. Le journalisme peut tout; témoin cette petite anecdote, puisée dans les annales d'un tout petit théâtre :

Charles Nodier, qui était bibliothécaire à l'Arsenal, passait ses soirées au boulevard du Temple. Il aimait de prédilection le spectacle des *Funambules!*

Charles Nodier parvint un soir à y emmener Jules Janin. Le prince de la critique s'amusa fort des grimaces de Jean-Baptiste Deburau, *le Pierrot* des Funambules; de sa maigreur rehaussée par sa figure pâle et enfarinée ; quand ce mime simulait la gourmandise, cela sentait la faim !

— Pardieu! dit Janin à Charles Nodier, si nous faisions une réputation à ce pauvre diable ?

— C'est une idée, fit Charles Nodier.

Jules Janin consacra plusieurs feuilletons du *Journal des Débats* à la glorification de cet acteur muet, qui, du reste, était drôle et fort aimé du *titi*.

Aussitôt la foule d'accourir dans la petite salle des Funambules. M. Bertrand, le directeur, fit établir des loges d'avant-scène et de balcon : innovation

hardie aux Funambules. Seulement, il fallut poser des *marquises* au-dessus de ces loges pour préserver l'élite du public des trognons de pomme tombant des places à quatre sous!

Jean-Baptiste Deburau, qui touchait d'appointements quatre francs par soirée, pour recevoir tant de coups de pied dans le bas des reins et des coups de la latte d'Arlequin sur le dos, put alors stipuler un brillant engagement. Sa maigreur diminua à vue d'œil, et la réputation de Deburau, grâce à Charles Nodier et à Jules Janin, devint légendaire. Il se retira en laissant pour succession à son fils son costume de toile blanche et son serre-tête noir; mais il ne lui laissa pas son talent, qu'on vit renaître chez Paul Legrand.

Comme on le voit, rien n'est impossible à la presse, et, quand la majorité des journaux se met à prôner une pièce :

L'été n'a pas de feux, l'hiver n'a pas de glace.

L'assistance publique, ne pouvant voir d'un œil favorable cette profusion de billets de faveur et d'entrées gratuites, a réclamé pour son fameux *droit des pauvres*. Je ne m'étonne que d'une chose : c'est qu'on n'impose pas encore les gens qui lisent les affiches des théâtres! Les directeurs, ayant perdu leurs procès, font percevoir un droit sur ces billets. C'est même devenu une ressource pour plus d'un théâtre où l'on supplée à la baisse des recettes par

des billets à prix réduits; comme à Londres, à neuf heures du soir, on ne paye plus que *half price* (moitié). Chacun peut se rappeler cette scène de *l'Humoriste*, où Arnal racontait, avec une bonhomie si spirituelle, qu'au moyen d'un billet de faveur, de supplément en supplément, on était parvenu à le lui faire payer plus cher qu'au bureau.

Après le secrétaire vient le régisseur général qui se fait parfois appeler le directeur de la scène.

Il n'existe pas un théâtre où on puisse s'en passer. Il est chargé de la distribution des rôles, des répétitions, de la mise en scène, de la composition du spectacle de la semaine et du dimanche. Il a sous ses ordres le régisseur-adjoint, qui s'occupe plus des détails, et un acteur jouant les *utilités*, chargé de la petite régie, pour avertir les acteurs quand c'est à leur tour d'entrer en scène, faire lever et tomber le rideau. On crie au cintre : *Au rideau!* Et la toile tombe. Dans les théâtres où on joue des pièces à grand spectacle, ce régisseur se multiplie. On l'entend dans tous les couloirs crier à tue-tête : « Mesdames et Messieurs, on commence le *vingt-troisième tableau!* »

C'est le troisième régisseur, quand il est sûr que tout le monde est prêt, qui prend une grosse canne et frappe les trois coups traditionnels.

Un employé moins connu au théâtre, car il exerce des fonctions secrètes, c'est le lecteur.

Le nombre des manuscrits déposés quotidienne-

ment dans les théâtres est incalculable. Il n'y a pas un échappé de collège qui ne veuille écrire sa tragédie, pas de commis marchand qui ne veuille faire sa comédie ou son vaudeville. Les dames, jalouses de tout ce que font les hommes, essayent fréquemment *leurs doigts de fée* à faire de la littérature dramatique. Elles envoient leurs pièces partout, par des amis ou de simples connaissances. J'ai eu souvent entre les mains des manuscrits de la comtesse de T..... écrits dans un français qu'eût dénié sa cuisinière. Quelquefois on a vu réussir des femmes auteurs, mais c'est une rare exception. Une dame florentine, madame O..., m'apporta souvent des manuscrits déjà colportés par elle dans tous les théâtres, depuis l'Opéra jusqu'au dernier des *bouibouis*. Je suis obligé de demander encore pardon à mademoiselle Hubertine Auclerc : il est aussi difficile à une femme d'écrire une pièce qu'à nous, du sexe fort, de broder ou festonner. *Suum cuique!* (A chacun le sien.)

Au Théâtre-Français, où on doit se montrer le plus difficile dans le choix des œuvres dramatiques, il y a plusieurs lecteurs. Les auteurs déjà représentés peuvent obtenir une lecture au comité, en se faisant inscrire à tour de rôle; encore est-ce difficile d'arriver au comité sans protection. C'est fort long, et il y a de nombreux *passe-droits* souvent nécessaires.

Dans les autres théâtres, le lecteur ne lit que les

élucubrations des commençants et du commun des martyrs. Dès la première scène, il sait à quoi s'en tenir. Un de ces lecteurs me montra un manuscrit où l'auteur avait mis sur la première page : « Le théâtre représente *une forêt touffue, un arbre est au milieu!* » ce qui lui donna une idée du reste, Dans ce cas, le manuscrit est rendu à l'auteur, qui en donne un *récépissé* (un reçu). Cependant, si cette première lecture atteste que l'auteur a eu, au moins, *une idée*, un autre lecteur prend connaissance du manuscrit, et si, ce second jugement est favorable, on soumet la pièce au directeur, qui statue en *dernier ressort*; car souvent, d'une pièce mal faite, mal écrite, un collaborateur habile a tiré un ouvrage à succès.

Si la pièce est d'un auteur qui a déjà été joué, elle doit être lue dans les quarante jours du dépôt, et, en cas de refus, on fait un rapport au directeur, dont copie est annexée au manuscrit rendu.

Toutefois, ces formalités ne concernent pas des auteurs tels que MM. Émile Augier, Alexandre Dumas, Octave Feuillet, Sardou, Meilhac, Halévy, Gondinet, Adolphe d'Ennery, Pailleron, Paul Ferrier, Adolphe Belot, et plusieurs autres. Comme certains peintres déjà récompensés aux expositions, ils sont *exempts de l'examen*. Le directeur, *en personne*, lit leurs pièces, et il est assez rare qu'elles soient refusées; on craint de froisser l'amour-propre d'un auteur qui *vous a fait faire de l'argent*; on se borne à demander,

au besoin, quelques changements, à donner quelques conseils pour arriver à la perfection..

Autrefois, il existait des comités de lecture. Mais cet usage a été aboli par les directeurs, à l'exception de la Comédie-Française et des théâtres qu'on exploite pour le compte de l'État.

Les auteurs se sont plaints souvent de la suppression des comités de lecture, ce qui laisse trop le champ libre à la protection, à la camaraderie.

Dans une assemblée générale des membres de la société des auteurs, convoquée à cet effet, Antony Béraud, qui pourtant avait été directeur, plaida en faveur du rétablissement des comités de lecture.

Pour mieux convaincre ses confrères, Antony Béraud leur raconta une petite anecdote personnelle:

— J'avais apporté un manuscrit à un directeur; celui-ci, en me le rendant, *s'extasiait sur les beautés de la pièce !* Malheureusement, ajouta-t-il, cela ne me va pas.

— Avez-vous remarqué, dis-je au directeur, la scène du jeune homme qui se jette aux pieds de sa mère ?

— C'est une des plus frappantes, répondit le directeur, et je l'ai relue deux fois. Je ne puis que le répéter : *cette pièce renferme de grandes beautés;* mais ...

— Eh bien, *sapristi !* m'écriai-je, cette scène n'existe pas dans ma pièce; donc, vous ne l'avez pas lue.

Combien d'ouvrages ont été représentés qui se trouvaient dans le même cas? Il y a des directeurs qui ne prennent connaissance d'une pièce qu'à la répétition générale! Ils ont tant à faire!

Un employé fort utile et dont on ne peut se passer, c'est le caissier. Ces fonctions sont aussi laborieuses qu'assujettissantes. Il surveille les bureaux de location et de distribution des cartes; *contrôle* le contrôleur en chef, se fait rendre compte de la feuille de location et de la recette du soir; encaisse les recettes, et opère les payements en faisant émarger les parties prenantes. Chaque soir, il règle les comptes de l'agent des auteurs et de celui de l'assistance publique; du caporal des sapeurs-pompiers, du brigadier de la garde républicaine; paye les artistes engagés au cachet, les gagistes, employés, les fournisseurs, les loyers, impositions, primes d'assurances, l'abonnement aux eaux, au gaz, etc., etc.

Tout cela exige une comptabilité toujours à jour et fort régulièrement tenue. Le caissier doit avoir une exactitude et une probité à toute épreuve. Il y en a qui fournissent un cautionnement pour leur maniement de fonds. Le meilleur cautionnement, c'est la fidélité.

Le caissier est le *contrôleur naturel* du contrôle des billets et des coupons de location.

Le *contrôleur en chef* règle avec les buralistes, dispose chaque matin les contremarques qu'il re-

met aux autres employés du contrôle, surveille les ouvreuses de loges, examine les billets d'auteur, les billets de faveur, et tient un carnet des entrées gratuites le soir.

Le contrôleur en chef est aidé par *l'inspecteur de la salle*, chargé de voir si la salle est bien remplie et s'il n'y a pas de vides à combler; il reçoit les plaintes du public contre les ouvreuses et les placeurs de l'orchestre et du parterre. C'est celui des employés qui est en contact le plus direct avec le public payant. Il est ordinairement vêtu de l'habit noir et de la cravate blanche, et généralement patient et fort poli quoique mal payé. Ces fonctions du contrôleur en chef et surtout de ses auxiliaires sont médiocrement rétribuées en général. Leur seul *casuel* consiste à recevoir, pendant tout le cours du mois de janvier, quelques étrennes des habitués du théâtre. Les personnes qui jouissent de leurs entrées reçoivent du contrôle, au premier jour de l'an, une carte de visite portant cette mention :

Les employés du contrôle du théâtre de
à M. à l'occasion du nouvel an.

L'usage est de rendre sa propre carte, en y ajoutant une offrande.

Les noms des personnes qui ont leurs entrées sont inscrites sur un répertoire tenu au secrétariat. Mais il faut qu'un chef du contrôle soit bon physionomiste. On sait que, pendant longtemps, un farceur s'introduisait à chaque première dans la salle,

en lâchant au contrôle ce nom de fantaisie: *Feu Wafflard!*

Pour ce qui est des ouvreuses de loges, j'ai dit qu'au lieu d'être payées, elles sont soumises à une redevance. On sait ce qui compose leurs profits : location de petits bancs et de coussins, droits de vestiaire, etc.

Le premier article du code imposé à ces dames devrait leur enjoindre plus de politesse et, quand elles viennent vous rapporter les objets confiés à leur garde, de ne pas trop bousculer les spectateurs, en leur marchant sur les pieds, sans même demander excuse au public.

Un modeste employé qui ne fait pas beaucoup de bruit, c'est le *souffleur*. Chaque soir, il doit être dans son trou avant le lever du rideau. C'est lui qui, au moment de l'ouverture, crie aux ouvreuses et aux employés : « A vos postes! » Dans le jour, le souffleur copie les rôles et collationne les manuscrits. Quand, dans une pièce, un acteur reçoit un soufflet, le souffleur fait claquer ses mains pour imiter le bruit d'une gifle !

Le souffleur peut signaler au régisseur les manquements au service qui sont punis par des amendes. On est d'autant plus inflexible que ces amendes vont grossir la caisse de secours.

Sauf aux premières représentations, où la mémoire des acteurs peut défaillir, on joue à Paris les pièces si longtemps, que ces acteurs savent

leurs rôles *sur le bout du doigt*. En province, c'est une autre gamme : on change l'affiche chaque jour et le souffleur est sur les dents.

Cette méthode est suivie dans les pays étrangers. En Italie, on joue rarement une pièce deux fois de suite. Il en résulte que le spectateur placé près de la scène éprouve une grande fatigue d'entendre toute la soirée le souffleur réciter *seul* la pièce d'un bout à l'autre ; l'acteur n'est que son écho.

Un employé qui a une physionomie à part prend le titre de *garçon d'accessoires*. Le cabinet des accessoires est curieux à visiter pour un amateur. C'est un musée très varié. Là, vous apercevez des amphores, des statues en carton, des pendules, des vases étrusques, des flambeaux, des candélabres, des lustres, des tableaux et des portraits de famille, des panoplies, des livres, des armures, des casques, des hallebardes, des yatagans, des épées, sabres, mousquets ou pistolets. On y voit *tout ce qu'il faut pour écrire*, comme le dit Scribe dans toutes ses pièces ; des services complets pour la table, des comestibles, volailles, homards, pâtés, et des fruits en carton peint ; des malles et des sacs de nuit pour le voyage ; des cannes, parapluies, ombrelles, etc. C'est un vrai *capharnaüm*.

Dans les théâtres où on joue des féeries, des pièces militaires à grand spectacle, il faut avoir, au sous-sol, d'immenses magasins pour loger ces

accessoires. On y voit jusqu'à des pièces de canon, des tonneaux, des jeux de billard, des voitures, des omnibus, etc.

Pendant qu'Harel était à la Porte-Saint-Martin, il avait engagé un dompteur de lions, de panthères et de tigres, qui faisait faire de l'argent au directeur.

Un huissier se présenta pour saisir le matériel. Harel fit avancer la cage des carnassiers qui se mirent à hurler.

L'huissier n'osa pas aller plus loin et il se retira ! C'était digne d'Harel.

Le garçon d'accessoires place sur la table, dans la croûte du pâté, dans l'intérieur d'une volaille, dans tous ces postiches, du biscuit, de la crème, des bonbons qui tiennent lieu de comestibles.

Quand on voit un acteur s'enivrer en buvant des verres pleins, c'est tout bonnement du sirop de groseille. A la lumière, cela fait l'effet du vin.

Malgré cela, au Vaudeville, dans une pièce où jouait Arnal, on lui servait du fromage de gruyère. Vergeot, le garçon d'accessoires, en achetait un morceau chez l'épicier. Mais, bien qu'Arnal ne touchât jamais au fromage, après le spectacle il n'en restait que la croûte.

Vergeot, intrigué d'un acte de gourmandise qui grevait chaque soir l'administration d'une dépense contraire aux règles d'une stricte économie, résolut

de *guetter le chat*, c'est-à-dire l'auteur du larcin : c'était mademoiselle Lecomte, la duègne, qui soupait chaque soir (dans sa loge) à la place d'Arnal.

Vergeot, pour se venger, *truqua* un morceau de carton peint imitant le fromage à s'y tromper, on voyait même ses yeux. Caché derrière un portant, il vit la duègne s'emparer du fromage. Quand elle mordit dans ce gruyère, elle se cassa une dent, et s'écria avec indignation : « Il n'y a que cette canaille de Vergeot capable d'un pareil tour. »

On a vu qu'au Théâtre-Français, l'Ami Fritz sert un vrai dîner à ses convives, et que M. Ballande a imité cette galanterie dans *les Nuits du boulevard*, avec le concours de M. Brébant, le restaurateur.

Déjà la Comédie-Française avait fait un pas dans cette heureuse innovation :

Dans la comédie d'Alfred de Musset, *Il ne faut jurer de rien*, Provost remplissait le rôle d'un oncle qui s'invite à déjeuner chez son neveu.

En parlant la bouche pleine, Provost avala de travers et faillit s'étrangler. On appela le médecin de service et il n'était que temps, Provost était pourpre.

Le *costumier* joue un rôle important : il fait le choix des étoffes, des plumes, des chapeaux, et s'entend avec le dessinateur des costumes, qui est un artiste, témoin M. Grévin. Il a un atelier de

tailleurs et de couturières, et traite avec un cordonnier et un bonnetier pour la chaussure.

Après le costumier viennent les *habilleuses*, qui aident les actrices à leur toilette.

Les artistes bien payés, les étoiles, ont, les dames une femme de chambre, et les hommes un domestique, qui les accompagne dans leur loge.

Une bonne physionomie c'est encore le *coiffeur du théâtre :* il se pose en artiste, en inventeur. Il est toujours le parent, l'héritier d'une célébrité capillaire. C'est un arrière-petit-neveu de Léonard, le coiffeur de Marie-Antoinette. Il a étudié l'histoire de la chevelure et de la barbe sous tous les règnes, depuis Pharamond jusqu'à la République. Son cabinet au théâtre contient, sous des vitrines, une collection complète de perruques, barbes postiches, moustaches, nattes et faux chignons ; de peignes andaloux et d'épingles à tête, etc. Mais il ne coiffe que les petites actrices, les figurantes et les choristes, tandis que l'artiste, l'actrice modeste, qui a découvert, avec douze cents francs d'appointements, *non pas d'acheter un château sur ses économies*, ce qui est invraisemblable, comme dans *la Dame Blanche*, mais d'avoir un appartement de *quatre mille francs et de riches toilettes*, celle-là a son coiffeur au mois, chez elle le matin, le soir dans sa loge. Quelquefois il arrangera bien un petit crêpé à une camarade : histoire d'avoir un billet de spectacle pour lui et *son épouse*,

On s'extasie sur le luxe et l'élégance des actrices à la scène, et le public s'imagine que c'est l'administration qui se livre à de folles dépenses pour plaire à ses yeux, c'est une grosse erreur. Telle actrice qui touche mille francs par mois est tenue par son engagement de se fournir des costumes de ville, et il y en a qui dépensent *trente à quarante mille francs* dans une année ! Beaucoup de ces dames se font faire, à leurs frais, *les costumes de caractère* pour les avoir à elles.

Une actrice, mademoiselle Othon, qui venait de prendre un rôle, *en double*, dans *Ragabas*, fut obligée de dépenser trois mille francs pour s'habiller, elle en gagnait six mille ! — « Comment voulez-vous, me disait-elle, qu'une fille reste honnête ? »

En tout cas, quels que soient les appointements, toutes les femmes, au théâtre, sont astreintes à se payer les gants, la chaussure et *le maquillage*. Les acteurs ont les gants, le linge blanc et les papillottes à leur charge.

Les femmes qui n'ont pas leur voiture envoient chercher un fiacre pour venir et sortir du théâtre le soir.

Un employé qui rend des services, c'est le *chef machiniste*. Ce n'est pas une sinécure que le maniement et la pose des décors, surtout quand il s'agit de monter une féerie avec tous ses changements à vue, *ses trucs*, qu'on appelle *des métamorphoses*.

Le machiniste, *le truqueur*, est un vrai collaborateur des pièces féeriques. Il commande à une escouade d'ouvriers machinistes.

A côté du machiniste se place *le tapissier*, qui dispose les meubles, fait tendre les tapis sur le plancher, et pose les rideaux et portières d'une décoration.

A cette petite armée d'employés si on veut bien adjoindre *les peintres décorateurs, le maître des ballets* qui a la mission de former des danseuses avec les petites filles qui fréquentent son cours de danses, et qui règle les ballets et les divertissements, *le chef d'orchestre* et les musiciens, on voit qu'un théâtre *qui emploie des trucs, ne marche pas sur des roulettes.*

J'ai gardé pour la fin celui qu'on trouve en commençant, quand on veut pénétrer dans un théâtre et monter sur la scène : j'ai nommé *le concierge*.

Le gardien de la loge est imposant; il conserve *son décorum* avec ceux qu'il juge ses inférieurs, tels que les musiciens, les comparses, les machinistes, les ouvriers. A cheval sur le règlement de police qui interdit l'entrée des coulisses et de l'intérieur du théâtre *à toute personne étrangère* (ce qui comprend naturellement *les amoureux*), il se charge volontiers des billets doux, poulets, déclarations, invitations à souper, bouquets, boîtes de bonbons ou paquets qu'on lui remet pour les artistes. C'est un homme de confiance et fort discret.

16.

Entre cinq et six heures du soir, le concierge distribue les entrées et billets de faveur qu'il va chercher au secrétariat : quand il y a néant à la requête il répond : « Nous faisons encore trop d'argent. »

Sous les ordres du concierge, il y a *le balayeur, l'homme de peine,* qui fait les commissions, porte les bulletins de répétitions, les lettres du secrétariat, et souvent le soir il donne des contre-marques.

La loge du concierge est généralement étroite, noire, enfumée, ornée d'un coucou et de quelques lithographies représentant des portraits d'acteurs, d'un poêle sur lequel la ménagère fait sa soupe aux choux. Elle est située auprès de l'escalier sale et humide qui conduit sur le théâtre et à l'administration, escalier tellement obscur que, malgré le quinquet qui brûle nuit et jour, on risque fort, *si on ne connait pas les êtres,* de tomber et de se tuer sur le coup.

Beaucoup de personnes sont désireuses de voir les coulisses d'un théâtre. A l'exception de l'Opéra et du Théâtre-Français, dont les abords ont un aspect convenable et décent, le derrière d'un théâtre ne correspond pas avec sa façade :

Des escaliers et des couloirs fangeux, les murs qui suintent une odeur d'huile à quinquets et émanations du gaz, fort nauséabondes, font que celui qui rêve un *paradis* n'y arrive qu'en passant

le *Phlégéton*. Une fois qu'on est dans les coulisses, sur le théâtre, le coup d'œil n'en est pas beau. L'envers des décors est couvert de vieilles affiches collées sur des toiles grossières. La rampe du bas et la herse du haut des frises vous brûlent le visage. On respire une odeur de poussière et de bois pourri qui vous prend à la gorge, déjà fort incommodée par les émanations décrites ci-dessus, et du froid qui sort du troisième dessous. Si vous faites un pas, vos pieds rencontrent des trappes ; si vous marchez, vous vous heurtez *à un portant*, heureux quand une toile de fond, enroulée sur une grosse perche, ne vous tombe pas sur la tête.

Il n'y a qu'une chose qui puisse flatter votre curiosité, c'est de voir de près les acteurs et les actrices *habillés et maquillés* ; ils se tiennent en foule sur la scène jusqu'à ce que le régisseur crie : « Place au théâtre ! »

Il y a, d'ailleurs, dans ce monde à part, une manière de vivre qui n'est pas celle des salons du *high life* (le grand monde). Tout le monde se tutoie, même le directeur avec les acteurs.

Lorsque M. Contat-Desfontaines (Dormeuil père), directeur du Palais-Royal, était juge suppléant au tribunal de commerce, une partie, appelée *en délibéré* dans son cabinet, se fit assister d'un avoué au tribunal de première instance, M. Archambault-Guyot.

Au milieu de la discussion, une actrice, mademoiselle N..., entra furieuse, en disant à ce magistrat :

— Tu m'as fait mettre à l'amende hier pour n'être pas venue; j'étais malade, j'ai dû me poser des sangsues.

— Allons donc! dit le directeur, tu ne peux pas me la faire, celle-là : on ne t'a pas posé des sangsues.

— Tiens, tu vas voir, dit l'actrice en voulant montrer le dessus de ses jambes.

Le directeur empêcha les suites de la démonstration, et l'officier ministériel se retira fort surpris de ces habitudes de la maison.

Le concierge du théâtre a une autre spécialité : c'est lui qui entretient la *ménagerie*. On appelle ainsi les oiseaux dans leurs cages qui ornent parfois la mansarde de la grisette, les chiens dressés et notamment les chats, indispensables dans des locaux infestés par les souris qui rongent les boiseries, les toiles, les tapis, etc.

Aux Variétés, sous la direction de M. Carpier, il se trouvait un administrateur nommé Zogheb, un ancien prêtre arménien, qui avait versé des fonds dans l'entreprise. Après avoir dîné de l'autel, il voulut souper du théâtre, il n'y a pas de mal à cela. Or M. Zogheb, comme on dit vulgairement, *veillait au grain*.

Le concierge lui ayant donné à examiner une note de ses dépenses, l'administrateur y lit :

— « Mou pour les chats, 1 franc 50 cent.

— Qu'est-ce cela? demanda M. Zogheb.

— Nous avons ici beaucoup de souris qui font des dégâts, il nous faut avoir des chats qui les attrapent et les mangent, répondit le concierge.

— En ce cas, reprit l'Arménien, puisque les chats mangent les souris, ils n'ont pas besoin d'autre chose; » et il biffa cet article !

Il y a encore le *médecin du théâtre* et l'*agent du contentieux*.

La première de ces fonctions est gratuite, la seconde est fort bien payée.

L'agent judiciaire ou du contentieux est souvent placé là par un commanditaire qui veut surveiller le directeur et l'empêcher de faire des *folies dramatiques*, comme cela arrive trop souvent.

Le médecin n'est là que le soir, assis dans un fauteuil d'orchestre portant, au lieu de la plaque *louée*, une plaque plus grande où on lit : « Médecin du théâtre. » C'est lui qui porte secours aux spectateurs indisposés dans la salle. Cette faveur d'une place réservée est partagée avec le *commissaire de police*, dont la présence est indispensable pendant la représentation. C'est le médecin du théâtre qui est envoyé chez l'artiste se disant malade. En ce cas, il est *incorruptible*; aussi les acteurs l'appellent le médecin *Tant-Pis*, tandis que leur médecin personnel, c'est le docteur *Tant-Mieux*.

X

LES ASSUREURS DRAMATIQUES

La claque était assez caractéristique du théâtre, il y a cinquante ou soixante ans, pour être du domaine de la comédie.

Si les auteurs dramatiques n'ont pu trouver sur ce sujet une fable, une intrigue pour encadrer les détails de ces suffrages de commande, dont ils usaient eux-mêmes, ils n'en ont pas moins glissé par-ci par-là, dans leurs ouvrages, des épigrammes et quelques traits contre les applaudissements donnés à leurs confrères.

Que veut-on! il y a un proverbe qui est bien vieux, mais qui sera toujours vrai :

« On voit une paille dans l'œil de son voisin, et l'on ne voit pas une poutre dans le sien. »

Étienne, dans sa charmante comédie de *Brueys et Palaprat*, fait allusion à un spectateur du parterre qui applaudit à outrance une pièce nouvelle de ces deux auteurs. Le public, étourdi par le bruit que fait cet enthousiaste, se récrie ainsi :

« Cet homme doit avoir un billet de l'auteur !
» — J'en ai deux, cria-t-il, payables au porteur. »

C'est là un genre de claqueurs dont je n'ai pas encore parlé. L'homme de lettres a souvent, trop souvent, recours aux prêteurs, aux usuriers. La dette contractée par eux n'est hypothéquée que sur le succès de la pièce, sur laquelle ils ont obtenu des avances d'argent. Le créancier, dans ce cas, est intéressé à ce que la pièce réussisse, *quand même*.

Un exemple me suffira pour pénétrer le lecteur de cette vérité : ce n'est pas toujours l'auteur, mais ses amis politiques ou littéraires, ses bailleurs de fonds qui visent le succès.

Lamartine, l'auteur de *Toussaint-Louverture*, — ouvrage dont le directeur de la Porte-Saint-Martin espérait de longues et fructueuses recettes, — emprunta, sur son succès futur, une très forte somme à des banquiers, MM. M... frères. Ceux-ci étaient anxieux, et, malgré les beaux vers du poète, malgré une splendide mise en scène, pour laquelle ils avaient encore engagé d'autres capitaux, ils voulurent obtenir un de ces succès qui font époque dans une entreprise théâtrale.

MM. M.... frères louèrent la salle de la Porte-Saint-Martin, tout entière, pour douze représentations. A cinq mille francs, l'une dans l'autre, ces représentations leur coûtèrent donc soixante mille francs !

Il ne faut pas croire que la spéculation consistât seulement à relouer les loges et les autres places. Pendant les trois premières soirées, la salle fut envahie par les *Romains*, comme l'Espagne le fut par Scipion l'Africain. Cette salle manqua de s'écrouler sous les applaudissements. Le parterre, l'orchestre, la première galerie étaient occupées par des phalanges de *Romains* de tous les théâtres. Porcher avait une escouade au balcon, etc.

Les loges avaient été envoyées par MM. M... et frères à tous leurs confrères les banquiers, et aux soixante agents de change de Paris, qui, avec leurs familles, contribuaient à *faire une salle* (expression usitée aux premières). *Bien faire sa salle* n'est pas donné à tout le monde. La presse, également conviée à ces trois premières, enregistra le plus formidable succès que jamais auteurs ou acteurs (c'était Frédérick-Lemaître qui jouait le rôle de Toussaint-Louverture) eussent pu espérer. M. Fournier, qui dirigeait en ce moment le théâtre de la Porte-Saint-Martin, se vantait d'être sauvé du naufrage.

Fatale erreur ! A la treizième représentation, le vide se fit dans la caisse, et le succès de *Toussaint-*

Louverture se transforma en un de ces *fiasco* qu'on appelle des *fours*. Ce fut *un grand four*, il faut le reconnaître.

On pourrait dire de MM. M... frères (les bailleurs de fonds de plusieurs théâtres, au surplus) ce qu'Étienne fait dire à un personnage de *Brueys et Palaprat*, qu'ils avaient dans leur portefeuille *plus d'un billet payable au porteur*. Lamartine, à quelque temps de là, fut obligé d'ouvrir une souscription qui échoua comme *Toussaint-Louverture*. Le directeur de la Porte-Saint-Martin fit faillite !

Combien de fois, malgré cette immense déconvenue, n'a-t-on pas vu, depuis, les auteurs dramatiques se faire *escompter* leurs succès.

« J'ai essuyé bien des pertes dans ce métier dangereux et ingrat ! » disait Porcher, le plus hardi, le plus aventureux des escompteurs dramatiques.

Il naviguait toujours, malgré vent et marée. De même qu'on découvrait saint Paul pour couvrir saint Pierre, il lui suffisait d'avoir un succès pour couvrir bien des lourdes chutes. Cela faisait compensation. Aussi, on doit se rappeler que, lorsque Porcher mourut, un auteur-journaliste, faisant le panégyrique de cet homme qu'il appelait « la providence des auteurs » écrivait dans son journal, ce qui était vrai : « C'est Porcher, qui souvent nous versa, les premiers cinquante francs que nous pûmes toucher sur nos droits d'auteur ! »

Cet écrivain reconnaissant, proposait d'ouvrir une souscription afin d'élever un monument, au Père-Lachaise, à ce bienfaiteur des gens de lettres.

Certes, il y avait de quoi inspirer à des auteurs une pièce intitulée *les Assureurs dramatiques*.

Le Gymnase s'y essaya, en jouant dans son origine, une petite comédie sous ce titre, qui passa inaperçue, et qu'on ne retrouve pas, même dans la bibliothèque des auteurs [1].

Picard, dans *le Café du printemps*, met en scène l'acteur Florival, qui s'entend avec le chef de claque Ledru pour s'organiser un succès.

Dans une parodie de *Sylla*, cette tragédie de Jouy, où Talma produisit tant d'effet avec sa perruque à la Napoléon, parodie intitulée : *Siffla ou les amis du lustre*, il y avait quelques traits dirigés contre les claqueurs du Théâtre-Français, qui applaudissaient surtout ces vers si bien dits par Talma :

Écoutez ! Que ma voix remplisse cette enceinte.
J'ai gouverné sans peur et j'abdique sans crainte.

Dans la parodie, Siffla disait à ses Romains :

Je vais mettre ce soir ma perruque à recettes.

Dans plusieurs autres parodies, dans des revues,

[1]. *Les Assureurs dramatiques, ou la pièce nouvelle*, comédie en un acte, en vers, de Scribe et Warner, jouée le 30 juin 1823 au Gymnase.

on voyait des comparses habillés en Romains qui venaient applaudir aux scènes parodiées.

De nos jours, le public se montre plus indifférent aux manifestations des claqueurs ou des amis et créanciers des auteurs.

La raison en est fort simple à déduire :

Dans ce siècle d'*affaires*, qu'on peut appeler, sinon *l'âge d'or* ou *l'âge d'argent*, du moins *l'âge du papier*, c'est-à-dire du billet de banque, de l'action, de l'obligation; dans ce mouvement fébrile des transactions financières, industrielles, commerciales, le public se porte en foule dans les théâtres, mais simplement comme diversion aux occupations de la journée. On va au spectacle pour se distraire de pénibles travaux, et non plus pour prendre part à ces luttes chantées par Voltaire dans son poème des *Cabales*, et racontées par les historiens de la guerre des *glückistes et des piccinistes*.

On cherche à n'aller voir que les bonnes pièces, celles qui amusent ou qui intéressent. On n'applaudit que les bons acteurs. Plus de ces polémiques soutenues en faveur de telle ou telle actrice, contre telle ou telle autre.

Plus de politique dans les appréciations du public, devenu un juge plus impartial. Vainement un certain parti voulut empêcher le succès de *l'Ami Fritz*. Chaque attaque à la pièce dans les journaux de cette nuance occasionnait une recrudescence dans

les recettes, et le caissier de la Comédie-Française se frottait les mains en souhaitant que la critique durât autant que la pièce. On ne dira pas que l'œuvre d'Erckmann et Chatrian eut un succès dû à la claque : le public s'est fait *claqueur* cette fois.

Mais, une chose qui m'étonne dans ce siècle d'*affaires*, c'est que l'on n'ait pas pensé à créer ce qui lui manque. Or que lui manque-t-il ?

Quand il s'agit d'une découverte, d'une invention, chacun a le droit, comme Archimède, de parcourir les rues, en criant : *Euréka!* Suivez mon raisonnement, comme a dit M. Labiche :

Le dix-neuvième siècle est, sans contredit, le plus fécond en inventions de tout genre. La postérité retiendra les noms de ces bienfaiteurs du genre humain, et n'imitera pas nos ancêtres, qui les oubliaient :

D'Alembert a écrit : « Les noms des inventeurs sont presque tous inconnus, tandis que l'histoire des destructeurs du genre humain, c'est-à-dire des conquérants, n'est ignorée de personne. »

Les femmes, qui se distinguent en tout, et souvent surpassent les hommes dans les arts et la littérature, ont négligé les sciences. Je ne veux rien dire qui puisse blesser les convictions, que je respecte, de mesdemoiselles Hubertine Auclerc, Paule Minck et autres adeptes femelles; mais, avant moi, Voltaire avait dit :

« On a vu des femmes très savantes, comme on en a vu de guerrières, mais il n'y a jamais eu d'inventrices. »

Cette vérité est encore constatée par le poème qu'écrivit André Chénier, *l'Invention*, où je puise cette épigraphe pour le dernier chapitre de mon opuscule :

L'esclave imitateur naît et s'évanouit.....
Ce n'est qu'aux inventeurs que la vie est promise.

L'invention, qui remonte aux origines les plus reculées, traverse les siècles jusqu'au nôtre, qui nous étonne et nous surprend. Qu'est-ce donc que lui réserve l'avenir ? Je n'entreprendrai pas de faire ici la nomenclature de toutes les inventions utiles, ma vie entière n'y suffirait pas.

Prenons ce qu'il y a de plus saillant :

La boussole est connue dès 2602 avant J.-C.

La soie, dès 2400.

Les Tyriens fabriquaient du verre dès 1640.

Le niveau et l'équerre sont dus à l'architecte Théodore de Samos, en 718.

Le soufflet, à Anacharsis, 600.

Le cadran solaire, réinventé par les Grecs, vient d'Anaximène de Milet, en 520.

Praxagoras découvre la distinction entre les veines et les artères en 325.

Erasistrate, les mouvements du cœur, en 310.

Les tapisseries commencent à être fabriquées à Pergame en 321.

Les horloges à eau, en Égypte, en 250.

A Ctesibius, mécanicien d'Alexandrie, on doit les orgues hydrauliques, en 234.

A Archimède la vis sans fin, les miroirs ardents, l'aéromètre, la poulie mobile, vers 220.

La mosaïque est employée en Grèce vers 200.

Au onzième siècle avant notre ère, Hipparque invente l'astrolabe, et découvre la précession des équinoxes, en 142.

Un Chinois invente la porcelaine vers 180, et Hiéron d'Alexandrie le siphon en 120.

Au premier siècle avant J.-C., un Romain conçoit l'idée des premiers journaux, les *Acta diurna*.

Depuis Jésus-Christ on a successivement connu :

Le système astronomique de Ptolémée en 140.

L'arbalète, qui date du quatrième siècle.

Les cloches, inventées en 420.

Les moulins à vent commencent à battre des ailes en 650.

L'imprimerie fut découverte en Chine en 939.

L'horloge mécanique est due à Gerbert vers 990.

Au onzième siècle appartiennent l'invention des armes de guerre et celle des notes de musique [1]; deux genres d'invention diamétralement opposés ;

[1]. Les Juifs, pour chanter la Bible, ont inventé sept accents toniques qui ont servi d'origine aux sept notes de musique, c'est plus probable.

(la guerre rend féroce, la musique adoucit les mœurs).

Au treizième siècle, on voit se produire : la poudre à canon (1294), dont on attribue l'invention à Roger Bacon, à Schwartz, à Albert le Grand. Les lunettes à lire sont dues à Spina de Pise, en 1296.

Au quatorzième siècle l'étamage des glaces et l'artillerie naissent presqu'en même temps.

Le quinzième siècle voit apparaître les montres, l'imprimerie typographique mise en usage par Gutenberg, la gravure sur acier, la poste aux lettres en France, la carabine.

Au seizième siècle appartiennent la baïonnette, le mousquet, le bateau sous-marin, le système de Copernic, l'émail par Bernard Palissy, le pendule de Galilée.

Au dix-septième siècle, les inventions et les découvertes se multiplient ; je citerai seulement parmi elles :

La constatation du mouvement diurne de la terre par Galilée ;

Les lunettes à deux verres convexes ;

Le thermomètre de Van Dreppel ;

Le fusil à batterie ;

Le baromètre et la pesanteur de l'air, par Toricelli ;

La presse hydraulique par Pascal ;

Les timbres-poste en 1653 (remis en usage en 1839) ;

La machine pneumatique ;

La machine électrique ;

La théorie de l'attraction universelle et le télescope de Newton ;

En 1681, Papin découvre la vapeur.

Le dix-huitième siècle n'est pas moins fécond en découvertes et en inventions :

La montre marine de Harisson ;

Les ponts suspendus en fer ;

Le sucre de betterave, par Margraff ;

Le paratonnerre de Franklin ;

L'aérostat de Montgolfier ;

Le magnétisme animal de Puységur ;

L'éclairage au gaz de Lebon ;

L'application du caoutchouc à l'industrie ;

Le télégraphe aérien de Chappe ;

La lithographie ;

Le galvanisme ;

La vaccine.

Notre siècle est, sans contredit, le plus fécond en inventions et découvertes de tout genre, et il n'est pas fini !

J'en donnerai seulement les principales, pour qu'on puisse juger ce que dix-huit ans peuvent faire naître encore :

Le bateau à vapeur, par Fulton ;

La locomotive à vapeur de Séguin et de Stephenson.

La machine à coudre par Howe et Enderson ;

Le Métier à la Jacquard;

La télégraphie électrique d'Ampère;

Le daguerréotype, de Daguerre et de Niepce;

Le téléphone de Sudre;

L'hydrothérapie, par Pressnitz;

La photographie, par Talbot;

Les chemins de fer;

Le fusil Chassepot;

Les canons rayés;

Les revolvers;

La téléphonie, etc., etc., etc.

Toutes ces admirables inventions ont fait mentir le vieux proverbe : *Rien de nouveau sous le soleil.*

Eh bien, je vais vous faire connaître un projet bien simple, aussi simple que le procédé de Christophe-Colomb pour faire tenir un œuf debout :

Ce projet le voici :

On a propagé en France, depuis un siècle, les compagnies d'assurances qui, chaque année, prennent un plus large développement. Bientôt nous n'aurons plus rien à envier aux Anglais ni aux Américains.

Nous avons déjà :

Les Assurances maritimes contre les risques et fortunes de mer, des fleuves et rivières.

Les Assurances contre l'incendie;

Les Assurances contre la grêle;

Les Assurances contre la foudre;

Les Assurances contre les explosions de la vapeur et du gaz;

Les Assurances contre le pétrole, le picrate de potasse, la poudre-coton, les huiles essentielles, la dynamite.

Les Assurances sur la vie humaine;

Les Assurances contre les accidents de voiture;

Les Assurances contre le bris des glaces;

Les Assurances contre les faillites;

Les Assurances contre le chômage des usines, des ateliers en cas d'incendie, guerre civile ou autres empêchements, tant en faveur des patrons que des ouvriers;

Les Assurances pour le payement des loyers;

Les Assurances contre les tirages des valeurs amortissables... *et cœtera! et cœtera!*

J'en passe, sans doute, et non pas des meilleures. J'ai eu entre mes mains le prospectus imprimé d'une *Compagnie d'assurances contre l'oisiveté et la misère!*

On a joué au Gymnase *la Société du Minotaure*, pièce qui devait donner l'idée d'une association de maris entre eux, et qui n'a engendré que *le Coucou*, une amusante comédie de l'Athénée-Comique.

Il existe, de plus, la Société d'Assurances pour les cochers : institution des plus immorales, puisque, moyennant *cinq francs par an*, un cocher peut *impunément* occasionner autant d'accidents

que l'ivrognerie et sa maladresse en rendent journellement possibles. Reste à la vérité aux victimes leur recours contre les Compagnies des Omnibus et des Petites-Voitures, *qui ne transigent jamais*, et font toutes les chicanes imaginables pour échapper à leur responsabilité légale. La quatrième chambre du tribunal civil de la Seine, *destinée à ce genre de procès*, en sait quelque chose. Le rôle de cette chambre est un martyrologe de tués ou de blessés, toujours (suivant la prétention de messieurs les Administrateurs des Compagnies) *par l'imprudence des victimes*, LE COCHER ÉTANT *infaillible!*

Mais enfin! peut me demander le lecteur, où voulez-vous en venir?

Dunque Concluiamo! disent les procureurs légaux en Italie. (Je ferais injure à mes lectrices en leur donnant la traduction de ces deux mots italiens.)

Comment se fait-il que personne encore n'ait songé à ajouter à toutes les fondations dont je viens de donner la nomenclature, une SOCIÉTÉ D'ASSURANCES DRAMATIQUES?

On va croire, peut-être, que je veux finir par une plaisanterie, ou plutôt que je suis un *utopiste*, un *Salomon de Caus*, inventeur vraiment fou, ou un ambitieux qui rêve à *avoir* l'emploi de directeur d'une compagnie.

Non, assurément, mon idée est sérieuse et bien réfléchie, et j'en ai vu faire presque l'expérience

pendant quarante ans où je me suis occupé des théâtres comme auteur et jurisconsulte.

Je n'ai pas la prétention de demander un brevet d'invention S. G. D. G.; ce qui veut dire : *sans garantie du gouvernement*, comme le Premier Président Pierre Pépin, du Parlement, mettait sur sa porte : *P. P. P. P.....* Les uns disaient que cela signifiait : « Premier Président Pierre Pépin. » D'autres prétendaient y lire : « Pauvre Plaideur Prends Patience! »

Je n'ai pas besoin d'être nommé Directeur d'une Compagnie anonyme quelconque, et de me créer à mon âge des occupations absorbantes, laborieuses, et une responsabilité morale qui ne me va guère. J'ai près de soixante-treize ans et je vis dans la retraite, près de Saint-Mandé, presque à la campagne. Il y a longtemps que *j'ai renoncé à Satan et à ses pompes!*

Mon seul mobile est de rendre un service aux théâtres, aux directeurs, aux auteurs et aux artistes qui m'ont fait vivre, et, *quand on a vécu aux dépens d'autrui*, on est en droit de lui assurer *l'immortalité et le bien-être.*

La Compagnie des assurances dramatiques, telle que je l'ai imaginée, embrasserait toute la France, tous les pays étrangers, et finirait, sans doute, par se répandre dans toute l'Europe et dans le monde entier!

Premièrement : Tout directeur d'un théâtre pri-

vilégié ou libre, en payant une prime prélevée sur la recette journalière, serait assuré contre la chute des ouvrages qu'il représenterait pour la première fois.

Secondement : Les auteurs, en abandonnant une faible partie de leurs droits d'auteur, seraient à l'abri des mécomptes qu'un insuccès procure aux hommes de lettres. *Plus de four ! plus de veste !*

Troisièmement : Les artistes dramatiques en tout genre, les débutants, particulièrement, au moyen d'une petite annuité prise sur leurs appointements, seraient assurés de pouvoir rester au théâtre et d'attendre que le public puisse apprécier leurs progrès.

Qu'on ne s'y trompe pas : des acteurs qui sont devenus des *types*, des *étoiles*, ont végété fort longtemps et n'ont percé qu'à force de persévérance : *Labor improbus omnia vincit !* (Par un travail consciencieux, on vient à bout de tout.)

Exemples : Grassot et Boutin n'étaient nullement goûtés au Palais-Royal à côté des Sainville, des Alcide Tousez, des Levassor, des Leménil ; Arnal, ce bon comique, Arnal, qui devint un type, a commencé par jouer les *utilités* aux Variétés et des petits rôles au Vaudeville. Legrand était souffleur aux Variétés. *Audaces fortuna juvat !* (Cela veut dire, mesdames, que les *effrontés* réussissent mieux que les autres et vous le savez bien !)

Quel est le financier qui ne comprendra pas que cette pléiade de directeurs, d'auteurs, d'acteurs, de

danseurs, formant un monde et qu'on appelle le monde théâtral (il y a des théâtres jusqu'en Chine), versant dans une caisse sociale le capital nécessaire pour couvrir bien au delà *les sinistres*, procurerait un bénéfice incommensurable à la Société.

Je laisse aux personnes plus expérimentées que moi le soin d'examiner la question grave et complexe de savoir si la *Société des assureurs dramatiques* devrait adopter la mutualité ou le système des primes fixes ?

J'ai relu, à cette occasion, la police d'assurances de mon mobilier, et j'y ai vu qu'on n'assure pas contre l'incendie qu'occasionne le feu d'un *four* de boulanger, de pâtissier, de restaurateur, de rôtisseur, etc.

D'après mon système on serait assuré *contre le four lui-même*.

Je ne puis que le répéter, ma seule ambition serait d'avoir trouvé la solution d'un problème social et humanitaire.

Je ne demande pas qu'on m'élève une statue : que ce projet se réalise ou non, le nom de l'inventeur mourra avec lui !

Certes, ce n'est pas un léger sacrifice que je fais à mon amour-propre : si petite que soit une découverte ou une invention, le nom de son inventeur passe à la postérité. C'est ce que disait avec tant d'esprit le comique Potier, dans un vaudeville intitulé *le Cuisinier de Buffon*, de Brazier et Merle.

En parlant des maîtres dans l'art culinaire dont il suivait les leçons, il prononçait ces paroles avec conviction :

« Il est resté la sauce *Robert*, la sauce *Béchamel*, la sauce de *Miroton*, » etc, etc.

— Et de vous, monsieur Guénaud, lui demandait l'intendant de Buffon, qu'est-il déjà resté ?

— Rien encore, poursuivait le cuisinier. Ah ! si, je me trompe ! le premier dîner que j'ai fait, chez un fermier général : je l'ai manqué, *il est resté !... Tout est resté*, excepté moi : on m'a mis à la porte.

Et, comme on lui demandait le nom du cuisinier dont il était l'élève, il donnait la réponse dans ce couplet, que j'ai retenu :

<center>Air *de la Sentinelle.*</center>

> Christophe Colomb de gloire tourmenté,
> Après avoir découvert maints parages,
> Pour arriver à l'immortalité,
> Donna son nom à ces nouveaux rivages,
> Mon maître ainsi par ses travaux,
> Jaloux de sortir de la foule,
> Afin d'illustrer ses fourneaux
> A baptisé ses artichauts
> Du nom fameux de *Barigoule.*

Dans cent ans d'ici, on pourra peut-être ne plus se servir du *chassepot*, de la photographie, de la locomotive à la vapeur ; mais on mangera toujours

des artichauts à la *Barigoule* : IN SECULA SECULORUM !
(Dans le siècle des siècles.)

Les nombreuses compagnies d'assurances qui florissent en 1882 auront subi, avant cent ans, bien des modifications. Une seule serait restée debout :

La Société des assureurs dramatiques !

Un dernier mot à mes lecteurs et à mes lectrices :

Ces mémoires sont une confession et je vais vous faire mon *mea culpa*.

On a remarqué qu'aux répétitions générales, où un directeur convoque le ban et l'arrière-ban des journalistes, des auteurs, des artistes les plus en renom, de ses propres amis, le succès *souvent* paraît contestable. Les uns se disent : *C'est gris, c'est maigre !* D'autres se disent tout bas, à l'oreille, mais de manière à être entendus par tout le monde : « *C'est navrant !* Pauvre X..., il ferait bien de monter bien vite une autre pièce pour nous la mettre sous la dent. »

Le lendemain soir, devant un public d'élite et payant, la pièce fait *florès !*

C'est bien facile à expliquer :

Jules Janin, quand il quittait son chalet de Passy pour se rendre au théâtre et préparer son feuille-

ton du lundi, faisait la mine d'un réserviste partant pour faire ses vingt-huit jours.

Tandis que le *spectateur payant veut s'amuser pour son argent*.

Si j'étais auteur, je ne voudrais qu'une salle louée depuis les avant-scènes jusqu'aux petites loges du cintre, et, les jours de premières, on *doublerait* le prix des places : le succès serait assuré.

Puissiez-vous, ô lecteurs, *en l'achetant chez l'éditeur, assurer le succès de mon livre.*

POST-FACE

J'ai toujours aimé la critique et je m'incline volontiers devant ses arrêts.

Je prévois deux reproches : d'abord *on* m'accusera d'avoir, sous le titre menteur de *Mémoires d'un chef de claque*, écrit mes propres mémoires. On remarquera que je n'ai rappelé les circonstances de ma vie que relativement à mes occupations théâtrales, comme jurisconsulte et comme auteur dramatique. Il m'eût fallu plus d'un volume pour écrire *toute l'histoire de ma vie*.

On me blâmera peut-être aussi d'avoir traduit, pour les dames, des citations latines, italiennes ou anglaises. J'aurais pu me dispenser d'orner mon livre de ce *baragouinage*. Je n'ai fait, en cela, que suivre l'avis de Jules Janin. Dans la préface de *Flore*

latine des dames et gens du monde, Voici comment il s'exprime :

AVIS AUX DAMES

« Madame Émile de Girardin avait une excellente habitude : *elle lisait tout ! elle entendait tout !* Le matin même, elle avait entendu le *discours de M. Thiers*, *la leçon de M. Villemain*, *le sermon de l'abbé Lacordaire* ; elle était au Collège de France, à la Sorbonne, Notre-Dame, à la Chambre des Députés ; elle était au Palais de Justice assistant aux luttes de *Berryer* ; au Luxembourg, quand parlait *M. de Chateaubriand*. »

De nos jours qu'on crée des lycées pour les jeunes filles, il arrivera un temps où le sexe *faible* sera aussi *fort et même plus fort* que nous !

FIN

TABLE

PRÉFACE . 1
 I. — Les Théâtres bourgeois. 37
 II. — Les Amis des artistes. 54
 III. — Les Cabales. 81
 IV. — Choristes, corps de ballets, comparses. . . 99
 V. — Les Auteurs dramatiques. 125
 VI. — Les Directeurs de théâtre. 147
 VII. — Les Auteurs improvisateurs 198
 VIII. — Les Procès des théâtres. 232
 IX. — Les Employés des théâtres. 262
 X. — Les Assureurs dramatiques. 286
POST-FACE . 307